A Brief History of Abstract Art

抽象艺术简史

齐 鹏 著

Qi Peng

江苏凤凰美术出版社

目录 |

迄今为止，西方抽象艺术已经发展了一百多年。在这一百多年的发展过程中，除了自滥觞演化成波澜壮阔的创作实践，人们对抽象艺术的学理探究亦逐步使之形成了规模宏大和结构完整的学术体系。从研究程度之深、关注范围之广、治学精神之严谨、参与人数之众多和学术成果之丰硕这些方面来说，抽象艺术已经成为造型学科的重要组成部分。

因为社会变革和政治动荡等客观因素制约，我国关于现代抽象艺术的创作和研究起步都比较晚。迟至上世纪70年代末和80年代初，传统艺术思想对形式主义和抽象主义的美学主张尚且难以容忍，更遑论创作。在19世纪20年代初接受过巴黎国立高等美术学校教育的吴大羽先生被视为中国现代抽象艺术的先驱。他在1980年创作的抽象油画象征着中国现代抽象艺术正式登上中国现代美术史的舞台。如果把上述理论与实践美术史现象视为坐标点，可以看出中国现代抽象艺术发展之端倪。尽管抽象艺术的创作实践和理论建树已经深深渗透并影响着我们日常生活的各个方面——从建筑到器具、从服装到装潢、从工业到文旅——但是，我们对抽象艺术的研究仍然处于粗疏状态，抽象艺术的创作亦无脉络可寻，相对于蓬勃发展的中国美术事业，这不能不说是一件憾事。

我从事抽象艺术创作近二十年，与之同时，对西方抽象艺术理论和历史的关注，

也一直贯穿于我的教学和科研过程之中。对抽象艺术理论的学习和探索，促进了我的思考，对我的创作实践起到很大的启发作用，而创作实践又推动我对理论做更深入的考察。在这个过程中，我充分认识到，现代抽象艺术从其开创伊始，就没有离开过美学的思考和理论的指导。

纵观西方抽象艺术史，开宗立派的艺术家都有独到而深入的理论创见。瓦西里·康定斯基在1911年出版了专著《论艺术的精神》，融合了当时最新的宗教、心理学、光学和美学等领域的成果，提出了惊世骇俗的理论观点。这篇著作在与其创作成果相辅相成的同时，也成为西方抽象艺术横空出世的宣言，更被后来的艺术家奉为经典。卡西米尔·马列维奇1914年则提出至上主义观点，并在1915年展览画册中发表文章，从理论上阐述了至上主义的美学观念。皮埃尔·蒙德里安和提奥·凡·杜斯堡在1917年共同创办的《风格派》杂志上撰写大量理论文章，充分论述各自关于风格派和新造型主义的艺术理念。进至60年代，极简主义的代表艺术家唐纳德·贾德和罗伯特·莫里斯脱颖而出，他们在理论上所取得的成果，已成为极简主义艺术创作的指导原则。

从这些艺术史实当中，不难看出理论基础与创作实践两项工作在抽象艺术发展中密不可分、甚至血脉相连的关系。反观我国当前对抽象艺术的研究，无论在发表

论文数量、水平和创作者对理论的重视程度等方面，却有诸多不尽人意之处。针对这一现状，我结合自己多年教学和科研工作的些许收获，在经过多年积累而编制的研究生教学课件基础之上编撰了这本书，意在填补该领域的一些空白之处。

如果想深入了解事物，则需要先细微观察其发展过程。以历史的态度和方法考察西方抽象艺术，是深入学习和研究的不二选择。依仗一时的悟性而空泛地夸夸其谈，或靠着只见树木、不见森林的局部知识而肆意发挥，都不利于理论建设和创作实践。为避免这样的问题，我在这里主要从史实入手，尽可能完整和系统地凭依时间纵轴，把作者和作品的定位明确示出来，对其创作思想及其特点尽量作客观的描述和必要的评介，但并不作深入的理论阐述，以期夯实基础，进而实现初步认识的目的。

此外，我认为艺术创作应该超越具体的技术层面，所以在本书中尽量避免讨论具体的技法、技巧。因为每一位成功艺术家的技法只对其表达自己的艺术理念有效，其他人再去模仿极易陷于东施效颦之尴尬。在观念层面关注语言，使得艺术创新有更为实际的切入点和思维高度，以期得出的结论更具有普遍意义。也正是鉴于这种考虑，本书始终关注观念的转化，这不同于其他史学家和理论家动辄从时代关系、理论结构和流派演化等方面入手所提出的解

决方案，从而在宏观和微观之间走出第三条路线。

在这里，我也希望通过以还原式的方法呈现富有创造力的各种抽象艺术语言，由此揭示出艺术创新的能量来源，为创作与创新提供基础性理论框架，促进和深化创作与研究的思考和实践。与此同时，鉴于抽象艺术在我国还处在曲高和寡的境地，所以我也希望通过本书为广大的抽象艺术爱好者、收藏家和普通观众的欣赏和鉴藏活动打开径捷之门，提高抽象艺术史和理论的知识水平，扩大和巩固抽象艺术的群众基础。

尽管经过多年的实践和思考，在一定程度上初步形成了比较系统的理论和方法，在创作实践上也取得了一定的成绩，但是，我清楚地认识到自己的局限性，还需要不断地学习和探索。这本书也只是从一个角度所作的简单的折射，代表着我自己在一个阶段的心得，必定存在着很多不足和错误，在此诚挚欢迎读者提出批评。

齐鹏

2023年9月于北京

1

第一节　抽象艺术的概念

一　造型语言本体化

　　抽象艺术分为广义和狭义两种概念。广义概念即一切非写实艺术的作品均可视为抽象艺术，例如从古代简单的图案到现代的行为艺术。狭义概念则是特指源于19世纪中晚期、成形于20世纪初期的欧洲，进而扩展到美洲与世界的艺术流派。该流派把绘画和雕塑的形式因素抽离出来，在完全不受表现对象的表象这一写实艺术要求的限制下，重新组合这些形式因素。在这个组合过程中，造型艺术的语言，如色彩、线条、笔触、形状、结构等元素自身形成意义，是作为画面主要内容产生出意义和被感知力，传达创作主体的心理状态、情感，以及诗意，进而形成新的视觉效果。因此，抽象艺术从观念上对造型语言属性进行改变，使之本体化，不再是为题材、主题服务的媒介。例如，在抽象艺术中一个长期存在的主题——"构成"（Composition），通过色彩、线条、形状和结构的不同关联方式，来探讨这些基本语言本身能呈现何种可能性（图1.1~图1.7）。

　　对抽象造型语言的不同组合则形成不同脉络，发展出各自风格。例如对几何形状的探究，在几何抽象之中，卡西米尔·马列维奇给出了一个黑方块，探讨宇宙精神。约瑟夫·亚伯斯画了几十年的系列作品《向方形致敬》，则给出各种彩色方块组合，探讨彩色方形的各种表现力。在极简艺术家丹·弗莱文这里，方形不仅是平面的和绘画材料的，他使用了荧光灯管，给出一个物质发光的方形，在材料和形式上继续探讨方形的可能性。亚伯斯的学生理查德·阿努什凯维奇又回到画布上，画出一个充满光感的方块，使用光效进一步探讨表现方形的可能性。随着去西方中心化和抽象艺术全球化发展趋势，中东地区的女艺术家加达·阿梅尔继续画方块，给出了一个不同于男性艺术家的彩色方块（图2.1~图2.5）。

　　到了弗兰克·斯特拉这里，他提出了形状即形式这一观点。对

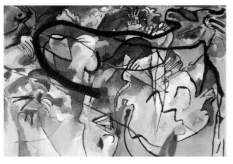

图1.1

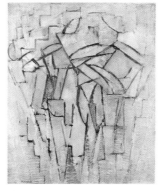

图1.2

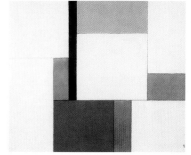

图1.3

图1.1
瓦西里·康定斯基,
构成系列5, 1911年

图1.2
皮埃尔·蒙德里安,
构成, 1913年

图1.3
乔治·梵顿格勒,
构成, 1921年

图1.4
保罗·克利,
静态—动态的渐变, 1923年

图1.5
杰克逊·波洛克,
滴洒的构成系列之二, 1943年

图1.6
尼古拉·德·斯塔埃尔,
构成, 1950年

图1.7
皮埃尔·苏拉热,
铁锈红和黑色构成, 1974年

图2.1
卡基米尔·马列维奇,
黑色方块, 1915年

图2.2
约瑟夫·亚伯斯,
向方形致敬, 1951年

图2.3
丹·弗莱文,
基本图形, 1964年

图2.4
理查德·阿努什凯维奇,
深红色的方形, 1978年

图2.5
加达·阿梅尔,
新亚伯斯, 2002年

图2.5

图2.4

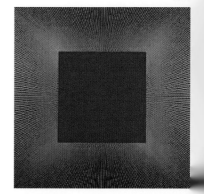

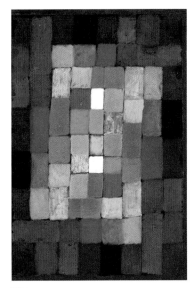

图1.4

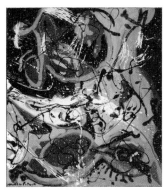

图1.5

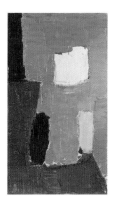

图1.6

图1.7

图2.1

图2.3

图2.2

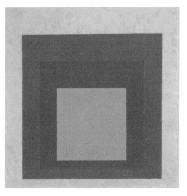

方形的研究延伸到对矩形画框的反思。为什么绘画被束缚在一个矩形之中？进而塑形画布派给出了各种不规则形状的作品，在空间上突破了矩形画框。这样一种先不断深入研究再延伸到反思突破的过程，表明了抽象绘画的基本语言的规律性和边界。也正是有边界才有突破，进一步证明了抽象语言发展的可深入性（图3.1~图3.3）。

二　空间意识平面化

在西方传统艺术中，以文艺复兴时期为代表的具象艺术占据着统治地位。其主要特征是以单点透视而形成的幻觉立体空间效果。现代主义艺术突破了单点透视，在画面上形成两个或多个视点。例如塞尚发明的双眼视觉，立体派在此基础上呈现出多个视点。1840年，摄影术的发明和发展，使得艺术家从具象写实需求中被解放出来，开始关心绘画的本质问题。一幅画，从物质层面上讲，是画布平面上覆盖着遵守某种秩序的一些颜料和笔触痕迹。摄影术以更便捷的方式呈现三维幻觉效果。面对这种状况，艺术家该如何处理这个画布平面？塞尚使用色彩和笔触相互叠压的手法，把远处的天空和近景的树枝画在一个平面上。野兽派受此启发，忽略造型细节，运用平涂手法来表现画布的平面性。抽象艺术是在现代主义早期被明确下来的平面空间观之上形成并发展出自己的空间观。我们在每一位抽象艺术家的作品中，都可以看到如何在一个画布平面上呈现空间（图4.1~图4.5）。

三、审美机制内在形式化

抽象艺术非常注重画面的形式感。例如，蒙德里安的《布吉伍吉爵士乐的胜利》就是一幅纯形式的绘画作品，画面呈现了丰富的节奏感、运动感和空间感，并且向观者传达出一种直接的狂欢气氛。关于形式的讨论最早可以追溯到古希腊时期，柏拉图提出"直线和圆……不仅是美丽的……还是永恒的、绝对的美"[1]，认为世界本质

图3.1
查尔斯·何曼，
吵闹鬼，1964年

图3.2
弗兰克·斯特拉，
印度女皇，1965年

图3.3
斯文·卢金，
无题，1965年

图4.1
维埃拉·达·席尔瓦，
无题，1949年

图4.2
安德烈·兰斯基，
透明的山之阴影，1958年

图4.3
卡米尔·布莱恩，
沃伦达姆，1957年

图4.4
汉斯·哈同，
无题，1962年

图4.5
罗尼·兰德菲尔德，
为威廉·布莱克而作，1968年

图3.1

图3.2

图3.3

图4.5

图4.4

图4.1

图4.2

图4.3

上是由圆形、正方形和三角形构成，因此，它们拥有一种绝对的美。

　　随着心理学研究的深入，形式语言在心理层面的实际作用被明确化。德国艺术史家威廉·沃林格在《抽象与移情》一书中指出，抽象艺术的语言可以在人的心理层面产生类似移情的美学作用。"移情"说主张审美享受是客观化的自我享受。由点、线、面这些抽象因素及其组合形成客观条件。"自我"在想象中深入到这些客观对象之中，产生的自由感在美学范畴被定义为"美"；相反，感受到不自由、受限制，则是"丑"。在此，内心活动起着决定作用，被称作"内在生命"，或者叫"内在自我实现"。"自我"之所以会对抽象出来的形式产生丰富的内心活动，是因为我们的大脑在观察事物时喜欢寻找规律，这样便于人对事物进行掌控。从自然原型中提取出法则，这就是沃林格所说的"抽象冲动"。这种"抽象冲动"追求的是永恒，以此来安定人的内心，因此需要摆脱现实对象，超越现实自我，对一切表象世界作出"符合规律"的判断。这种规律是"生命体内在的有机关联"，也就是人对抽象法则的本能的感知[2]。

　　人们在欣赏抽象作品时产生的各种心理活动或者感受力，依据的就是上面所描述的审美机制。就像我们在欣赏蒙德里安的作品《布吉伍吉爵士乐的胜利》时内心产生的自由感和韵律感，让观看主体意识到自我强大的生命力（图5）。

第二节　现代主义之前的抽象意识

一、史前文化

　　抽象作为一种造型意识，普遍存在于人类不同历史时期和不同文明之中。根据目前的考古发现，在南非布隆博斯洞穴发现了7万年前的两块刻有抽象几何图案的岩石。根据随后在世界各地的相关发现，研究史前抽象符号的学者认为，抽象符号发展到旧石器时代是洞穴艺术的重要形式（图6、图6.1）。

　　人类有了文字记载后，在岩画、陶罐、纺织品等器物上可以继续看到简洁的线条和几何形。随着人类进入有规律的劳动组织生活之后，将三维自然空间中的事物转换到二维平面，表明人类大脑抽象能力的发展。

二、装饰线条

　　德国艺术史学家阿洛瓦·李格尔（Alois Riegl）通过对古埃及王国至伊斯兰世界的动植物、几何纹样的研究，指出纹样不是人类模仿自然事物进行的线条整理，而是文化的一贯性与视觉艺术领域的自主性之间的关系，进而导致的一种艺术创作行为。

　　李格尔以古埃及文化中的莲花纹样为母题，通过研究其发展演变过程，试图证实用有规律的线条来表现事物是人类从模仿走向艺术的重要途径，这激发了人类更多的想象力，赋予了艺术创作的更多自由。

　　例如，对比古埃及莲花纹样的基本形式（图7）与组合形式（图7.1）。以编号16为例，下部是花萼（a），它来自莲花的侧面编号7，中间是两片分开的涡卷（b）；在每个涡卷的外轴线上都有一个水滴装饰，参照编号10，典型的埃及莲花蕾是水滴状的。中间是一个弧形锥（d），填补了中轴线或者两片涡卷形成的角度；锥形的上

图5

图6

图6.1

编号7 莲花侧面

编号8 莲花侧面（所谓的纸莎草）

编号9 莲叶

编号9 莲花蕾

编号12 圆瓣的莲花正面（玫瑰饰）

图7.1

编号13 带有图式化花冠的莲花侧面

编号16 莲花复合面
（埃及棕榈饰）

编号19 带图式化扇形叶
的埃及棕榈饰

图7

面是呈扇形的叶（e）。同时，李格尔还指出：涡卷纹的出现对整个装饰历史意义极大，是整个涡卷形式的出发点[3]。李格尔的研究证明：文化的、创造的力量可以促使人们借用和保留已有的艺术概念和形式，亦可以导致艺术发展的裂变，也就是新的艺术形式的出现。

三、东方因素

在绘画中，目前可以看到作品原貌的是南宋画家梁楷的《泼墨神仙图》。画家放弃了精确再现的技巧，着重一种思想觉悟后的自发性。梁楷之后有一位信仰天台宗的僧人玉涧，创了作一系列泼墨山水画。画面简洁，物体形状几乎难以辨认，擅长描绘云雾缭绕的群山，还有一种抽象典范是元代画家朱德润的《浑沦图》。坡石间一株老松，势若虬龙。藤蔓牵绕松干，飘曳向空。在藤蔓延伸的尽头、画面空白处，飘浮着一个非常工整的圆。有学者认为可能是借助了圆规画的。这幅作品是道家玄学的一种思考，即混沌与现实是自然规律两个相辅相成的阶段，共同发展。

中国绘画中这两种有代表性的抽象风格对日本禅宗绘画影响较大。在日本德川时期，一些禅宗僧侣画家绘制出恩索（Enso）符号，用这个带有书写性和绘画感的圆形符号来表达玄学思想（图8.1~图8.4）。

四、俄罗斯圣像画

在14世纪至16世纪，俄罗斯圣像画虽然是具象的画面，但并不是对自然的模仿，而是按照其自身需求，即"圣像画的正确画法是画一些冷漠的、死寂的，与现实没有直接关联的东西"。为了实现这种正确画法，人物和背景做平面化处理，采用散点透视。将事物的不同角度在一个平面上呈现出来，给人产生更加古朴的视觉感受[4]（图9）。

根据上述论证，我们需要明确一种观念：在造型艺术中，具有

图5
皮埃尔·蒙德里安
布吉伍吉爵士乐的胜利，
1942—1944年

图6
刻有抽象几何图案的岩石，
南非布隆博斯洞穴，7万年前

图6.1
史前抽象符号

图7
古埃及莲花纹样基本形式

图7.1
组合形式

图8.1

图8.2

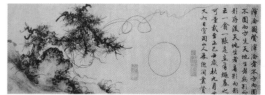

图8.3

图9

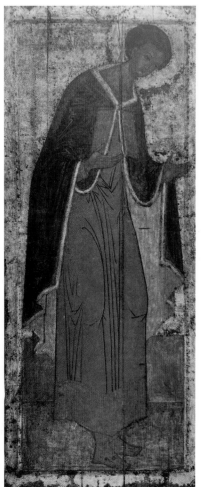

图8.4

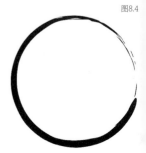

抽象概念的艺术语言一直存在于各种文明之中，而且有着非常重要的地位。在欧洲，艺术的一个重要功能是服务于宗教，因此，从文艺复兴到19世纪中期，占据主导地位的价值观是具象的、叙事性的、符合透视逻辑的，在平面画布上使用具有幻觉效果的描绘手法。相比上文提到的不同文化的造型手法，这种艺术更容易理解；对于艺术家而言，可以直接借用现实世界的视觉经验（图10）。

五、19世纪的欧洲

1. 拓展艺术边界

随着教会赞助的减少，私人赞助成为艺术家维持生计的更好保障，艺术家从事艺术创作的独立性得到了提高。我们可以从约翰·康斯坦布尔（John Constable）、J. M. W. 特纳（J. M. W. Turner）、卡米尔·柯罗（camille corot）为代表的艺术作品中看到艺术家对所见之物的客观兴趣。这种绘画观念的变化，拓展了此前的宗教、历史等题材。即便描绘大自然，也不再颂扬神的伟大，而是传达人的情感（图11.1～图11.3）。

2. 浪漫主义、印象派、表现主义

这一时期形成的三个艺术运动，对抽象艺术的出现起到了铺垫的作用，分别为：浪漫主义是以情感为重点，强调作为个体的人、个人的宗教情感；印象派用笔触和色彩来表达瞬间的变化而有意忽略传统写实绘画所注重的细节；表现主义彻底改变了对主题的强调，而更倾向于描绘心理状态（图12.1～图12.3）。

3. 1872年的抽象画

艺术家可以忽略主题、忽略事物细节，着重表达情感和心理层面的感受，这些元素正是抽象艺术的基本面貌。作为一种新的艺术，在詹姆斯·阿伯特·麦克尼尔·惠斯勒（James Abbott McNeill Whistler，1834—1903）的作品中呈现出端倪，对视觉感受的强调

图8.1
梁楷，
泼墨神仙图，南宋

图8.2
玉涧，
泼墨山水，元代

图8.3
朱德润，
浑沦图，元代

图8.4
日本禅宗僧侣画家绘制的 Enso
符号，日本德川时期

图9
俄罗斯圣像壁祈祷行列圣像
《德米特里圣》，1425—1427 年

图10

图11.1

图11.2

图12.3

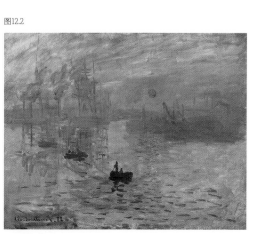

图11.3

图12.2

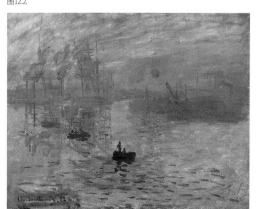

图12.1

过了对事物或主题的描绘。

惠斯勒在一次辩论中这样描述自己的创作感受："音乐是声音的诗歌，绘画则是视觉的诗歌，主题与声音或色彩的和谐毫无联系……艺术应该独立于所有藩篱，孑然于世，尽情地去吸引喜爱艺术的眼睛或耳朵，不应该将此与其他无关的情感混淆起来……正因为这样，我才坚持称自己的作品是'和声'。"[5] 正是出于这样的思考和认识，惠斯勒在1872年创作出了20年后流行的艺术形式（图13）。

艺术风格化

19世纪的欧洲社会在政治、经济、科技、文化等领域发生了巨大变革。在1880—1890年这10年间，欧洲绘画在追求个人风格的艺术创作中，群星闪烁，折射出当时欧洲整体文明井喷式的爆发状态。

我们从抽象艺术发展历程来看待这些作品，可以明显感受到其中强烈的抽象意识。例如，对线条、笔触、色彩的重点关注，画面趋于平面化的处理手法，因此也可以更加深刻地感受到西方绘画在抽象化过程中符合逻辑的、自然而然的发展脉络。我们就带着这样的问题意识来集中看一下这10年最有代表性的艺术家及其作品。

凡·高和高更，这是我们熟知的两位艺术家。凡·高排列整齐的笔触、高纯度的色彩，高更将线条、色彩和造型综合起来的形式提炼；他们都使用平涂手法，在造型观念上启发着后世的艺术家。乔治·修拉（Georges Seurat）的色彩理论引发了新印象主义运动。亨利·德·图卢兹·劳特雷克（Henri de Toulouse-Lautrec）的平面化空间意识，皮埃尔·伯纳尔（Piere Bonnard）对造型细节的忽略。这里我们重点分析保罗·塞尚（Paul Cézanne）的艺术观念（图14.1～图14.5）。

塞尚早年参加过印象派展览，后来因为不能认同印象派的艺术主张，便回归故里埃克斯，潜心研究绘画面临的新问题。在探索过程中，塞尚有着明确的问题意识，在画布上反复实验他所追求的绘画效果。现在我们知道，相机抓住的是一个瞬间，面对一个瞬间，捕捉到的信息实际上是非常有限的。塞尚那个时代的艺术家，长期

观察一处风景，反复写生。这种长时间积累的信息，是经过艺术家
处理，最终呈现在一幅风景作品之中。那么艺术家最终呈现的以及
他所舍弃的，究竟遵循了什么样的规则？

这里涉及两个问题：一个是观看方式；另一个则是如何在平面画
布上解决空间问题。我们以《圣维克多山》为例，从景物造型、空间
关系、构图组织这三个方面来讨论塞尚的视觉和空间经验（图15）。

a.景物造型

塞尚在画面中省略了景物的细节，呈现出一系列几何形体。房
子是立体四方形，田地是平行四边形，巨大的岩石是圆球形。塞尚
认为："所有对自然的描绘都可以归结为三种实体：立方体、球体和
圆锥体。"[6] 用几何形体来造型，是为了追求一种"坚实的立体感"。
塞尚希望"把印象派转变成更坚实、更持久的事物，像博物馆里的
艺术"。他不喜欢印象派那种潦草、混乱、缥缈的风格，更崇尚古典
艺术中像普桑那样的大师，其作品中的宏伟、平静感。塞尚是将古
典艺术中的这种严谨特质（画面每个部分都恰如其分、没有丝毫轻
率含混）与印象派户外写生的主张结合起来，呈现他所观察到的现
实生活。

b.空间关系

塞尚致力于解决的空间问题是：如何将三维纵深空间二维平面
化。目的是要与现实产生距离，追求绘画的全新面貌。具体办法是
通过使用天空色调的笔触与描画树枝的笔触互相叠压，前景与远景
的事物被放在一个平面上来描绘。画面中部，被概括和归纳的风景
所形成的线条和色块，构成一种水平和垂直关系，进而产生空间感。

c.构图组织

作品中的平行线，具有扩展视觉广度的作用，好像可以无限延
伸出去。而与之垂直的竖线形成网格感觉，把画面上一组一组的几
何形体严密地交织在一起，产生平稳、沉静感。

塞尚曾表达过一种"双眼视觉"的视觉经验，即画面不应该只
有一个视角，至少应该有两个视角。我们在这幅静物画中可以清晰
地看到"双眼视觉"的效果。在塞尚之前，欧洲绘画一直是一个视

13

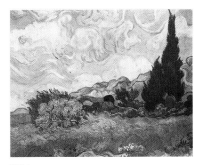

图14.1

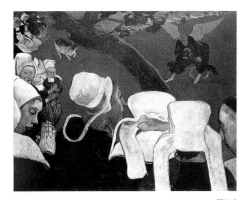

图14.2

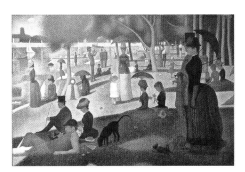

图14.3

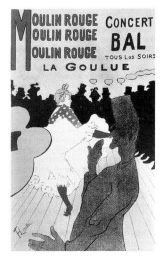

图14.4

图14.5

15

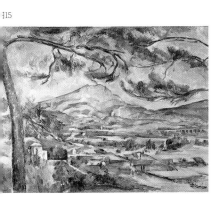

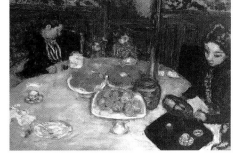

角；因此艺术史家们说，正是塞尚提出的这种视觉经验开启了现代艺术的大门。

塞尚在画面上呈现的视觉效果是一种创造出来的图像。他建立了新的绘画法则，进一步将艺术家从主题和再现的束缚中解放出来，赋予后来艺术家发明图像的权利。塞尚还给出了具体的方法，所以当马蒂斯和毕加索在苦苦探索新的绘画语言时，一看到塞尚的这些作品，立刻就能明白其中的创新意图。

六、20世纪初的欧洲现代主义

在以塞尚为代表的现代主义绘画语言的启蒙之下，20世纪初，一批年轻艺术家们努力尝试新艺术的更多表现力，尤其是接触到非洲原始面具那种"本能的艺术"带来的震撼。艺术史学者E.H.贡布里希（E. H. Gombrich）使用了"强烈的表现力、清楚的结构、直率单纯的技术"[7]，来概括非洲艺术所具有的冲击力。

具象艺术发展到学院派时期，已经是一种非常成熟的语言，同时也显示出欧洲文明的理性化程度。但是这种技法如果抽掉神性的凝重和人性的苦难复杂，容易流于媚俗。

非洲原始面具则是人类史前文明的产物，然而正是这组原始DNA数据，构成了我们每个人心理结构的一部分，这就是所谓的与生俱来的、不可抹杀的那部分原始。人类的文明也正是人的理性和原始欲望两者之间的一种平衡。在这种平衡关系之中，艺术不断地拓展着边界（图16.1、图16.2）。

1. 野兽派

20世纪初，亨利·马蒂斯（Henri Matisse）和其他几位年轻艺术家如安德烈·德兰（André Derain）和莫里斯·德·弗拉芒克（Maurice de Vlaminck），以及后来成为立体主义画家的乔治·布拉克（Georges Braque），用被评论家们称为野兽派的"野性"、强烈的色彩，创作出富于表现力的风景画和人物画，给巴黎艺术界带来了一场革命。1905—1906年，马蒂斯创作了《戴帽子的女人》《生

图16.1
西非丹族人面具
（约1910—1920年）

图16.2
埃米尔·弗农（1872—1919年），
女性肖像作品，法国学院派画家，
擅长女性题材绘画。

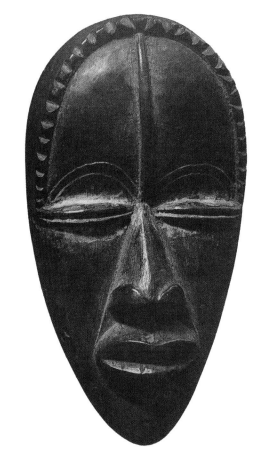

图16.1

图16.2

之欢乐》、德兰创作了《科利乌尔港的船》、弗拉芒克创作了《果园》。布拉克在1905年看到被称为"野兽"的艺术团体展览后，立刻被这种风格所吸引。1906年，布拉克前往埃斯塔克、安特卫普和勒阿弗尔作画，创作了《安特卫普的风景》（图17.1～图17.5）。

从1904—1907年，塞尚作品回顾展陆续在巴黎展出，对巴黎的前卫艺术家产生了巨大影响。塞尚潜心研究的成果，也更加验证了野兽派和立体主义艺术家们正在进行的艺术探索，坚定了他们的信念。1907年，毕加索、布拉克创作出立体主义风格的作品，而立体主义观念对野兽派的艺术家开始产生影响，正如布拉克本人从野兽派转向立体主义的创建。野兽派艺术家弗拉芒克从1908年开始，造型几何化，随后颜色趋于单一。

2. 立体主义

1907年，毕加索创作了《阿维尼翁的少女》。这幅作品可以说是立体主义的起点，毕加索在其中采用了激烈的表现方式。也有研究者认为，这件作品是对马蒂斯《生之欢乐》作品的回应，一种竞争，画面完全是相对立的效果。相对于《生之欢乐》的愉快、轻松、优雅、糖果色调；《阿维尼翁的少女》则更多的是恐惧、紧张、野蛮和碎片化的图形，画面色彩关系强烈，具有非洲原始雕塑风格（图18）。

立体主义与野兽派一起打开了现代艺术之门。实际上，立体主义对整个欧洲的抽象艺术都影响巨大。例如随后在其他国家出现的未来主义、至上主义、建构主义、风格派，都是在立体主义观念基础上建立的艺术流派。对于以后更年轻的抽象艺术家而言，立体主义的观念和方法成为艺术创作的一项基本功。抽象艺术家接触造型艺术大多从具象语言开始，在转向抽象语言的过程中，立体主义成为他们改变观念和造型语言习惯的途径。在当时，加入立体主义的还有弗尔南多·莱热（Fernand Léger）、胡安·格里斯（Juan Gris）、艾伯特·格莱兹（Albert Gleizes）、马塞尔·杜尚（Marcel Duchamp）等一批艺术家（图19.1～图19.4）。

图17.1
马蒂斯，
戴帽子的女人，1905年

图17.2
马蒂斯，
生之欢乐，1905—1906年

图17.3
德兰，
科利乌尔港的船，1905年

图17.4
弗拉芒克，
果园，1905年

图17.5
乔治·布拉克，
安特卫普的风景，1906年

图18
毕加索，
阿维尼翁的少女，1907年

图17.1

图17.2

图17.3

图17.4

图18

图17.5

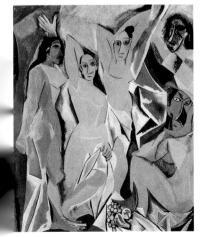

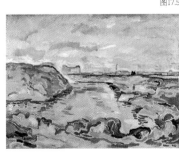

图19.1

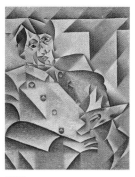

图19.2

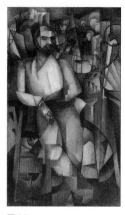

图19.3

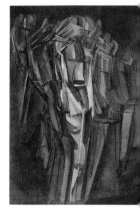

图19

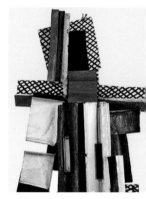

图2

图21.5

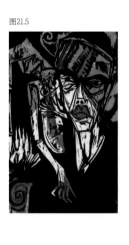

图21.4

图21

图21.3

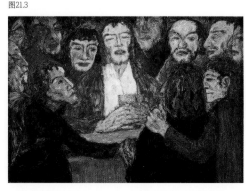

图21

艺术史学家将1907—1912年间的立体主义称为"分析立体主义"，并认为是毕加索和布拉克共同发展起来的艺术风格。接下来是"综合立体主义"，主要是拼贴手法的运用。拼贴手法是画面平面化的进一步发展，再次强调画布的平面属性；材质多样性，画面的质感和色彩更丰富。在观念上，也更能满足"视觉双关语"的需求。例如，毕加索将一块印有藤椅图案的油布拼贴到画面上，结合柏拉图"三把椅子"的哲学论述，来探讨理念与表象的属性。毕加索还把装修用的壁纸也贴到画布上，这里的壁纸成为真实和虚幻的视觉双关语。对材质多样性的进一步发展，毕加索将抽象化的形式又提升到一个新的高度。例如，毕加索1915年创作的《小提琴》，突破了规则的矩形画框，这里似乎可以看到塑形画布的灵感来源；同时确立了"艺术可以从任何事物中诞生"这一现代艺术之核心观念，对随后的抽象艺术发展起到了重要的推进作用。例如抽象艺术家将色彩、形状作为画面主体来对待，以及强调绘画材料的物质属性。在各种抽象流派和风格中可以看到这种观念呈现出来的艺术作品（图20）。

3. 德国表现主义（桥社）

作为一场艺术运动，1905年德国表现主义进入人们视野。这场艺术运动先后由"桥社"和"青骑士"两个艺术团体构成。

在1905年前后，较早具有表现主义特质的艺术家是保拉·莫德松–贝克（Paula Modersohn-Becker，1876—1907）。1905—1906年是她艺术创作的高峰，也是她艺术活动的主要阶段。在她成熟期作品中可以看到高更和塞尚的影响。相对于高更的原始主义风格，贝克的作品更有一种高雅而自然淳朴的气质，即一种德国式的原始主义风格。例如，厚涂的颜料色块准确而概括，并具有微妙的冷暖变化。人物姿势有宗教感，花朵和茂盛的植物则象征着丰饶。这种追求精神性、用简练的造型来传达画面整体气质，成为德国表现主义的特征。贝克的艺术生涯非常短暂，但是她在1905—1906年所取得的艺术成就被后来的艺术史家奉为德国表现主义的先驱。

图19.1
弗尔南多·莱热，
抽烟的人，1911—1912年

图19.2
胡安·格里斯，
毕加索的肖像，1912年

图19.3
艾伯特·格莱兹，
阳台上的男人，1912年

图19.4
马塞尔·杜尚，
裸体（习作），火车上的悲伤年
轻人，1911—1912年

图20
毕加索，
小提琴，1915年

图21.1
保拉·莫德松—贝克，
自画像，1906年

图21.2
恩斯特·路德维希·基希纳，
德累斯顿街头，1908年

图21.3
埃米尔·诺尔德，
最后的晚餐，1909年

图21.4
埃里希·赫克尔，
水晶天，1913年

图21.5
基希纳，
爱的磨难，1915年

桥社成员恩斯特·路德维希·基希纳（Ernst Ludwig Kirchner，1880—1938）于1908年创作的《德累斯顿街头》是其艺术风格成熟期的标志，既有野兽派色彩的影响，也有凡·高的激情和蒙克的焦虑，以此来表现当时德国人复杂和缺乏安全感的心理状态。

埃米尔·诺尔德（Emil Nolde，1867—1956）1909年创作的《最后的晚餐》，采用近距离视角，形成一种空间上的压缩感。人物形象经过抽象化处理，厚涂的颜料加上锯齿状的笔触，产生一种躁动感，烘托了整个画面浓烈的情感氛围。

埃里希·赫克尔（Erich Heckel，1883—1970）1910年回到立体主义的空间，用更为抽象的造型来传达宇宙信息，对称的锯齿元素是对非洲原始雕塑印象的提炼，营造出震撼人心的大自然力量。

随后几年，桥社成员在木刻版画领域创作了一系列作品，较有代表性的如基希纳的《爱的磨难》（1915），画面上男子旁边的人物是其头脑中的幻象，蓝色暗示头脑与幻象的联系，红色则联系到现实世界的痛苦。人物造型简化成尖锐的不规则形体和破碎的边缘，使观者感觉颇受折磨（图21.1~图21.5）。

注 释

[1]《文艺对话集》，柏拉图（古希腊），朱光潜/译，人民文学出版社，1963年版，第298页。这段话完整版："我说的形式美，指的不是多数人所了解的关于动物或绘画的美，而是直线和圆以及用尺、规和矩来用直线和圆所形成的平面形和立体形；现在你也许懂得了。我说，这些形状的美不像别的事物是相对的，而是按照它们的本质就永远是绝对美的；它们所特有的快感和挠痒所产生的那种快感是毫不相同的。有些颜色也具有这种美和这种快感。"

[2]《抽象与移情》，威廉·沃林格（德），王才勇/译，北京金城出版社，2019年版，第25~32页。

[3]《风格问题——装饰艺术史的基础》，阿洛瓦·李格尔（奥），刘景联、李薇蔓/译，邵宏/校，湖南科学技术出版社，1999年版，第30~34页。

[4]《反透视（一）》，帕·亚·弗罗连斯基（俄），于润生/译，《世界美术》，2018年，第4期，第118~126页

[5] Whistler versus Ruskin.

[6]《詹森艺术史》，H.W.詹森（美），艺术史组合翻译实验小组/译，世界图书出版公司，2013年版。

[7]《艺术的故事》，贡布里希（英），范景中/译，杨成凯/校，广西美术出版社，2008年版，第563页。

2

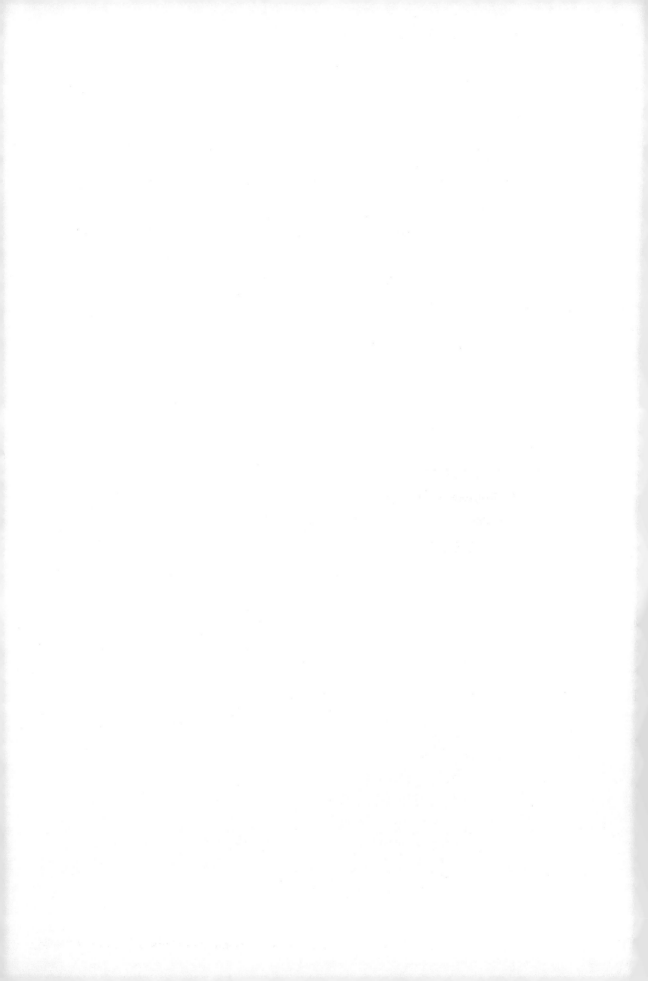

第一节 发端（1904—1918）

一、青骑士

作为德国表现主义的第二个艺术团体，其代表人物是瓦西里·康定斯基。艺术史家一般将康定斯基在1910年创作的一张抽象水彩画定义为西方抽象艺术的第一张抽象作品，因为在康定斯基这里，抽象不再是某种意识，而是在实践和理论上被明确化了的一种绘画观念。

瓦西里·康定斯基（Wassily Kandinsky, 1866—1944）出生于莫斯科贵族世家，从小迷恋色彩。长大后他在莫斯科大学学习法律、政治经济学专业。毕业后在经济学和法律行业已崭露头角，但是康定斯基一直对色彩、心理学感兴趣，并于1889年参加了人类学研究小组，前往莫斯科北部沃洛格地区。当地的房屋和教堂装饰的色彩给康定斯基留下了深刻印象。在这次考察中，康定斯基还研究了当地的民间艺术，其特点是在深色背景下使用明亮色彩。这一特点也反映在他早期的作品中。1896年，康定斯基30岁，在莫斯科看到莫奈的展览，《草垛》这件作品给他以巨大影响。印象派对色彩的微妙处理，细节和物体都融汇到整个自然氛围之中，而且画面闪烁着光芒，这让康定斯基感受到类似童话的神奇和壮观。这一年他放弃了法律和经济的大学教授教职，来到德国慕尼黑学院学习绘画。

1910—1914年，青骑士时期，康定斯基开始将音乐的抽象元素结合到绘画中。康定斯基曾经谈到是在听瓦格纳的音乐时，"看到"一幅精神图景，在想象力的召唤下，颜色、线条伴随着旋律在眼前延伸扩展。他希望自己能画出像瓦格纳音乐传达出的那种激动人心的感情力量和宏伟场面的气势。波德莱尔曾指出，我们的感官对各种刺激做出不同的反应，但是感官在更深层次的审美层面上是相互关系的。康定斯基用他的抽象绘画证明了这种关系。

这一时期，康定斯基还受到神智学的影响，1911年出版的《论艺术的精神》是对神智学的回应。康定斯基在书中这样说道："要

用绘画的方式记录下个人与宇宙之间的联系，并运用抽象的语言，其功能如同音乐，来描绘精神的抽象性质。"[1] 这样的创作思想在1913年创作的《构成7号》中达到了巅峰。这件作品尺幅为2米×3米，是康定斯基大尺幅作品之一。我们可以感觉到画面处理的深入、充满光感，以及空间的转换，让人产生各种想象，进行一次精神的时空穿越。

康定斯基用他的绘画作品和理论来为抽象艺术阐释和推广。他把抽象艺术中的这些形式提升到灵性层面。同时，他对色彩的认识达到了前所未有的程度，即色彩可以描述物体或其他形式，色彩本身也可以作为一种独立的存在出现在画面中。1922—1933年，在包豪斯教学时期，康定斯基出版了第二本理论书《点线面》（1926）[2]，从形式心理学角度来探讨点线面作为绘画语言所具有的意义。

1934年，康定斯基移居法国，1944年去世。这10年的风格趋于非几何的有机形态，有时还会将沙子混入颜料，利用颗粒状来增加一种略微粗糙的质朴感。康定斯基使用之前的所有元素，希望这些形式（经过他的巧妙布置）与观者的情感产生共鸣。康定斯基曾经这样说道："在所有的艺术中，抽象绘画是最难的。它要求你要懂得如何画好，对构图和色彩有高度的敏感，还要是一个真正的诗人。最后这点是必不可少的。"[3]（图1、图1.1～图1.5）

保罗·克利（Paul Klee，1879—1940），瑞士画家，与康定斯基以及其他"青骑士"艺术团体的成员关系密切。在艺术理念方面，克利实际上融合了这个团体艺术家的诸多想法。诸如对于抽象语言的理解，克利认为形式的创新不是表现现实的新手法，而是纯粹的形式上的思考和探讨。克利曾前往突尼斯旅行两周，当地明亮的光线和色彩激发了克利的灵感。他在日记中写道："色彩抓住了我……这个幸福时刻的意义在于，色彩与我成为一体。我是一名色彩画家。"[4] 克利在1924年撰写了论文《现代艺术》，该文在1945年艺术家去世后才出版。文中，克利这样说道："色彩的组合为含义的变化提供了多么巨大的可能性啊。"[5] 克利一生绘制了超过10000件的小尺幅速写和水彩画，充分展示了其对色彩的掌控力。

图1
瓦西里·康定斯基，
无题，水彩，1910年

图1.1
瓦西里·康定斯基，
构成7号，1913年

图1.2
瓦西里·康定斯基，
黄红蓝，1925年

图1.3
瓦西里·康定斯基，
复杂的简单，1939年

图1.4
瓦西里·康定斯基，
天蓝，1940年

图1.5
瓦西里·康定斯基，
构成，1944年

图2
保罗·克利，
尼森山，1915年

图2.1
保罗·克利，
花瓶，1938年

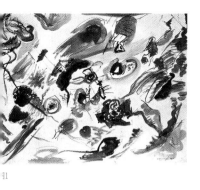

图1

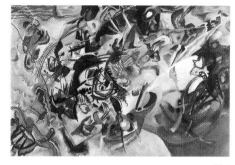

图1.1

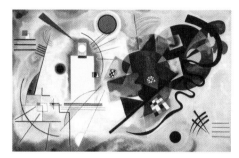

图1.2

图1.3

图1.4

图2.1

图2

图1.5

克利还是一位善于发明符号的艺术家，他将形体概括为某种具
有他个人语言特点的符号和数字、箭头、字母等具体符号组合在一
起使用。他还将儿童艺术与原始艺术结合，呈现生命最本质的面貌，
画面充满诗意的氛围，是艺术家从内心深处对生命、宇宙的感忄
（图2、图2.1）。

二、巴黎立体—未来主义（俄尔普斯主义）

1911年至1912年间，立体主义在艺术界处于引领地位，一批艺
术家追随其后。包括弗兰蒂舍克·库普卡、罗伯特·德劳内，以及
我们在前文立体主义章节提到的艺术家艾伯特贝·格莱兹、弗尔南
多·莱热、马塞尔·杜尚等人。艺术史家将他们，包括当时在巴黎
追随立体主义风格的艺术家统称为巴黎立体—未来主义，诗人纪尧
姆·阿波利奈尔（Guillaume Apollinaire）称这一运动为俄尔普斯
主义，还给出了定义："一种新结构的绘画艺术。它的元素不是从
视觉领域借用的，而是完全由艺术家创造的……这是一种纯粹的艺
术。"[6]

在这场运动中，最早以完全抽象面貌出现的艺术家是库普卡和
德劳内。

弗兰蒂舍克·库普卡（František Kupka，1871—1957），出生
在赫拉德茨–克拉洛韦（捷克共和国北部城市），他在生活中是一个
神秘主义者，对神智学有深入研究。1910年他开始抽象艺术创作。
《第一步》约创作于1910—1913年，是一幅完全抽象的作品。画面描
绘了一系列圆形，没有任何具体形象。艺术家试图用几何形传达自
己对宇宙的思考。

1911—1912年间他创作《牛顿圆盘》，用渐变的色彩和螺旋的
几何形来构造出光感和旋转运动感的画面，以此表达宇宙能量的流
动，以及艺术家对这种能量的感知。库普卡也借助音乐的抽象能
量，《两种颜色的赋格曲》就是用色彩传达音乐感受力的（图3、
图3.1、图3.2）。

罗伯特·德劳内（Robert Delaunay, 1885—1941）的作品也是以色彩为主。他早期作品受到新印象派影响，使用类似的笔触排列秩序。随后是野兽派色彩和立体主义结构在德劳内作品中呈现出来。德劳内对色彩理论的深入研究，使得他将色彩作为绘画语言的表达和结构，成为1912—1914年抽象作品的主体。与库普卡不同的是：德劳内将飞机、螺旋推进器、埃菲尔铁塔等象征现代性的事物特征概括为圆形、球形、螺旋形等几何形体，用立体主义拆解事物的手法来分解色轮，将原色与间色并置在画面上，不断叠加和重置，从而产生了运动感、光感和空间感（图4、图4.1）。

三、意大利未来主义

1909年，米兰的先锋艺术还处在后印象主义阶段。米兰自由体诗人菲利波·托马索·马里内蒂（Filippo Tommaso Marinetti）在这一年发表了《未来主义宣言》。他给米兰先锋艺术团体"艺术之家"做了一次讲座之后，这个团体中的一些人组建了未来主义艺术团体。1911年末，未来主义者开始用立体主义风格，将运动、动态和能量传达到画面上。他们更多关注科学领域的新生事物以及现代化进程中的社会进步。

他们中间最有代表性的艺术家是翁贝托·薄丘尼（Umberto Boccioni, 1882—1916）。1911年，薄丘尼在巴黎看到毕加索的立体主义风格后，回来就创作了《思想状态1号：告别》，块面式构图以及阿拉伯数字的使用，明显来自毕加索和勃拉克，然而画面整体营造的氛围则完全是未来主义的风格。画面上方的蒸汽机及散发出的蒸汽似乎推动着整个画面，事物随之流动起来。蓝色曲线颇有时空隧道的感觉。这个画面是抽象的，同时具有明显的立体—未来元素。半人半机器的造型是未来主义的典型符号。薄丘尼在随后的雕塑作品中将未来主义风格发挥到了极致，《空间连续性的独特方式》就是将人与机器结合起来，将形体在运动中的动感充分地展示出来（图5、图5.1）。

图3

图3.1

图3

图

图4

图

图5.1

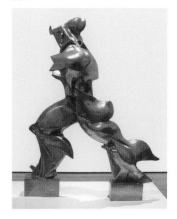

四、俄国至上主义、构成主义

19世纪最后20年，以法国为中心的现代艺术对俄罗斯艺术家产生了重要影响。1912年，他们已经吸收了塞尚、马蒂斯、毕加索、德劳内、薄丘尼等人的艺术思想，初步形成了现代主义艺术面貌。为了与当时政治上的先进、民主同步，艺术家们也力求同样先进民主的艺术理念，提出了一种非具象的新的艺术形式，探讨艺术语言的纯粹性。他们还将这样的抽象元素提取出来，应用到设计领域，以此来实现"艺术为社会服务"这一理想。

一些艺术家在当时就意识到是否可以在立体主义、未来主义这些先锋艺术的基础上再往前走一步。因此，这一波艺术浪潮中是一系列独立但又紧密相连的艺术运动，形成了俄罗斯前卫艺术，其中包括至上主义（Suprematism）、建构主义（Constructivism）、俄罗斯未来主义（Russian Futurism）、立体未来主义（Cubo-Futurism）、新原始主义（Neo-primitivism）、辐射主义（Rayonnism）等。其中对抽象艺术发展起到重要作用的是至上主义和构成主义，这两个运动的代表艺术家分别是卡西米尔·马列维奇、弗拉基米尔·塔特林，起到共同推进作用的重要艺术家有：娜塔莉亚·冈查诺娃、米哈伊尔·拉里奥诺夫、柳波芙·波波娃、亚历山德拉·埃克斯特、埃尔·利西茨基、亚历山大·罗琴科、瓦瓦拉·斯潘诺娃、安东尼·帕福斯纳、拉姆·贾博、卡塔尔齐纳·科布罗等人。由于这些艺术家在当时参与的艺术运动大多穿插或多重，这里就以艺术家的创作风格和观念为线索进行介绍。

卡西米尔·马列维奇（Kazimir Malevich, 1878—1935），至上主义的创建者，宣称至上主义开始于1913年，但是第一次展览是1915年。实际上这一时期马列维奇已经开始探索艺术家自我表达的权利。马列维奇在1913年参与未来主义歌剧《征服太阳》的舞台布景绘制时，在一块普通的白色幕布上绘制出了一个黑色正方形。有研究者认为，在一块白布上画一个黑色正方形，是艺术史上一个重

图3
弗兰蒂舍克·库普卡，
第一步，1910—1913年

图3.1
弗兰蒂舍克·库普卡，
牛顿圆盘，1911—1912年

图3.2
弗兰蒂舍克·库普卡，
两种颜色的赋格曲，1912年

图4
罗伯特·德劳内，
有圆盘的风景，1906年

图4.1
罗伯特·德劳内，
共时的圆盘，1912年

图5
翁贝托·薄丘尼，
思想状态1号：告别，1911年

图5.1
翁贝托·薄丘尼，
空间连续性的独特方式，1913年

要的时刻，可以和几何透视、塞尚的双目视觉探索、毕加索的综合立体主义，以及后来杜尚的小便池相提并论[7]，都是对艺术边界的拓展，是为"现代性"在视觉语言上提供一个新的发展方向。

马列维奇的"至上主义"是指感觉的至上。他这样说道："已经将所有通向已知世界的视觉线索都去掉了，这样观者可以享受非客观的体验……纯粹感觉的至高无上。"[8]二维几何形色块看起来或许简单，马列维奇的创作意图却十分复杂。其中涉及宇宙、光明与黑暗、生命与死亡、潜意识释放等信息及可能性。在马列维奇这里，一切皆有可能，因为他"已经解除客观对象附加在艺术上的重负"[9]。现在观者可以自由自在地看想看的一切。简洁往往包含着智慧、成熟的思想，以及对时代气息的把握（图6、图6.1）。

弗拉基米尔·塔特林（Vladimir Tatlin，1885—1953），建构主义的创建人。1913年他提出了"建构主义"的概念，主张用理性和逻辑，以及现代化的工业技术和材料来建构艺术。艺术核心观点是将作品材料本身的物质属性与作品自身的空间存在这两者结合起来，形成一种工业感的、棱角分明的、具有几何抽象特点的艺术风格。

1915年，塔特林的"反浮雕"系列作品充分说明了这些观念。这是第一件作为一个独立事物而存在的雕塑作品。塔特林改变了之前雕塑的观念，不再模仿或再现现实生活。塔特林注重作品本身的构造、材料本身的质感；作品本身构造出独立的空间关系，是对物理法则的突破，营造自身的张力。所有这些因素之间是一种平衡感。这样的作品更多的是激发观者在观看时积极主动的思考状态，而不再是被动说教。

塔特林的"建构主义"是在一战后俄罗斯未来主义的基础上发展出来的。随后，塔特林提出了"艺术走入生活"这一口号。建构主义也和设计产生了密切联系。艺术家们开始学会使用现代化生产的工具和材料，为"十月革命"后的布尔什维克政府做形象代言。建构主义和无产阶级对"创造一种全新文化"的需求达成一致，艺术家们将自己的艺术才华转移到工业建设之中，例如，塔特林设计的经济节约型炼钢炉、工人工作服，以及家具等。在塔特林的带领

下，建构主义的艺术主张在一批艺术家的努力下，成为现代设计的基础和源头（图7）。

米哈伊尔·拉里奥诺夫（Mikhail Larionov，1881—1964），1898年在莫斯科绘画雕塑和建筑学院学习，因观点激进被停学三次。1900年他遇到娜塔莉亚·冈查诺娃，并建立终身伴侣关系。1902年，拉里奥诺夫形成了印象派风格，1906年访问巴黎，开始形成后印象派风格，以及新原始主义风格（融入俄罗斯民族风格）。1908年，拉里奥诺夫在莫斯科参与"金羊毛"展，该展展出了马蒂斯、德兰、布拉克、高更以及凡·高等艺术家的作品，对当时的俄罗斯艺术家影响很大。随后拉里奥诺夫参与创建了"钻石杰克"（1909—1911）和"驴尾巴"（1912—1913）这两个重要的前卫艺术团体。1911年他和冈查诺娃一起创建了辐射主义，形成一种新的抽象风格。1915年拉里奥诺夫离开俄罗斯，移居法国，直到去世，享年82岁（图8）。

娜塔莉亚·冈查诺娃（Natalia Goncharova，1881—1962）将立体主义、亚洲艺术、俄罗斯民间艺术结合在一起，形成了有个人特点的立体未来主义的风格。冈查诺娃这样说道："他们（当代法国艺术家）让我看到了我的国家的艺术的重要性和价值，进而也让我看到了东方艺术的价值。"

冈查诺娃在莫斯科绘画雕塑和建筑学院学习雕塑。1906年她就在巴黎沙龙展上展出作品，后来参加了德国"青骑士"团体，是创建成员之一。冈查诺娃也是"钻石杰克"和"驴尾巴"前卫艺术团体的创建人之一，并和拉里奥诺夫一起创建了辐射主义。1921年她移居巴黎，长期为芭蕾舞剧设计布景和服装。1962年冈查诺娃在巴黎去世。她的作品被纽约现代艺术博物馆、华盛顿国家美术馆和洛杉矶美术馆收藏（图9）。

柳波芙·波波娃（Lyubov Popova，1889—1924）是当时俄国先锋艺术群体中的一位杰出艺术家。她深谙立体主义和未来主义之精髓，例如在1915年创作的《旅行者》，描绘的是一位拿着绿色雨伞、戴黄色项链的女子。从画面上，可以看到立体主义碎片化的空间，以及未来主义的运动感。在后来的建构主义运动中，波波娃设

图6

图7

图8

图6.1

图9

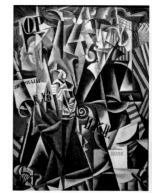

图10

图11.1

图11

图10.1

计的一款连衣裙（1923），我们从设计稿上呈现的蓝色圆点和绿色线条构成的图案中，可以感受到一种强烈的时尚感，即便是现在来看也不觉得过时（图10、图10.1）。

亚历山德拉·埃克斯特（Aleksandra Ekster，1882—1949），出生在一个富裕的白俄罗斯家庭，从小受到良好教育。1906年从基辅艺术学校毕业，主修绘画。1908年嫁给一位成功的律师，他们先在巴黎居住了几个月，1924年后，陆续居住在基辅、圣彼得堡、巴黎、罗马、莫斯科。这使得亚历山德拉和当时有代表性的艺术家建立了密切关系，其中有毕加索、布拉克、阿波利奈尔、马列维奇等人。

亚历山德拉既是至上主义也是建构主义，同时还是装饰运动的重要成员。她吸收了众多流派的艺术观点，关注色彩和节奏；几何形状的组合使用，使得她的作品充满活力、动感、自由（图11、图11.1）。

埃尔·利西茨基（El Lissitzky，1890—1941），1909年申请圣彼得堡一所艺术学院，虽然通过了入学考试并取得了资格，但因其犹太人身份而被拒（当时的沙皇政权只允许少数犹太人进入俄罗斯学校）。像当时生活在俄罗斯帝国的许多犹太人一样，利西茨基去德国学习，其间还漫游了欧洲。直到第一次世界大战爆发，利西茨基被迫回到家乡和同胞们在一起，其中有康定斯基、夏加尔。新的临时政府废除了禁止印刷希伯来字母和禁止犹太人成为公民的法令，犹太文化正在复兴。利西茨基投身于犹太艺术，组织犹太艺术家展览，研究古老的犹太教堂的建筑和装饰，为儿童书籍画插图，这些书是利西茨基在装帧设计方面的一次重大尝试。

1919年，利西茨基创作的宣传海报《以红契攻打白军》，成为其代表作，也是利西茨基从马列维奇的至上主义走向自己风格的重要一步。利西茨基说："艺术家用他的画笔构建一个新的符号。这个符号不是世界上任何已经完成、已经制造或已经存在的事物的可识别形式，它是一个新世界的象征，这个新世界是建立在人民的基础上并以人民的方式存在。"[10] 在随后5年时间里，利西茨基创作了一系列被命名为《普罗恩》（Proun）的系列作品。这是利西茨基自创的一个词，意指"一个人从绘画转向建筑的站点"。这些作品从纸面绘

图6
卡西米尔·马列维奇，
方块，1913年

图6.1
卡西米尔·马列维奇，
黑色方块，1915年

图7
弗拉基米尔·塔特林，
角落的反浮雕，1915年

图8
米哈伊尔·拉里奥诺夫，
红色辐射主义，1913年

图9
娜塔莉亚·冈查诺娃，
辐射的海，1912—1913年

图10
柳波芙·波波娃，
旅行者，1916年

图10.1
柳波芙·波波娃，
连衣裙设计稿，1923—1924年

图11
亚历山德拉·埃克斯特，
蓝色、黑色、红色，
1917年

图11.1
亚历山德拉·埃克斯特，
女款礼服，1918年

画到石版画，以及三维装置，为利西茨基后来设计建筑打下了基础，其中有关建筑的基本元素，如体积、质量、色彩、空间和节奏，都是对至上主义观念的拓展中体现出的新风格。

1921年，利西茨基作为俄罗斯文化代表，在柏林工作居住了一段时间，建立起俄罗斯和德国艺术家之间的联系。他通过杂志和画廊展览，推广俄罗斯的前卫艺术。其间，利西茨基结识了库尔特·施威特斯、拉兹洛·莫霍利-纳吉和提奥·凡·杜斯堡，并与他们一起办杂志、组织展览。1925年，利西茨基回到俄国，从事教学，活跃在建筑和宣传设计领域。在一系列国际展览上，他为苏联官方展厅做形象设计，最有影响力的是1927年在莫斯科举办的"全联盟多重绘图展览"。利西茨基的作品被认为是全新的，尤其是和古典主义设计以及国外的展品放在一起时。1928年，科隆举办了普利萨展览，利西茨基运用多个屏幕连续放映故事片、新闻宣传片和早期动画，因为几乎没有纸质作品，展览受到称赞，观众感受到一切都在移动、旋转，充满活力。而这正好表明利西茨基的艺术创作目标，即致力于创造有力量、有目的、能引起变化的艺术。1932年以后，政治形势对前卫艺术很苛刻，利西茨基作为展览和管理大师的声誉一直延续到20世纪30年代末。1941年，虽然肺结核病情恶化，利西茨基还在继续创作作品，最后一件作品是为二战中的俄罗斯所作的宣传海报，同年12月30日他在莫斯科去世。利西茨基的艺术生涯，让我们看到了抽象艺术对现代设计的启蒙和观念上的引导（图12、图12.1、图12.2）。

亚历山大·罗琴科（Alexander Rodtchenko，1891—1956），建构主义艺术家，俄罗斯现代设计的创建人之一，也是一位多才多艺的生产主义艺术家。罗琴科早期作品深受立体主义和未来主义影响。1915年受到马列维奇至上主义的影响，创作出第一批抽象绘画。1921年创作了一组三联画《纯红、纯蓝和纯黄》，后来被称为《最后的绘画》或《绘画之死》。罗琴科认为："一个平面就是一个平面，不象征什么，到此为止。"[11] 如果我们从后来的抽象作品看，罗琴科对作品的描述是对的，但是他的结论错了，实际上这只是一个开

图12
埃尔·利西茨基，
以红契攻打白军，1919年

图12.1
埃尔·利西茨基，
插图－想要鸡冠的母鸡，1919年

图12.2
埃尔·利西茨基，
普罗恩，1922年

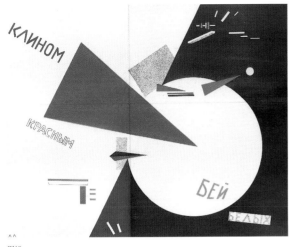

图12

图12.1

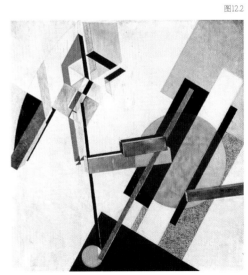

图12.2

图13

图13.1

图13.2

图13.3

图13.4

图13.5

台。一个平面是否什么都没有，这是一个值得探讨的问题。例如，我们在美国抽象表现主义画家罗斯科的那个平面里，就看到了很多东西。即便是罗琴科的单色平面画，也有艺术家声称看到了"神秘的情感深度和精神深度"。

1920—1930年，罗琴科在包豪斯任教。这一时期，他专注于海报、书籍和电影的平面设计。这种设计风格对后来的美国观念艺术家芭芭拉·克鲁格影响很大。罗琴科热衷摄影艺术，很多平面设计中的照片是他自己拍摄的。他经常从独特的角度拍摄对象。罗琴科这样说道："一个人必须从不同的角度，在不同的情况下，对一个主题拍摄不同的照片，就好像是全方位地审视它，而不是一次又一次地从一个钥匙孔里窥视。"[12] 包豪斯关闭后，罗琴科回到莫斯科，随着苏联政治形势的变化，因"形式主义"罪名被驱逐出境。20世纪30年代末罗琴科重返绘画，还从事过抽象表现主义风格的绘画创作（图13、图13.1~图13.5）。

瓦瓦拉·斯潘诺娃（Varvara Stepanova，1894—1958），出生于农民家庭，但是很幸运地接受了专业艺术学院的教育。求学期间遇到了亚历山大·罗琴科，与之结合成为婚姻伴侣和艺术上的合作伙伴。从1915年开始，斯潘诺娃用立体未来主义风格从事书籍设计。1917年"十月革命"后，斯潘诺娃投入到诗歌、哲学、绘画、平面艺术、舞台布景、纺织品及服装设计中。1920年后，建构主义内部发生分歧，其中以拉姆·贾博为代表的艺术家主张艺术应该以精神活动为主，探索抽象空间和结构。另外一些艺术家则主张艺术应该直接改革社会，作为工业生产的一部分，发挥实际的对社会有益的作用，为生产而服务。这一部分建构主义艺术家发起了"生产主义者"运动，斯潘诺娃和罗琴科都是发起者。

1921年，斯潘诺娃在莫斯科举行的"5×5=25展览"上发表了自己的宣言，"构图是艺术家沉思的方式。技术和工业将建构作为一种主动的过程而不是反思的过程来对待艺术。作品作为单一实体的'神圣性'被破坏了。这个曾经是艺术宝库的博物馆现在变成了一个档案馆"[13]。这一年，斯潘诺娃投入服装设计和生产领域，认为以

图13
亚历山大·罗琴科，
非客观绘画No.80黑色上的黑，
1918年

图13.1
亚历山大·罗琴科，
纯红、纯蓝和纯黄，1921年

图13.2
亚历山大·罗琴科，
海报设计稿，1923年

图13.3
芭芭拉·克鲁格的作品

图13.4
亚历山大·罗琴科，
新生活杂志封面设计稿，1927年

图13.5
亚历山大·罗琴科，
吹军号的士兵，摄影，1930年

此可以为社会贡献更大力量。斯潘诺娃把自己对几何形体的深刻理解应用到服装领域，用几何形体传达其功能性和象征意义。例如，在运动服设计中，强调粗犷的线条和对比色，不同的队伍形成各自的整体形象，便于观众区分。款式中性，使用束腰带将个体细节忽略，突出整体效果。将基本的圆形、方形、三角形以及线条组合叠加，创造出动态的和多维度的几何抽象效果。斯潘诺娃把几何抽象的美学成功运用到服装设计领域（图14、图14.1～图14.3）。

安东尼·帕福斯纳（Antoine Pevsner, 1886—1962），俄罗斯雕塑家和画家，1911—1913年在巴黎受到立体主义的影响。第一次世界大战期间，他和兄弟拉姆·贾博在挪威。俄国"十月革命"胜利后，他们回到莫斯科。帕福斯纳在莫斯科大学授课，并和马列维奇、塔特林建立了联系。1920年，帕福斯纳和兄弟贾博一起发表建构主义的宣言。帕福斯纳的雕塑作品着意于一种韵律感的抽象新风格。1922年由于政治局势紧张，帕福斯纳离开俄罗斯。1923年他在法国定居，随后创作了一系列探索造型结构以及韵律感的雕塑作品（图15）。

拉姆·贾博（Naum Gabo, 1890—1977），俄罗斯雕塑家和动力艺术家。贾博精通德语、法语和英语，因此可以在欧洲的几个国家从事艺术创作，对抽象艺术的推广发挥了重大作用。贾博1910年在慕尼黑大学先后学习医学、自然科学，还参加过海因里希·沃尔夫林的艺术史讲座。1912年贾博转学到一所工程学校，在那里认识了康定斯基，并接触到抽象艺术。在校受到的工程培训为贾博以后制作动力雕塑打下了基础。一战爆发后，贾博和哥哥帕福斯纳搬到挪威的哥本哈根。1915年，贾博开始用纸板和木头做作品，如《一位女士的头像》。1917年，他和哥哥帕福斯纳回到俄罗斯，一起在莫斯科生活了5年。其间，贾博和塔特林、康定斯基、罗琴科等艺术家在高等艺术与技术工作室给学生上课。这个时期，贾博的雕塑作品更加几何化，并开始尝试动态雕塑。1920年，贾博和哥哥共同发表了《现实主义宣言》。在宣言中，贾博指出立体主义和未来主义并不完全是抽象艺术，认为精神体验是艺术创作的根本[14]。1922年，贾博来到德国，接触到风格派艺术家，1923年在包豪斯学院任教。1932—1935

图14
瓦瓦拉·斯潘诺娃，
纺织品图案设计稿，1924年

图14.1
瓦瓦拉·斯潘诺娃，
男女同款运动服，1928年

图14.2
瓦瓦拉·斯潘诺娃，
红军战士海报设计稿，1930年

图14.3
瓦瓦拉·斯潘诺娃，
准备好！1932年

图15
安东尼·帕福斯纳，
喷泉的模型，1920年

14

图14.1

图14.2

15

图14.3

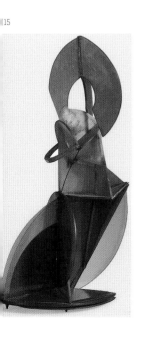

图16

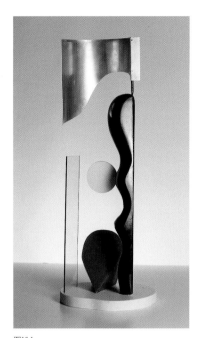

图16.1

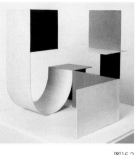

图16.2

图16.3

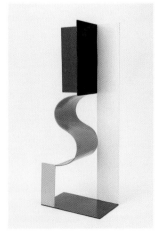

年，为躲避纳粹迫害，贾博和哥哥与蒙德里安留在巴黎，成为抽象创作小组的成员。1935年贾博来到伦敦，并于第二年定居下来。第二次世界大战爆发后，贾博和芭芭拉·赫普沃斯、本·尼科尔森来到康沃尔的圣艾夫斯，共同发展出一种较为柔和的田园式的建构主义。贾博的抽象艺术观念对圣艾夫斯的抽象艺术发展起到了重要影响，对建构主义在英国对公众的普及则起到了至关重要的指导作用。1946年贾博和家人移民美国，1977年在美国去世。参考作品《女士头像》（*Head of a Woman*，1917），《动力建构—驻波》（*Kinetic Construction -Standing Wave*，1919），《空间中线性建构系列之二》（*Linear Construction in Space No. 2*，1957）。

卡塔尔齐纳·科布罗（Katarzyna Kobro，1898—1951），波兰雕塑家，有俄罗斯、拉脱维亚和德国血统。科布罗提出了形式的绝对客观，基于普遍和客观的规律，通过实验和分析，用雕塑来展现一种概念化的、统一的无限空间。通过对空间的组织，避免封闭或对立的空间，让作品和所处的空间融为一体。科布罗1915年移居莫斯科，1917年至1920年在莫斯科绘画雕塑和建筑学校学习，与马列维奇、塔特林、罗琴科等人都是莫斯科艺术家联盟的成员。科布罗1922年到波兰，1924年获得波兰国籍，其间组织和参与了若干前卫艺术组织活动。1932年在巴黎加入抽象创作小组。1936年科布罗与让·阿尔普、马塞尔·杜尚、拉斯洛·莫霍利-纳吉等艺术家共同签署"多维主义者"（Dimensionist）宣言，继续从事抽象艺术创作。（图16、图16.1~图16.3）

我们看俄国前卫艺术，可以充分感受到创新机制的高效运转。虽然说抽象艺术呈现的视觉效果是艺术家个人的创造，但是我们在这里看到的是一种网状的创新思路，是每一个积极活跃的大脑链接。他们从最初对欧洲野兽派、立体主义的学习，到马列维奇为舞台布景设计而创作的黑方块，再到塔特林倡导艺术为社会服务理念下的大量现代设计风格的实践，一切都是那么的符合逻辑；没有神秘和传奇，只有这一批艺术家的勤奋工作、互相激励和竞争，艺术创作理论思考的深入和交流，以及充满激情的创作。

图16
卡塔尔齐纳·科布罗，
抽象雕塑—1，1924年

图16.1
卡塔尔齐纳·科布罗，
抽象雕塑—3，1924年

图16.2
卡塔尔齐纳·科布罗，
雕塑的空间，1928年

图16.3
卡塔尔齐纳·科布罗，
空间构成系列6，1931年

五、风格派

皮埃尔·蒙德里安（Piet Mondrian，1872—1944）是风格派的代表艺术家。他早期绘画风格倾向于印象派，1907年受到野兽派影响，画面色彩浓烈。1911年蒙德里安移居巴黎，看到毕加索和勃拉克的作品，进而受到立体主义影响。与立体派不同的是：蒙德里安仍然试图将他的绘画与他的精神追求调和起来。1913年，他将艺术和神智学理论结合起来，彻底走上了抽象之路。

1914年第一次世界大战爆发，蒙德里安留在荷兰，直到战争结束。蒙德里安对"新造型主义"概念最常被引用的表述，来自他1914年写给荷兰艺术批评家布莱默（H. P. Bremmer）的一封信："我在平面上构建线条和色彩，是为了尽最大可能表达出一种普适的美。自然（或我所看到的自然事物）给予我灵感，就像任何其他画家一样，在一种情感状态之中，以至于产生一种要做些什么的冲动。我希望尽可能接近事实，并把事物从其中抽离出来，直到我触及事物的最根本……我相信这是可能的，通过由意识构建出来的水平和垂直线条，而不是用计算的方法。凭借敏锐的直觉，在和谐与韵律指引下，如果必要，可以补充直线或曲线。这些美的基本形式就可以构成一件艺术品，其冲击力和真理一样有力。"[15]

1915年，蒙德里安与提奥·凡·杜斯堡、巴特·范德莱克合作发起了名为"风格派"的艺术运动。他们都经历着各自的抽象之旅，力图通过抽象来创造完美的整体环境，体现宇宙和谐。蒙德里安这样来描述该艺术运动的主张："绘画本身就是现实的一部分，风格派将抓住人类精神的纯粹创造力……来体现纯粹的审美关系，以抽象的形式表现出来。"[16] 范德莱克在他的艺术中只用原色，这对蒙德里安产生了很大的影响："我的技术或多或少是立体主义的，因此也多或少是写实的，现在他的严谨方法把我带离了出来。"

1917—1920年间，蒙德里安确立了其抽象艺术风格。经历了第一次世界大战，蒙德里安希望创造出一种具有普适性的艺术语言，来帮助这个战后千疮百孔的世界以一种和谐整体的全新状态重新开

合。只有最根本的、简化到最基础的才有可能成为普适的。蒙德里安将色彩控制在三原色之中，将形状的选择控制在正方形和长方形，画面只用黑色水平线和垂直线来分割。他确信就用这些简化到极致的元素，通过某种平衡能力以及和谐画面氛围的能力，就能找出完美和谐的宇宙秩序，以及生命的意义。

蒙德里安的作品基本是以白色为背景。他认为作为整个画面的基础，白色具有普适和纯粹的属性。黑色水平和垂直的线条粗细变化。蒙德里安曾经这样推论：观众在看较为细窄的线条时，眼睛会阅读得更快；反之则慢。这是一个重要的细节，通过对黑色线条粗细的调整，可以使画面拥有一种"动态平衡"。通过对不同色块的大小控制，画面会产生一种平衡感，每一个色块都是平等的，具有相等的分量。每个色块到画面边缘进而向外产生的延伸感，能加强画面的张力（图17、图17.1～图17.7）。

巴特·范德莱克（Bart van der Leck, 1876—1958），荷兰艺术家，与蒙德里安和杜斯堡一起创建了风格派。范德莱克早年在乌特勒支（荷兰城市名）一家商店学习制作彩色玻璃，后来开始使用三原色的方形和长方形色块创作抽象作品，对蒙德里安产生了较大影响。建立风格派之后，范德莱克与蒙德里安发生了分歧，继而转向具象绘画和设计领域。1917年，范德莱克创作了《第4号构成（离开工厂）》，展示出对彩色矩形的精密掌控。这件作品最初由一系列草图构成，表明范德莱克如何将工人离开工厂的情景从一种风格化的具象最终转变成彩色几何图形，并以白色为底色构成一幅纯粹的抽象作品。我们可以从蒙德里安1917年创作的《色彩中的构成》作品中看到这种影响（图18）。

提奥·凡·杜斯堡（Theo van Doesburg, 1883—1931），荷兰艺术家，是风格派的另一位核心人物。他个人早期的艺术风格是印象派，尤其受到凡·高的影响。1908年开始参加展览。1912年为杂志撰稿，曾批评未来主义，"速度的拟态表达（无论它的形式是什么：飞机、汽车等）与绘画的性质完全相反，绘画的最高起源在于内在生活"。1913年，杜斯堡读到康定斯基的书，验证了自己对绘画的理

图17

图17.1

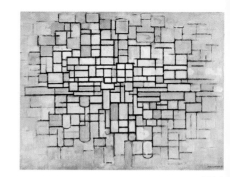

图17.2

图18

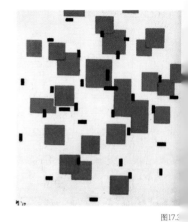

图17.3

图17.4

图17.7

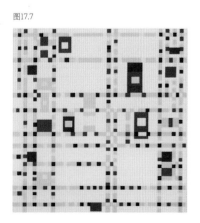

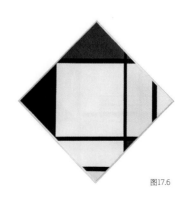

图17.6

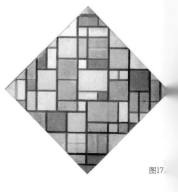

图17.5

羊，即绘画有一种完全不同的层面，来自心灵，而不是对既有的视觉经验的复制，因此，抽象是完全符合逻辑的结果。1915年，杜斯堡写道："蒙德里安意识到线条的重要性……白色的画布是庄严的，每一条多余的线、放置错误的线，每一种毫无敬意和毫无关怀的色彩，都会破坏一切——那就是精神。"杜斯堡的绘画理想是对现实的完全抽象。1917年，为配合风格派运动的发展，杜斯堡与蒙德里安、范德莱克等艺术家共同创办了《风格派》杂志。杜斯堡曾这样解释"风格派"一词："风格是出自我在1912年的阐述：剥去本质的外形，那么你就能得到风格。"[17]

1917年，杜斯堡根据塞尚的作品构图，创作了《玩牌者》（塞尚在1890—1896年间分别创作了两幅《玩牌者》）。他将画面处理为对称构图，背景的白色圆弧形给人一种纪念碑式的庄严感。人物用不同颜色区分，整体造型几何化，存在着明显的垂直线、平行线、对角线。这幅作品可以清晰分辨出主题和人物形象。这一年，杜斯堡将线条作为画面主要构成元素，创作出完全抽象的作品。

杜斯堡是一位非常活跃的艺术家，包括撰写论述风格派的评论文章，组织并参加展览，后来还在包豪斯校外讲授风格派艺术课程等各种活动，几乎是在整个欧洲推广风格派。可以说，风格派短时间内在整个欧洲产生了影响是与杜斯堡的这些活动密切相关的。

1923年，杜斯堡搬到巴黎居住，和蒙德里安经常见面，他们性格上的差异就显露了出来。蒙德里安性格比较平和有韧性，杜斯堡是较为外向和张扬、容易冲动。两个人开始意见分歧：蒙德里安从不接受对角线，杜斯堡坚持对角线的动态感。实际上，蒙德里安还是接受一些对角线的概念的，比如他的"菱形"画布，就是旋转45°的对角构图。他们分手后，杜斯堡提出了"元素主义"概念，强调斜线的重要性，反对新造型主义强调绝对直线的教条化，并认为"元素主义"是"新造型主义"的升级版。1929年，他们在巴黎一家咖啡馆偶遇，重归于好。

1926—1928年，杜斯堡与乔治·梵顿格勒、苏菲·陶伯·阿尔普一起为斯特拉斯堡的黎明宫咖啡馆设计室内装饰。艺术家们将室内

图17
皮埃尔·蒙德里安，
从沙丘看海滩和堤岸，1909年

图17.1
皮埃尔·蒙德里安，
灰色的树，1911年

图17.2
皮埃尔·蒙德里安，
蓝灰粉的构成，1913年

图17.3
皮埃尔·蒙德里安，
色彩中的构成A，1917年

图17.4
皮埃尔·蒙德里安，
网格构成9，1917年

图17.5
皮埃尔·蒙德里安，
网格构成7，1919年

图17.6
皮埃尔·蒙德里安，
红、黑、蓝和黄的菱形构成，
1925年

图17.7
皮埃尔·蒙德里安，
百老汇的爵士乐，1942年

图18
巴特·范德莱克，
第4号构成（离开工厂），1917年

空间和家具、隔断、墙壁等各种事物平等对待，用抽象的几何造型来整体设计，与当时室内设计风格形成了巨大对比。这个统一形式的现代化空间，早于包豪斯，被称为抽象艺术的"西斯廷教堂"，但是被纳粹称为"堕落艺术"的空间并摧毁。2006年，斯特拉斯堡市政府花费了134万欧元重新修复了该空间（图19、图19.1~图19.5）。

六、神智学代表艺术家

神智学，英文为"Theosophy"，这一词语来自希腊语"theos"（神圣）与"sophia"（智慧）的结合，意为"神圣的智慧"。它不是一种宗教信仰，而是一种综合宗教、科学与哲学来解释自然界、宇宙和生命等大问题的学说。神智学认为自身是一套构成所有宗教基础的真理系统，并不能由任何一个宗教声称独家拥有。它提供哲学观点，使得人们能够理解生命，并显示宇宙内引导生命进化的正义与爱。神智学给予死亡应有的地位，因为死亡是无尽的生命里的必经之路，一个通往更全面和更光荣的存在的路。神智学将心灵的科学性归还于世界，教人知道自己就是那灵性（Spirit），而心智（Mind）和肉身（Body）则是他的仆人。神智学照亮了宗教的经文和教义，这样一来，人们不必一直靠直觉，而可以用理性去证明它。

神智学协会（Theosophical Society）又称为通神协会，于1875年由海伦娜·布拉瓦茨基（Helena Petrovna Blavatsky）和亨利·斯太尔·奥尔科特（Henry Steele Olcott）等人在纽约建立，以研究神智学、神秘主义与精神力量为主。该协会在20世纪初的欧洲普及印度和中国古代宗教和哲学的智慧。这些文本是康定斯基、蒙德里安、阿夫·克林特、马列维奇、德劳内、库普卡，以及纳米画派等艺术家和艺术流派创作思想的来源，使得他们将一种"无主题叙述"的艺术创作转向为神智学的一种"内部"主题创作。神智学理论假设创造是一种几何形式的过程，从一个点开始。这种创造在形式上，是通过圆形、三角形和方形的基本系列被表达出来。艺术家们因此在几何结构中探索宇宙和永恒的形状：在抽象艺术中

图19
提奥·凡·杜斯堡，
玩牌者，1917年

图19.1
提奥·凡·杜斯堡，
构成系列7·美惠三女神，1917年

图19.2
提奥·凡·杜斯堡，
构成中的变化系列13，1918年

图19.3
提奥·凡·杜斯堡，
不和谐的反构成系列16，1925年

图19.4
提奥·凡·杜斯堡，
同步反向的构成，1930年

图19.5
斯特拉斯堡黎明宫咖啡馆室内装饰设计，提奥·凡·杜斯堡、乔治·梵顿格勒、苏菲·陶伯·阿尔普合作，1926—1928年

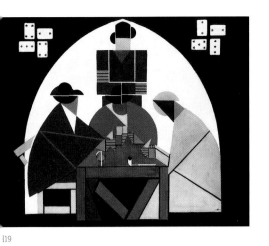

图19.1

图19.2

图19.3

图19.4

图19.5

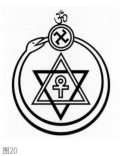

图20

图20.1

图21

图21.1

图21.8

图21.7

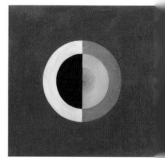

图21.2

图21.3

图21.4

图21.6

图21.5

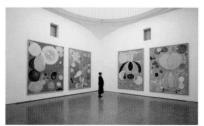

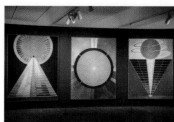

圆形、方形和三角形成为空间元素，这些基本形状就像三原色那样，是构成视觉现实的基本构造物（图20、图20.1）。

希尔玛·阿夫·克林特（Hilma af Klint，1862—1944），瑞典艺术家，1882年在瑞典皇家艺术学院学习绘画，1887年毕业后主要绘制风景和肖像题材作品。后来她受到神智学开创者布拉瓦茨基的影响，从而关注人类未知的掌控宇宙的无形力量。1896年，克林特开始尝试自动绘画，即在绘画过程中运用无意识来进行创作。1904年克林特加入了"五人艺术小组"，主要探讨超自然现象以及神秘思想在艺术中的创作问题。克林特越来越熟悉这种无意识的创作方式，她在笔记中写道："一种力量引导着自己的手来绘画。在此之前没有任何草图或构想，我不知道要画些什么，尽管如此，我还是迅速而明确地画出了一些图形。"

1906年，克林特在44岁时开始创作抽象作品。1915年，克林特绘制了一系列大幅的"神殿绘画"，约193幅，充满了符号、字母、有机形体、几何形体、极具个人风格的螺旋分割线。1920年以后，阿夫·克林特开始尝试一些小幅尺寸的水彩抽象画，将自己思考的神秘思想转化到画面上，并留下了150多本笔记。在1917年的笔记中，克林特这样写道："以太平面上的原子是在静止和活动之间的不断变化。休息时它向内收缩，并作为一种动力，影响着地球上的原子。"（*Atom Series No. 8*，1917）克林特在有生之年没有展示自己的抽象作品，并认为自己所在的时代不能接受这样的作品，因此留下遗嘱，要在去世后20年才能展示这些抽象画。约1200幅抽象画和笔记终于在20世纪60年代和世人见面了（图21、图21.1～图21.8）。

图20
神智学徽章

图20.1
海伦娜·布拉瓦茨基夫人

图21
希尔玛·阿夫·克林特，
混沌一系列2，1906年

图21.1
希尔玛·阿夫·克林特，
神殿系列，1907年

图21.2
希尔玛·阿夫·克林特，
祭坛画No. 1, Group X,
1915年

图21.3
希尔玛·阿夫·克林特，
天鹅一系列17，1914—1915年

图21.4
克林特的笔记—原子系列8,
1917年

图21.5
图21.6
图21.7
图21.8
希尔玛·阿夫·克·林特作品
展览现场

第二节 20世纪20—40年代欧美抽象艺术

一、包豪斯的抽象艺术家

1919年，沃尔特·格罗皮乌斯（Walter Gropius）在德国魏玛建立了包豪斯，整个学校的建构理念源自英国的工艺美术运动，以及德国工艺联盟，涉及建筑、绘画、编织和彩色玻璃等专业。格罗皮乌斯邀请了一批从事抽象艺术的艺术家来学校教学，其中有克利、康定斯基、科布罗、莫霍利-纳吉等人。约翰·艾登是研究色彩的专家，被邀请来从事基础课程教育。一些优秀的学生毕业后也会留校任教，如约瑟夫·亚伯斯（图1、图1.1）。

保罗·克利从1921—1931年在包豪斯学院任教。作为装订、彩色玻璃和壁画工作室的"形式"大师，克利在这一时期创作了很多由色块组成的水彩画。这是专门为教学而使用的一种方法，以此来探索各种色彩间的关系，以及网格作为画面主要结构时所能承载的硬度。同时，克利还尝试多种材料的混合使用。对于当时包豪斯的学术氛围，克利很喜欢学校内部存在许多相互矛盾的理论和观点，认为这样有助于出创作成果（图2）。

康定斯基1922—1933年执教于包豪斯学院。他开设绘画课，还设立了一个工作室，主讲色彩理论，同时，对形式研究颇为深入，1926年出版了第二本理论书《点线面》。康定斯基这一时期的作品更倾向于几何风格的抽象，对点线面的形式呈现得更深入而多样（图3、图3.1～图3.3）。

约翰·艾登（Johannes Itten，1888—1967），瑞士教育家和抽象艺术家。在包豪斯，新生入学后有6个月的预备课程，也就是基础课，由艾登负责教学。艾登将这门课定义为"发展创新力"基础课，从最基本的色彩和形式入手，让学生用各种材料制作几何形模型，充分感受不同材料的材质与基本的色彩、几何形体之间的关系，以此来完成对线条、结构、质地的综合性观念表达。

图1
沃尔特·格罗皮乌斯，
三月烈士纪念碑，1921年

图1.1
沃尔特·格罗皮乌斯，
格罗佩斯之家，1938年

图2
保罗·克利，
静态—动态的渐变，1923年

图3
康定斯基，
点，1920年

图3.1
康定斯基，
摆动，1925年

图3.2
康定斯基，
一系列圈，1926年

图3.3
康定斯基，
13个矩形，1930年

图1

图1.1

图2

图3.3

图3.1

图3

图3.2

艾登认为："在教学中，用形式作为艺术表现的途径，可以呈现学生们的各种气质和天赋，每一种都有各自的意义。只有这样才能营造出原创作品的创造性氛围。"[18]为了维护学生的创造力，艾登从不针对某个学生的具体错误，而是就一个班级普遍的问题提出修改意见，从而鼓励学生大胆尝试各种组合的可能性，激发创造能力（图4）。

拉斯洛·莫霍利-纳吉（László Moholy-Nagy，1895—1946），匈牙利艺术家，1923年接受造型教师的职位，接管金属作坊。纳吉思维缜密而理性，非常推崇俄国的至上和建构主义思想，并极力主张将至上和建构主义观念应用到包豪斯教学之中。后来，纳吉和约瑟夫·亚伯斯一起实现了这一教学观念的转变。实际上，包豪斯成为现代设计的源泉，与这种教学观念上的转变有着密切关系。也就是说：包豪斯的设计风格引导了现代主义设计风格的发展。这也是包豪斯后来扬名世界的原因。而这一切的源头可以追溯到俄国至上和建构主义。1937年，纳吉去了英国，随后不久就移居美国，同时还带去了包豪斯的理论和教学观念，并在芝加哥创办了一个"新包豪斯"，即后来的"芝加哥设计学院"（图5、图5.1~图5.5）。

约瑟夫·亚伯斯（Josef Albers，1888—1976），德国艺术家，早年在美术学院绘画专业学习。1920年亚伯斯跟随艾登学习包豪斯的初级课程，于1922年成为包豪斯的一名彩色玻璃制造工艺教师。亚伯斯将彩色玻璃作为建筑的部分来对待，使用抽象艺术的形式美学来设计方案。1923年，校长格罗皮乌斯邀请亚伯斯担任设计系初级课程的教师，1925年被提升为教授。作为一名年轻的教授，亚伯斯为当时在学校的那些形式大师如克利、康定斯基讲授如何使用玻璃。他们在一起合作了好几年。1933年，在纳粹压力之下，包豪斯被迫关闭，亚伯斯移居美国。同年11月，经建筑师菲利普·约翰逊的介绍，亚伯斯担任了黑山艺术学院绘画项目的负责人，直到1949年。这一时期，亚伯斯的学生包括露丝·阿萨瓦（Ruth Asawa）、雷·约翰逊（Ray Johnson）、罗伯特·劳申伯格

图4.3
约翰·艾登，
水平垂直，1915年

图5
拉斯洛·莫霍利-纳吉，
风景，1920年

图5.2
拉斯洛·莫霍利-纳吉，
西塔克桥，1921年

图5.3
拉斯洛·莫霍利-纳吉，
黑影照片，1924年

图5.4
拉斯洛·莫霍利-纳吉，
建构AL6，1933年

图5.5
拉斯洛·莫霍利-纳吉雕塑项目，
1946年

图5

图5

图5.1

图5.2

图5.4

5.5

图5.3

（Robert Rauschenberg）、塞·托姆布雷（Cy Twombly），以及苏珊·韦尔（Susan Weil）。亚伯斯还组织研讨会，邀请一些重要的艺术家来学校交流，如威廉·德·库宁。1950—1958年，亚伯斯在耶鲁大学担任设计系主任，致力于拓展新生的图形设计课程（当时称为"图形艺术"）。在耶鲁，理查德·阿努什凯维奇、伊娃·何塞是亚伯斯学生中艺术成就较高的艺术家。

从1949年开始，亚伯斯创作的《向方块致敬》（Homage to the Square）系列是其最有影响力的作品。亚伯斯以嵌套方式绘制方形，通常使用三种或四种颜色。一方面，探讨色彩之间的关系；另一方面，使用二维几何形与平涂绘制手法，同时呈现出三维空间和二维的图像平面，这对20世纪60年代的极简主义和欧普艺术产生了重要影响。该系列作品的长期创作，使得亚伯斯充分感受到色彩之间的复杂和微妙的关系。1963年，亚伯斯出版了著作《色彩的相互影响》，提出色彩是由一种内在的具有迷惑性的感觉系统控制，我们并不能看到色彩的真实状态。在这个感觉系统中，色彩是相互替换和影响的关系[19]（图6）。

提奥·凡·杜斯堡于1922年来到魏玛希望加入包豪斯，却发现这里充斥着个人主义和表现主义的欧洲老派艺术风气，并立刻予以激烈批判；而这引发了他与格罗皮乌斯完全不相容的艺术观念，以至于被格罗皮乌斯排斥在包豪斯之外。之后，杜斯堡在包豪斯校区附近安顿下来，于校外开设的风格派课程吸引了包豪斯全体学生准时参加。他的教学观念与艾登"无何不可"完全相反，他认为精准和极简是风格派的规则，以最少的元素产生最大的影响，少即是多[20]。

至此，包豪斯聚集了一批抽象艺术的代表人物："青骑士"的康定斯基、克利，风格派的杜斯堡，以及拥护俄国至上和建构主义的纳吉和亚伯斯。他们对抽象艺术的风格和理论发展都起到了推进作用。1925年，学校迁至德绍，1932年纳粹控制了学校，包豪斯随之关闭。1937年，希特勒举办"堕落艺术"展，把他不喜欢的前卫艺术集中展示并销毁。艺术家们开始离开包豪斯，康定斯基去了法

，保罗·克利去了瑞士，还有的艺术家去了法国、英国，更多的
去了美国。

二、抽象艺术在巴黎和伦敦—圣艾夫斯

20世纪30年代，来自俄罗斯、德国、荷兰和其他受极权主义影
响的欧洲艺术家纷纷来到巴黎。这一时期，许多类型的抽象有着密
切接触，可以看到各种各样的观念和美学的组合展。

"圆和方"艺术小组〔Circle and Square（Cercle et Carre）group of artists〕

20世纪20年代以来，以安德烈·布雷东（André Breton）为代
表的超现实主义运动占据艺术界主导地位。1930年，一批坚持抽象
艺术创作的艺术家在巴黎成立了"圆和方"艺术小组，以推动抽象
艺术的发展。这些艺术家热衷于重叠的硬边几何形体。这一年，托
雷斯·加西亚组织小组展览，米歇尔·瑟福协助，共46位成员参加
了小组展览，包含风格派在内的各种抽象艺术家的作品，像康定斯
基、安东尼·帕福斯纳，以及库尔特·施维特斯等。针对这样的联
展，提奥·凡·杜斯堡提出了批评意见，认为展览模糊了抽象概念，
并从风格派的角度强调抽象的要素，即线条、颜色和平面。从另一
个角度我们可以看到当时抽象艺术发展状态开始趋向多样性。

托雷斯·加西亚（Joaquin Torres-Garcia，1874—1949），西班
牙艺术家。他用西班牙语、法语和英语撰写了大量艺术理论文章，
运用书法、象形文字为素材创作系列抽象作品，做过500多场艺术
讲座；在西班牙建立了两所艺术学校。"圆和方"艺术小组里，加西
亚被艺术家们尊称为"大师"（图7、图7.1～图7.5）。

米歇尔·瑟福（Michel Seuphor，1901—1999），法国艺术家。
20世纪20年代，他活跃于荷兰、比利时和法国的前卫艺术圈。瑟福
与杜斯堡、蒙德里安关系密切，并受到他们的抽象艺术观念的影响。
瑟福于1964年出版了著作《抽象艺术50年的成就——从康定斯基到

图6

图7

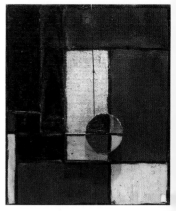

图7.1

图7.

图8

图7.5

图7.4

图7

杰克逊·波洛克》[21]，他以这段历史的亲历者的角度，讲述了抽象艺术最初在欧洲出现，经历两次世界大战后，发展至美国的整个过程（图8）。

苏菲·陶伯·阿尔普（Sophie Taeuber-Arp，1889—1943），瑞士艺术家，"圆和方"艺术小组的创建人之一，涉及多媒体、实用艺术、行为艺术和纺织品设计，抽象艺术观念一直贯穿其艺术表现形式之中。

把刺绣当作绘画，在1917年可以说是一种创新。在西方传统观念中，对材料有 种二元对立的分法：青铜、矿物质颜料、用油为媒介、亚麻布的材料等级要高于木头的、植物颜料、以水为媒介、纸本的艺术作品。刺绣更是被视为工艺品以及女性专属的手艺。苏菲·陶伯用刺绣来从事艺术创作，是从材料和社会性别意识的角度打破一些所谓高低贵贱的等级观念，迫使人们重新思考艺术的边界。抽象的元素和纯净的色彩，刺绣手法的材质纹理，给予观者全新的感受以及思考。1917年创作的《基本形式》是苏菲·陶伯早期构成作品，标题使用了当时抽象艺术中最常见的词语。这个词在当时的抽象艺术中通常是指构成永恒或者宇宙的基本组成部分。

抽象和达达结合，并应用到舞蹈和木偶表演之中。在苏菲·陶伯身着剧装的这张照片里，她戴着面具，上臂及手部被概括为圆柱体，显得僵化，腿部没有限制稍显灵活。陶伯和专业现代舞老师交流并受到启发，用直观和抽象的动作组合打破常规的舞蹈语言，形成一种无结构的形式。而这些无意义的身体姿态是用来对抗既定的秩序的。静态的作品追求永恒和不朽，借用舞蹈的动态身体语言更能直观地传达出情绪。苏菲·陶伯将达达的反抗带入充满动感的身体语言，产生一种鲜活的抽象，就像当时的世界那样，步履蹒跚、支离破碎。这样的思路运用到木偶身体上，这里的提线木偶也不再是为儿童娱乐的东西。木偶的非人性隐喻军国主义和帝国主义的非人性。木偶剧中人物的荒谬是为了反映现代欧洲文化的荒谬。

1916年开始，苏菲·陶伯使用拼贴、剪纸等手法创作构成主题的作品。在随后的20世纪20、30、40年代，都有一种持续的对几何

图6
约瑟夫·亚伯斯，
网格，1921年

图6.1
约瑟夫·亚伯斯，
向方形致敬，1951年

图7
托雷斯·加西亚，
建构，1923年

图7.1
托雷斯·加西亚，
物件塑像，1928年

图7.2
托雷斯·加西亚，
人类建构，1938年

图7.3
托雷斯·加西亚，
艺术建构，1943年

图7.4
托雷斯·加西亚，
艺术统一体，1943年

图7.5
托雷斯·加西亚，
有五种颜色，1946年

图8
米歇尔·瑟福，
构成，1928年

形体的思考。艺术家通过对几何形体的选择、比例关系的处理，试图在画面上产生一定的张力和流动性。用剪纸加拼贴，是为了去除手工绘画的痕迹，将艺术家个体从作品中移除，消减艺术家在艺术作品中的地位，提升艺术作品作为单独一件事物的独立性，而这也正是现代艺术观念中的一条重要线索。《圆和重叠的角组合》创作于1930年，画面上，陶伯独特的设计语言让色彩和每一块几何形产生了某种张力；同时，画面上又营造出协调后的秩序感，使用一些基本的色彩构造出复杂的相互映衬关系，以此来平衡一系列对立元素，如黑与白、圆与方、红与蓝。远离静态，这些几何形体在一种动力的平衡中保持着悬浮并相互产生关联（图9、图9.1~图9.5）。

2. 抽象创作小组（Abstraction-Création）

该小组成立于1931年，在巴黎是一个更加开放的团体，为抽象艺术家提供一个据点。以提奥·凡·杜斯堡为代表的一批有活动能力、有理论高度的艺术家将当时还在从事抽象创作的艺术家组织起来，推进抽象艺术的发展。这个小组的创始人有杜斯堡、奥古斯特·何宾、让·赫里昂、乔治·梵顿格勒。

当时加入这个小组的艺术家还有在前文提到的立体主义的艾伯特·格里斯、巴黎立体—未来主义的库普卡、"青骑士"的康定斯基、风格派的蒙德里安、俄国至上主义的拉姆·贾博和卡塔尔·娜·科布罗，以及下文将要介绍的艺术家，如德国的让·阿尔普、库尔特·施威特斯，英国的芭芭拉·赫普沃斯、本·尼科尔森。

奥古斯特·何宾（Auguste Herbin，1882—1960），出生在基耶维（法国北部加来海峡大区诺尔省的市镇）。1899年定居巴黎，开始学习绘画。随后经历印象派、后印象派、野兽派和立体派风格创作，1917年开始创作抽象作品。何宾早期抽象作品使用涂色木板拼贴的抽象几何浮雕。20世纪30年代，参与创办"抽象创作小组"，并担任杂志出版人，同时也撰写文章。从1942年开始，何宾提出了"造型字母表"的概念，即一种只有彩色三角形、圆形和矩形的构成，以此呈现字母的不同组合方式，形成一种纯粹形式和色彩组合的抽象

9

图9.1

图9.2

图9.3

9.5

图9.4

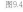

象语言。1949年，何宾出版了《非具象非客观艺术》（*L'art non-figuratif non-objectif*）一书，提出了一套符号与色彩关系的理论，将颜色、形状、字母表中的字母，以及音乐中的符号相互对应，部分借鉴了歌德的色彩理论，同时也受到神智学影响，深入探讨色彩与符号结合起来后对观者产生的心理及情绪影响，并总结出一些规律，形成了一套独特的抽象构成风格（图10、图10.1～图10.8）。

让·赫里昂（Jean Hélion，1904—1987），出生在法国奥恩省的库泰尔纳。少年时期对诗歌和化学感了兴趣。在化学实验中看到的那些晶体形状和色彩使得赫里昂对绘画产生了兴趣。1921年他来到巴黎，在卢浮宫看到尼古拉斯·普桑（Nicolas Poussin）的作品时，决定要成为一名画家。1922—1923年赫里昂创作了第一批绘画作品，并于1925年开始在艾德勒学院学习绘画。1926年赫里昂遇到了托雷斯·加西亚，受其影响，开始了立体主义风格的创作。1930年受蒙德里安和杜斯堡影响开始进行抽象艺术创作。赫里昂的抽象风格是一种曲线和具有体积感的形状组合起来的语言。这一时期的抽象作品一直受到业界好评，也是赫里昂艺术生涯的代表风格（图11、图11.1）。

乔治·梵顿格勒（Georges Vantongerloo，1886—1965），比利时抽象雕塑家和画家。1905—1909年在安特卫普和布鲁塞尔艺术学院学习艺术。第一次世界大战爆发时，梵顿格勒应征入伍，因伤于1914年退伍。1916年他遇到了杜斯堡，1917年参与风格派艺术小组的创建。梵顿格勒将风格派的理论延伸到数学美学领域，用三维雕塑呈现平面构成的结构。1927年，梵顿格勒移居巴黎。1930年参加"圆和方"艺术小组。1931年参与"抽象创作小组"的创建（图12、图12.1）。

让·汉斯·阿尔普（Jean Hans Arp，1886—1966），德裔法国雕塑家、画家和诗人，最早探索多媒体、多材质艺术的艺术家之一，达达主义以及超现实主义早期重要人物。后来追求纯粹内发的艺术表达，也因此在1931年与超现实主义决裂，转而投身抽象艺术的创作，成为抽象艺术特别是抽象雕塑领域的重要艺术家（图13、图13.1、图13.2）。

图10

图10.1

图10.2

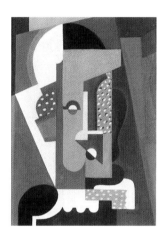

图10.3

图10.8

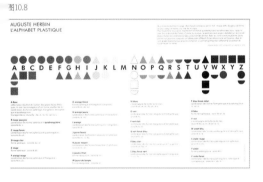

图10.4

图10.7

图10.5

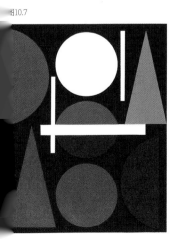

图10.6

图11

图11.1

图12

图12.

图13.2

图13.1

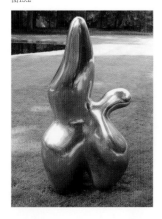

图1

库尔特·施威特斯（Kurt Schwitters, 1887—1948），德国艺术家，在很多领域从事创作，如诗歌、绘画、雕塑、平面设计、装置艺术。他是德国达达主义的领袖之一，称达达主义为"梅尔兹"（Merz）。施威特斯最有影响力的是综合材料的拼贴作品，以及装置《梅尔兹堡》。1937年受到纳粹通缉逃往挪威，1941年定居英国。

施威特斯的综合材料拼贴被称为"心理拼贴"。大多数作品使用日常物品的碎片，例如图形设计的印刷样品、公交车票、旧铁丝和新闻报纸碎片，以此表达艺术家自身对世界进行一种具有连贯性的审美感受。后来的拼贴画以大众媒体中的流行图像为主要材料。1959年，美国艺术家罗伯特·劳申伯格（Robert Rauschenberg）在丹尼斯画廊看到施威特斯的拼贴作品时说道："我觉得他做这一切只是为了我。"[22]（图14、图14.1~图14.4）

3. 伦敦—圣艾夫斯（1935—1939）

1935年，随着政治形势的恶化，艺术家们再次重组，有些来到伦敦。第一个抽象艺术展在1935年举办。第二年，更多的抽象展由尼克莱特画廊举办，其中包括蒙德里安、西班牙艺术家胡安·米罗（Joan Miró）、拉姆·盖博、芭芭拉·赫普沃斯，以及本·尼科尔森。1938年，赫普沃斯、尼科尔森，以及拉姆·贾博来到康沃尔的圣艾夫斯，继续他们的建构主义艺术创作。

芭芭拉·赫普沃斯（Barbara Hepworth, 1903—1975），英国雕塑艺术家。1920年在英国利兹艺术学校学习，遇到同学亨利·摩尔（Henry Moore），他们建立了一种长久的职业上的友好竞争关系。赫普沃斯是第一个在雕塑上穿孔的人，这也是亨利·摩尔的作品的特点。他们一起引领英国的雕塑走向现代主义。1932年，她创作的《有孔的造型》（原作毁于1944年）是其第一件"穿孔"雕塑。

赫普沃斯对抽象艺术非常感兴趣，1933年和尼科尔森一起去法国参观让·阿尔普、毕加索工作室，随后参加了杜斯堡等人组织的抽象创作小组。同年，赫普沃斯与尼科尔森等人共同组织"合一"（Unit One）艺术运动。该运动被认为是将英国艺术中的超现实主

图11
让·赫里昂，
法兰西岛，1935年

图11.1
让·赫里昂，
倒下的身影，1939年

图12
乔治·梵顿格勒，
体积报告，1919年

图12.1
构成，1930年

图13
让·阿尔普，
浮雕钟，1914年

图13.1
让·阿尔普，
构造，1927年

图13.2
让·阿尔普，
牧云者，1950年

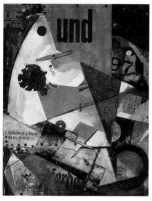

图14

图14.1

图14.2

图15.1

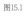

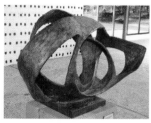

图15

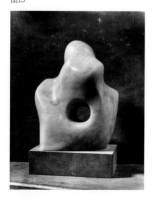

图14.4

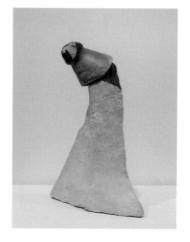

图14.3

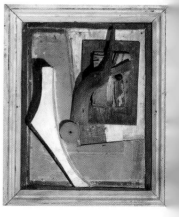

义和抽象艺术联合在了一起。这个时期，赫普沃斯专注于雕塑领域的形式探索，如1934年的《母与子》(*Mother and Child*)，语言简洁而生动。1935年的《三种形式》(*Three Forms*)，探讨几何形体的空间形式。1937—1938年的《穿孔的半球》，抽象而庄重，有一种纪念碑的仪式感。

1937年，赫普沃斯为《圈子：国际建构主义艺术调查》[23]做装帧设计。该书约300多页，由尼克尔森、拉姆·贾博和莱斯利·马丁（Leslie J. Martin）编辑，深入研究建构主义艺术家。这本书也是公众了解建构艺术的一个重要途径。可以说，这几位艺术家对俄国建构主义在英国的推广发挥了重要作用。

1938年，赫普沃斯离婚并与尼科尔森结婚。二战爆发时，英国的圣艾夫斯成为许多艺术家的避难所。1939年，赫普沃斯与尼科尔森带着孩子第一次来到圣艾夫斯。这一时期，赫普沃斯、尼科尔森在圣艾夫斯共同创立了"社会之笔的艺术"（Pen with Society of Arts），该组织是抽象艺术家脱离保守的圣艾夫斯学校而成立的，一共有19名艺术家。同时期，赫普沃斯还是圣艾夫斯小组的创建人之一。

20世纪40年代，赫普沃斯的雕塑语言进入了一个新的阶段，她使用线来呈现自然事物之间的张力。她将自己在圣艾夫斯感受到的自然之美体现在作品之中，如1946年的《波》，在简洁的螺旋感圆形起点与终点处出现了一组紧绷的线条。赫普沃斯的后期作品偏重大型青铜雕塑，将丰富的情感凝结在几何形体之中（图15、图15.1～图15.5）。

本·尼科尔森（Ben Nicholson，1894—1982），英国抽象艺术家。20世纪20年代，尼科尔森还处在具象时期，受到画家亨利·卢梭（Henri Rousseau）的原始风格以及立体派影响。1931年尼科尔森访问法国，受到蒙德里安影响，开始转向抽象风格，创作了一系列白色几何浮雕作品，如1934年的作品《白色浮雕》。在拉姆·贾博的影响下，尼科尔森一直坚持至上和建构主义的艺术理念。

尼科尔森1939年来到圣艾夫斯，当地一位渔民画家阿尔弗雷德·沃利斯，其绘画风格原始而抽象，对尼科尔森影响很大。20世纪40年代开始，尼科尔森的画面出现了丰富而自由的线条，是各

图14
库尔特·施威特斯，
图画之后，1919年

图14.1
库尔特·施威特斯，
梅尔兹堡，1923—1937年

图14.2
库尔特·施威特斯，
无题，1925年

图14.3
库尔特·施威特斯，
浮雕中的浮雕，1945年

图14.4
库尔特·施威特斯，
小丑，1947年

图15
芭芭拉·赫普沃斯，
有孔的造型，1932年

图15.1
芭芭拉·赫普沃斯，
母与子，1934年

图15.2
芭芭拉·赫普沃斯，
三种形式，1935年

图15.3
芭芭拉·赫普沃斯，
有孔的半圆，1937年

图15.4
芭芭拉·赫普沃斯，
波，1946年

图15.5
芭芭拉·赫普沃斯，
椭圆形，1963年

个时期风格的融合。早期浮雕和绘画的结合，在画面上产生了多层次线条，立体派和风格派以及至上、建构主义的空间和几何观念是其画面结构的基本元素，如1943年的作品《康沃尔圣艾夫斯》（*St Ives，Cornwall*）。沃利斯的原始抽象风格，让尼科尔森突破了所有框架制约而自由掌控画面。也是凭借这些作品，1952年，尼科尔森获得了卡内基奖，1955年在泰特美术馆举办了作品回顾展，1956年获得第一届古根海姆国际绘画奖等。

有评论家说尼科尔森是欧洲各种抽象绘画的天才般融合。我们也可以从中体会到。首先要明白这些艺术史上存档的作品究竟好在哪里；其次要知道这些好作品是怎么画出来的，以及为什么会这样画；最后要把这些感悟全部忘掉，面对自己的画面来表达自己的感受，这样才能创造出有个人面貌的原创作品（图16、图16.1）。

阿尔弗雷德·沃利斯（Alfred Wallis，1855—1942），英国康沃尔渔夫、艺术家。年轻时当过水手，深海渔民，海事商店经销商。1922年，他的商店倒闭，转投古董店打零工，开始接触艺术。沃利斯的作品主要描绘其记忆中的海景，画面中的事物的比例是根据叙述重要性来呈现的，主要事物占据画面重要位置、比例也较大，反之则小。画面经常呈现出多视角，看起来更像儿童画。但是，沃利斯的作品更有一种地图感，事物呈现更生动、质朴、有力量。本·尼科尔森来到康沃尔看到沃利斯作品时，认为其作品有一种"从康沃尔的海洋和土地中生长出来并会持久的东西"[24]。本·尼科尔森将沃利斯的作品推荐给专业画廊，使之引起业界的关注。沃利斯作为一名渔夫艺术家，用自己真诚而自由的状态呈现出一种质朴而充满表现力的艺术面貌（图17、图17.1）。

三、纽约

1. 军械库展中的先锋艺术

1913年，由美国画家和雕塑家协会（AAPS）组织的国际现代艺术展在美国国民警卫队的军械库举办，后来被简称为"军械库展

16

图17

图17.1

图18

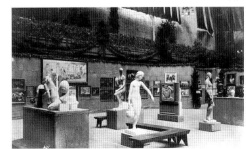

览"，并成为美国艺术史上的一个重要事件。当时，美国多数民众还处在欣赏现实主义艺术风格的阶段，当他们看到欧洲先锋实验艺术，如野兽派、立体主义和未来主义风格的作品时，受到很大震动。同时，这个展览对美国艺术家而言则起到了推动作用，使得他们独立意识加强，更为注重创造自己的"艺术风格"（图18）。

1911年12月，美国画家和雕塑家协会早期会议在纽约麦迪逊画廊举行。参会者讨论了美国艺术现状，以及举办欧洲前卫艺术展览的可能性。他们关注当前正在崛起的前卫艺术，为本土年轻艺术家提供展览机会。1912年协会提出了"引领公众的艺术品位，而不是追随它"这样的口号，致力于为美国公众提供艺术体验的教育活动。阿瑟·B. 戴维斯（Arthur B. Davies）担任协会会长，沃尔特·库恩（Walt Kuhn）担任秘书长。

军械库展览是协会筹备的第一个项目，花费了一年多时间。1912年9月，库恩前往欧洲，包括在英国、德国、荷兰和法国，参观画廊和艺术家工作室，并在途中签订了贷款合同。11月，戴维斯和库恩一起买下了3幅最终成为军械库展览中最有争议的画作：马蒂斯的《红色马德拉斯头饰》《蓝色裸体》、杜尚的《下楼梯的裸体，2号》。（图19、图19.1、图20）。

军械库展是第一次也是唯一一次由协会举办的展览，展出了300多位欧美前卫艺术家的1300多件绘画、雕塑和装饰作品，涵盖印象派、野兽派和立体派等前卫艺术流派。然而当时的新闻报道和评论却充斥着各种抨击和指责，例如美国前总统西奥多·罗斯福曾指责展览中的作品说："那不是艺术！"[25] 然而，民政当局并没有关闭该展览或采取其他干预方式。在这些激进得令人发指的艺术作品中，最引人注目的是马塞尔·杜尚的立体/未来主义风格的《下楼梯的裸体，2号》。杜尚用连续叠加的图像来表达动感，就像动画电影一样。艺术评论家朱利安·斯特里特（Julian Street）写道，这幅作品类似"一个木瓦工厂的爆炸"[26]。这种压力早在展览筹备初期就已经出现，例如美国本土艺术家格宗·博格勒姆（Gutzor Borglum，代表作《总统山》）早期参与展览组织工作，由于某种

压力，他退出了组委会，并撤回了自己的参展作品。但是杜尚这幅画在展览上被旧金山的弗雷德里克·C. 托里（Fredric C. Torrey）所购买[27]。杜尚的哥哥雅克·维隆（Jacques Villon）也参加了展览，并且卖掉了所有立体派风格的铜版画，还引起了纽约收藏家的共鸣。他们在接下来的几十年里一直支持他。大都会艺术博物馆则购买了塞尚的《圣约瑟夫葡萄园》，这标志着欧洲现代主义与纽约最具号召力的博物馆之融合。

3. 欧洲移民的影响

在众多欧洲移民艺术家群体中，艺术家、教师约翰·D. 格雷厄姆和汉斯·霍夫曼成为新来的欧洲现代主义艺术家与年轻的美国艺术家之间的重要桥梁人物，并被认为是美国抽象表现主义第一代艺术家的导师。

约翰·D. 格雷厄姆（John D. Graham, 1886—1961）出生在乌克兰基辅，曾就读于法学院，在俄罗斯军队服役，第一次世界大战期间获得圣乔治十字勋章。1918年格雷厄姆被革命党囚禁，随后逃往波兰，1920年移民到美国，1927年成为美国公民。格雷厄姆在纽约艺术学生联盟接受了艺术训练，其间还做过"垃圾箱画派"艺术家约翰·F. 斯隆（John F. Sloan）的助理。后来，格雷厄姆成为纽约画派的一名艺术家并兼具艺术经理人的角色，把伊莲娜·索纳本德[28]、利奥·卡斯蒂里[29]介绍给了纽约的艺术家朋友。

20世纪30年代，格雷厄姆参与筹建了非客观绘画博物馆，后来改名为古根海姆美术馆。他经常为纽约的年轻美国艺术家们提供聚会和演讲，讲述现代主义的思想，1937年出版了《艺术的系统与辩正法》。该书在20世纪40年代极具影响力，主要论述艺术、现代主义和先锋主义。1942年，格雷厄姆在麦克米兰画廊组织了一次集体展览，将欧洲现代主义代表艺术家与美国本土年轻前卫艺术家的作品同时展出，参展艺术家有波洛克、德·库宁、李·克拉斯纳和斯图尔特·戴维斯（第一次在纽约参加展览），以及毕加索、马蒂斯、乔治·布拉克、皮埃尔·波纳尔等。该展表明格雷厄姆已经注意到

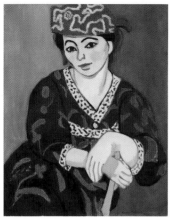

图19

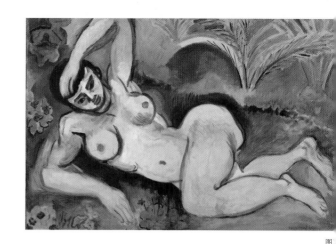

图22

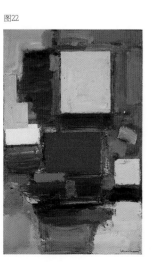

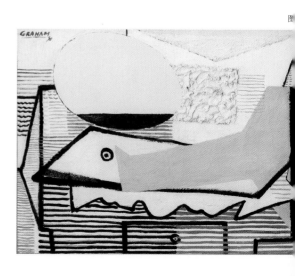

抽象艺术内在的发展脉络，并有意识地将其呈现出来（图21）。

汉斯·霍夫曼（Hans Hofmann, 1880—1966）出生在德国，从小对数学感兴趣，成年后在科学研究方面取得了成果，但还是转向艺术创作。1932年移民美国。霍夫曼纯粹的抽象风格开始于20世纪40年代。他有句名言："简化是一种能力，是指消除不必要的东西，让必要的东西说话。"[30]并认为抽象艺术是通向重要现实的一个途径（图22）。

霍夫曼还是一位重要的艺术教育家。他在德国创建的艺术学校，其中成就较高的学生有阿夫·巴耶尔（Alf Bayrle）、沃尔夫冈·帕伦（Wolfgang Paalen）、沃斯·莱德（Worth Ryder）和阿尔弗瑞德·詹森（Alfred Jensen）。1932年因移民美国，霍夫曼关闭了德国的这所学校，并于1933年在纽约艺术学生联盟教书。20世纪30年代中期霍夫曼离开联盟，先后在纽约和马萨诸塞州的普罗文斯敦开办自己的学校。他的学生中有一批美国抽象表现主义及随后当代艺术的重要成员：路易斯·内威尔森（Louise Nevelson）、海伦·弗兰肯塞勒（Helen Frankenthaler）、艾·莱斯·佩雷拉（I. Rice Pereira）、约瑟夫·普拉斯基特（Joseph Plaskett）、威廉·佩罗纳德（William Ronald）、琼·米切尔（Joan Mitchell）、拉里·里弗斯（Larry Rivers）、简·申塔尔·弗兰克（Jane Frank）、马丽·弗兰克（Mary Frank）、老罗伯特·德尼罗（Robert De Niro, Sr.）、阿伦·卡普罗（Allan Kaprow）、阿尔伯特·科廷（Albert Kotin）、雷德·格鲁姆斯（Red Grooms）、沃尔夫·卡恩（Wolf Kahn）、玛莉索·埃斯库巴（Marisol Escobar）、尼古拉斯·克鲁舍尼克（Nicholas Krushenick）、伯戈因·迪勒（Burgoyne A. Diller）、詹姆斯·加哈根（James Gahagan）、路易莎·马提亚斯多蒂尔（Louisa Matthíasdóttir）、朱迪斯·戈德温（Judith Godwin）、唐·贾维斯（Donald Jarvis）、格罗米·卡明斯基（Gerome Kamrowski）、伯戈因·迪勒（Burgoyne A. Diller）。了解这些艺术家的创作状态，对于深入了解美国的抽象表现主义及其本土的抽象艺术发展，不失为一条重要的途径。

二战期间逃难来纽约的欧洲抽象艺术家有：皮埃尔·蒙德里安、弗尔南多·莱热（Fernand Léger）、雅克·利普奇茨（Jacqu Lipchitz）、莫霍利·纳吉、汉斯·里希特（Hans Richter）、罗特·玛塔（Roberto Matta）、马克斯·恩斯特（Max Ernst）、塞尔·杜尚（Marcel Duchamp）、拉姆·贾博、安德烈·马（André Masson）等。

一些艺术家此时正处于创作成熟期，抽象语言更加深入而粹。例如，蒙德里安的绘画作品《第10号》（1939—1942），以原色白底色和黑格栏线为特征，这清楚地表明了他对矩形和抽象艺术激进而经典的处理方法。在纽约，蒙德里安对原色的处理是涂得厚，进而边缘出现厚厚的凸起，侵占黑色线条，使得黑色的限制弱。另外，在黑色线条并行一段原色线条，创造出一种新的纵深感甚至原色垂直短线并置在黑色栏线之上，构成彩色线栏，整个画产生了跳动感（图23）。

20世纪40年代，一批二战前移民美国的欧洲艺术家开始了抽象艺术创作，其中最有代表性的艺术家是阿西尔·戈尔基。他从具转向抽象风格，而这种转变对抽象表现主义的产生具有重要的影响被艺术史家定义为从超现实主义向抽象表现主义过渡的桥梁。

阿西尔·戈尔基（Arshile Gorky，1904—1948），亚美尼亚美国艺术家。20世纪二三十年代，戈尔基从立体主义转向超现实义，《艺术家和他的母亲》是这一时期的代表作品。艺术家取材于时和母亲在货车上拍的一张照片。在亚美尼亚发生的种族灭绝期间戈尔基和母亲逃到俄罗斯控制的区域。1919年母亲饿死，是死在岁的戈尔基怀里的。后来有评论说，这件作品在线条简洁流畅上比安格尔（Jean Auguste Dominique Ingres），人物姿态是埃及礼艺术程式，塞尚的平面构图，毕加索的形式和色彩。1920年，岁的戈尔基来到美国找到父亲。1922年进入波士顿新设计学院学习1925年应邀任教于中央艺术学院。1933年，戈尔基成为"工程进管理局联邦艺术计划"聘请的艺术家之一[31]。

20世纪40年代，戈尔基展示他的新作给安德烈·布雷

图23
蒙德里安，
构成—第10号，1939—1942年

图24
阿西尔·戈尔基，
艺术家和他的母亲，1926—1936年

图24.1
画壁画的戈尔基，1936年

图24.2
肝是鸡的冠，1944年

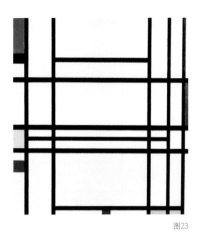

图23

图24

图24.2

图24.1

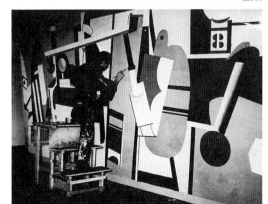

（André Breton）看，特别是看到《肝是鸡的冠》时，布雷东宣布这幅画是"在美国一个最重要的绘画"。他说戈尔基是超现实主义者中获得自己最高评价的一位。这幅画曾在1947年巴黎美术画廊超现实主义者的最后一次展览中展出。沃斯堡现代艺术博物馆的策展人迈克尔·奥平（Michael Auping）曾这样描述自己在作品中看到了一出"充满紧张感的戏剧"，并隐现出戈尔基在亚美尼亚的过去。这幅1944年的作品呈现了戈尔基20世纪40年代从受塞尚、毕加索、康定斯基和胡安·米罗（Joan Miró）的影响发展到他自己的风格，也许是他最伟大的作品。它高1.82米、宽2.43米，画面呈现出抽象的风景。学者哈里·兰德（Harry Rand）曾详细阐释过这件作品的内容：右边那个长着公鸡头、腹股沟长满羽毛的人是虚荣的傻瓜。而肝脏曾经被认为是激情（爱和欲望）的所在地，因此标题中的"鸡冠"是双关语，也可以解释为"活着的人"，隐喻生命本身是虚荣的，一切都是徒劳[32]。

20世纪三四十年代，欧洲现代艺术早期的一些风格，例如立体主义、野兽派、风格派、至上主义和建构主义等已经在欧美形成普遍影响。年轻抽象艺术家大多会学习或者在自己的作品中实验这些风格。戈尔基也是在自己的艺术创作过程中做了若干尝试。他对后面的抽象表现主义的影响在于：戈尔基走出了早期欧洲现代主义艺术风格的影响，形成了自己的抽象艺术风格。其作品中的构图、线条、色彩，以及所有这些因素产生的画面效果，使得随后的抽象表现主义艺术家看到了抽象艺术语言的更多可能性，因而戈尔基是将欧洲现代艺术和美国的抽象表象主义联结起来的重要艺术家（图24、图24.1、图24.2）。

在纽约有一种鼓励艺术交流的氛围，年轻艺术家有学习和成长的机会。1929年成立了现代艺术博物馆，非客观绘画博物馆成立于1939年，后改名为古根海姆博物馆。到20世纪40年代初，现代艺术的主要运动，如表现主义、立体主义、抽象主义、超现实主义和达达主义，都集中在纽约；当时的艺术界，超现实主义是主要流派，很多纽约艺术家都在用这种风格从事艺术创作。随着欧洲艺术

家带来的丰富的文化影响，尤其在抽象艺术方面，再加上纽约的自由氛围，美国艺术家开始合并各种风格，持相同观念的艺术家自主组织到一起，从超现实主义到抽象风格的转变自然而然地发生，当时最著名的艺术群体是抽象表现主义或者叫纽约画派。

注 释

[1]《论艺术的精神》，瓦西里·康定斯基（俄罗斯），李政文、魏大海/译，中国人民大学出版社，2003年版。

[2]《康定斯基论点线面》，瓦西里·康定斯基（俄罗斯），罗世平、魏大海、辛丽/译，中国人民大学出版社，2003年版。

[3] *Seeing the invisible, on Kandinsky*, Michel Henry, Continuum, 2009, p 27.

[4] *The private Klee: Works by Paul Klee from the Bürgi Collection*, Scottish National Gallery of Modern Art, Edinburgh, 12 August - 20 October 2000.

[5] *Art in Theory 1900- 2000*, Edited by Harrison & Wood, Blackwell, 2003, p 362.

[6] *The Cubist Painters*, Guillaume Apollinaire, 1913, translation by Peter Read, University of California Press, 2004.

[7]《现代艺术150年：一个未完成的故事》，威尔·贡培兹（英），王烁、王同乐/译，广西师范大学出版社，2017年版，第219页。

[8] 同[5]，第292~298页.

[9] 同上。

[10] *A history of creation and a collection, 1918-1941*, A. V. Shishanov, Vitebsk Museum of Modern Art, Minsk Medisont, 2007, p 144.

[11] 同[7]，第232页。

[12] Alexander Rodchenko: *The Simple and the Commonplace*, Hugh Adams, Artforum, Summer 1979, p 28.

[13] *Russian constructivism*, Christina Lodder, Yale University Press, 1985, p 148.

[14] 同[5]，第298~300页.

[15] 1914年1月29日，蒙德里安写信给荷兰艺术批评家H. P. 布莱默。这封信后来被收录在 *Mondrian, The Art of Destruction*, Carel Blotkamp, London: Reaktion Books, 2001, p 81.

[16] *Van Doesburg at Tate Modern*, Jackie Wullschlager, Financial Times, 6/2/2010.

[17] *Theo Van Doesburg: Painting into Architecture, Theory into Practice (Cambridge Urban and Architectural Studies)*, Allan Doig, Cambridge University Press, 2010.

[18] *Art of the 20th Century*, Ingo F. Walther, Karl Ruhrberg, Taschen, 2000, p 177.

[19] *Interaction of Color*, Josef Albers, 50th Anniversary Edition, Yale University, 2013.

[20] *The Bauhaus 1919–1933, Bauhaus-Archive*, Magdalena Droste, Taschen, 2006, p 58.

[21] *Abstract Painting Fifty Years Of Accomplishment From Kandinsky To Jackson Pollock*, Text By Michel Seuphor, Published by Dell Publishing Co., Inc. NewYork. 1964.

[22] *Rauschenberg——Art and Life*, Mary Lynn Kotz, Third Edition, Harry N. Abrams, 2018, p 91.

[23] *Circle: International Survey of Constructive Art*, Leslie J. Martin, Ben Nicholson,

Naum Gab, eds., Faber & Faber, 1937.

[24] Ben Nicholson Exhibition Catalogue, Beyeler Galeries, Basle, 1968.

[25] A Layman's View of an Art Exhibition, Theodore Roosevelt, The Outlook, 1913/3, 转引自 *Colonel Roosevelt*, Edmund Morris, Random House, 2010, p 267-272.

[26] *The Story of the Armory Show*, Milton W. Brown, Abbeville Press, 1988, p 185-186.

[27] 同上。

[28] Ileana Sonnabend（1914—2007），被公认为是20世纪后期当代艺术中重要的画廊主和收藏家，对于战后艺术在欧洲和北美的形成起到了至关重要的作用。

[29] Leo Castelli（1908—1999），是世界上很有影响力的当代艺术画商。他推出了罗伯特·劳申伯格、安迪·沃霍尔、克莱斯·奥登伯格、罗伊·利希滕斯坦等20多位世界级当代艺术大师。

[30] *Search For The Real, And Other Essays*, Hans Hofmann, Ed. Sarah T. Weeks, Bartlett H. Hayes Jr., Literary Licensing, LLC, 2013, p 60.

[31] 联邦艺术计划是指美国总统富兰克林·罗斯福的新政计划之一，即在大萧条期间设法雇用失业的美国艺术家。这些艺术家被派去装饰公共建筑、设计海报和版画，并在社区里教美术。虽说联邦艺术计划施行期间成效不大，但该计划的整体重要性却不容抹灭。因为，这是联邦政府官方首次认可艺术家对美国精神生活有重大的贡献。

[32] *Arshile Gorky: The Implications of Symbols*, Harry Rand, University of California Press, 1981, p 16.

Naum Gabo, Kinetic Construction
(Standing Wave), 1919

Naum Gabo, Linear Construction
in Space No. 2, 1957

Naum Gabo,Head of a Woman,
1917

n Hélion-Fallen Figure, 1939

Barbara Hepworth-Mother and
Child, 1934

Barbara Hepworth-Three Forms,
1935

Barbara Hepworth-Pierced
Hemisphere l, 1937

arbara Hepworth-Pelagos, 1946

3

第一节　美国抽象表现主义

　　抽象表现主义中的"抽象"是延续欧洲现代艺术中的抽象概念，"表现"则是对超现实主义观念的延续，在思想方面，受到存在主义哲学的影响。通常被用来指既不是彻底抽象，也不是完全表现主义的艺术家。作为抽象绘画的一种形式，抽象表现主义的特点是颜色优先于形状，形状不再局限于几何图形。在早期，通常画布尺幅较大，对观者产生一种强烈的冲击感。这种强烈的视觉效果，以及对色彩的强调，表明艺术家的创作目标涉及和探索人类的情感感受。因此，观者面对抽象表现主义作品时，如果使用逻辑分析思维去关注作品的说教意义便会陷入困境。其典型问题是：它让你感觉到了什么？

　　针对20世纪40年代纽约抽象艺术新趋势，"抽象表现主义"这一术语是由艺术评论家罗伯特·科茨（Robert Coates）最早提出的[1]。由于抽象表现主义包含的艺术家风格差别较大，通常艺术史研究将其分为三个分支，即以波洛克为代表的"行动绘画"，以罗斯科为代表的"色域绘画"，以及以古斯顿为代表的"抽象印象主义"（图1）。

一、行动绘画

　　杰克逊·波洛克（Jackson Pollock，1912—1956），行动绘画的代表艺术家。其早期艺术创作状态处于超现实主义风格。在"青年艺术家春季沙龙"展上，蒙德里安对波洛克的《速记人物》给予了高度评价，认为这是他见过的美国人画得最有意思的作品[2]。波洛克在这一时期着迷于毕加索、马蒂斯和胡安·米罗（Joan Miró）。《速记人物》如同野兽派一般明亮的色彩来自马蒂斯，向外倾斜的桌面和拉长的人物来自毕加索，潦草的字母和布满画布的随意形状则来自米罗的超现实主义绘画技巧。这些因素，对来自欧洲的蒙德里安而言是非常熟悉的。所以，他立刻辨识出这位年轻美国艺术家对

欧洲现代主义经典语言的创造性使用。在此，我们也可以看出西方现代艺术发展的脉络及趋势的一种连贯性和持续性。

面对波洛克的作品，不同的人有不同的感受，但是基本都有一种强烈的冲击感。波洛克本人在描述他第一幅滴洒风格的作品《壁画》（1943）时这样说道："美国西部所有动物的惊逃……所有动物都从那该死的画面上冲过去。"[3] 实际上，画面中没有任何动物形象，有的是一种速度感、快速挥洒留下的运动痕迹。这件作品是抽象的，又是充满表现力的。1943年波洛克受佩吉·古根海姆（Peggy Guggenheim）委托而创作了这件作品。20世纪50年代这件作品被捐赠给美国爱荷华大学（图2、图2.1、图2.2）。

抽象的线条是对悬奥问题的探讨，而充满表现力的气质则是人自身纯粹和自发属性的呈现。20世纪现代艺术自有的两个相互对立的标准就是：悬奥与率性。悬奥是艺术家对世界本质属性的思考；率性则是艺术家对人性最本真属性的视觉呈现。这两点同时在波洛克缠绕的线条中得到展现，尤其是他成熟期的作品。波洛克用刷子蘸着颜料直接甩在画布上的作品被后来的研究者称为滴画。

马克·托比（Mark Tobey，1893—1976），美国艺术家，出生在芝加哥。1906—1908年在芝加哥艺术学院学习，随后基本处于自学状态。1911年托比搬到纽约，成为一名时尚插画师。1917年他在曼哈顿下城举办了第一次个人画展。1918年，托比接触到巴哈伊教，随后皈依该教派，并开始探索对人的精神的表现。接下来几年，托比深入研究阿拉伯文学作品和东亚哲学。1921年托比来到华盛顿州西雅图，在西雅图的康沃尔学校建立了艺术系。1922年他遇到了华盛顿大学的中国画家滕奎（Teng Kuei），由此接触到中国书法，并开始探索中国书法。托比贯穿一生的旅行始于1925年。他去过墨西哥、欧洲、中东地区以及亚洲的中国和日本，其间学习过阿拉伯文字和波斯文字。

20世纪40年代初，托比在进行抽象创作的同时还进行书法实验。纽约威拉德画廊在1944年为他举办的展览，被后来的研究者认为是一次影响深远的展览。杰克逊·波洛克看到托比的画作《枷》，

图1
抽象表现主义艺术家合影，
1950年

图2
杰克逊·波洛克，
速记人物，20世纪30年代

图2.1
杰克逊·波洛克，
壁画，1943年

图2.2
杰克逊·波洛克，
秋韵，1950年

图2

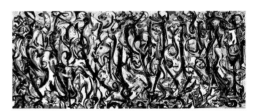

图2.1

图2.2

仔细研究了这幅画，然后创作了《蓝色柱子》（1973年被澳大利亚政府以200万美元的价格买下）。托比在展览上展出的小到中型油画，尺寸约84厘米×114厘米。波洛克看完这些作品，回到自己工作室，把它们放大到2.7米×3.7米的幅度，直接把颜料倒在画布上。波洛克真正感兴趣的是托比的观念，也就是托比用符号覆盖整个画布，直到边缘，这种满布式画法在美国艺术中还从未有过。例如托比的作品《圣歌》（Canticle，1954），就是这种风格的代表作之一。

托比满布式的画面以及东方书法的特点，对波洛克产生过多大影响还没有明确的结论。一位波洛克的传记作家写道："……托比密集的网格般的白色笔画，如同东方书法般简洁，给杰克逊留下深刻印象，以至于他在给朋友的信中这样说道：托比，西海岸的艺术家，作为规则的'例外'，纽约是美国唯一接受真正绘画的地方。"[4]

1945年，托比在俄勒冈州的波特兰艺术博物馆举办个展；1946年，在芝加哥艺术俱乐部举办个展；1951年，在纽约惠特尼美术馆举办个展；1952年，电影《马克·托比：艺术家》首次在威尼斯和爱丁堡电影节上亮相；1953年《生活》杂志刊登了一篇题为《西北的神秘画家》的文章，其中托比和另外三位艺术家被认为是西北画派的创始人，使他们成为全国关注的焦点。西北画派的特点是使用华盛顿州西部的自然特征，以及斯卡吉特山谷地区的漫射光特征。托比的艺术作品没有涉及太多西北自然题材，被纳入西北画派是因为他使用柔和的蜡笔色彩和暗雾色调，以及较少的阴影。20世纪60年代初，托比移民到瑞士巴塞尔，加入维也纳独立视觉艺术家协会，至70年代，若干重要艺术机构为他做了展览。1976年托比在巴塞尔去世（图3、图3.1）。

威廉·德·库宁（Willem de Kooning，1904—1997），荷兰裔美国艺术家。20世纪40年代初，德·库宁还处在立体主义与超现实主义相结合的绘画风格时期，女性题材居多。在戈尔基的鼓励下，德·库宁开始一种类似满布式绘画的构图，充满速度和力量感的线条和夸张的形体造型，从作品《阿什维尔》（Asheville，1948）可以看到这种状态。至1952年创作出《女人体1号》（Woman I），

德·库宁达到了艺术创作的巅峰状态。据说，这件作品被反复绘制了上百次。创作素材来自香烟广告的模特，以及原始的丰收女神等。观众却看到一个面容狰狞、相貌丑陋的女人。这可能与艺术家的矛盾情感以及绘画过程中的自发性等因素有关，实际效果是提供更多解读，不同的观者从这件作品中能得到不同的感受。这里的女性形象不再是一簇糖果色的花束被静置在画面中心，被观者凝视；相反，画中的女人正盯着观者，狰狞的表情似乎是某种自信。

也正是如此，德·库宁可以反复持续绘制这一形象。在充满速度与激情的画面之后，是艺术家英俊的面容和严肃的态度，而模特的娇美身姿与画面中丑陋狰狞的女人体形成的巨大反差，构成了观者复杂的心情。这一形象带来的巨大争议，也使德·库宁的名气越来越大（图4、图4.1、图4.2）。

二、色域绘画

相对于行动绘画的粗犷，色域绘画趋向于细致和平静。

马克·罗斯科（Mark Rothko，1903—1970），拉脱维亚犹太血统的美国艺术家。早期绘画受到古希腊悲剧和基督教的影响，至1947年，所有形象从画布上消失。1949年创作的《白与红上的紫罗兰色、黑色、橙色和黄色》，成为罗斯科艺术代表风格的开始，由此持续发展。

罗斯科称自己抽象作品中的形状为"多重几何体"，大多边缘模糊，在画面上形成一种飘浮感。艺术家对色彩关系的微妙掌控，则在画面上形成光感。背景底色铺满画布，有向外延伸的张力。他解释自己作品的题材为"悲剧、神秘、厄运"等，希望观众近距离面对作品，进而产生身处神秘虚空之中的难以描述的感觉[5]。这种感觉似乎是我们在观看科幻电影时，某个三维非现实空间的场景。罗斯科用更有想象力的方式，将这种感觉保存在画面上。让我们想象一下，自己家的墙上就悬挂着一幅这样的作品，那么你就可以随时观看。在不同光线下、不同心情时，被带出现实环境，进入一个

图3

图3.1

图5

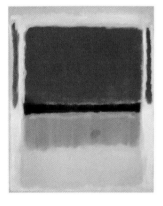

图4.2

图4.1

图

冥想空间。在这里，可以思考宇宙、人生问题。人陷入尘世的琐碎会变得庸俗，而这种脱离现实可以产生一种空玄感。人自喻为万物之灵，是因为我们有形而上的需求，这是一种心理本能。而罗斯科作品中的这种空玄感就能满足我们在形而上层面的需求。这也许正是罗斯科作品受人喜爱的原因（图5）。

巴内特·纽曼（Barnett Newman，1905—1970），美国艺术家，出生在纽约，是色域绘画的代表艺术家之一。纽曼的作品尺幅巨大，通常是一种颜色。在画布上按照某种比例分布着细细的垂直线条，纽曼称之为"拉链"，一条暗示着光明的垂直线。这种简洁风格影响了20世纪60年代的极简艺术家。"拉链"成为纽曼的个人标志，就好像波洛克的滴画、罗斯科飘浮的长方形。在抽象表象主义的潮流中，每一位有影响力的艺术家都有着明确的个人标志（图6）。

克利夫特·斯蒂尔（Clyfford Still，1904—1980），美国艺术家，是第一代抽象表现主义的领军人物之一。1938—1942年间，斯蒂尔开始从具象转向抽象绘画，随后呈现出一种极具个人风格的抽象绘画面貌——将不同的颜色和层面以不同的形态并置在一个画面上。

斯蒂尔使用不规则的图形，类似自然界中的有机形态，同时也有一种撕裂感、倾泻感，某些小的颜色块更像是扔在画布上的一个炸开的色斑。这些参差不齐的色块，在强烈的对比下，有时能产生闪烁感。有的是撕掉表层而显露出来的底层色块，在画面上产生不同的层次感。在色域画家中，斯蒂尔属于少数厚涂颜料的艺术家，罗斯科和纽曼使用颜料相对较薄。不论是暗色调还是鲜明对比的亮色调，斯蒂尔的作品中都蕴藏着一种丰富感和深邃的诗意（图7、图7.1）。

罗伯特·马瑟韦尔（Robert Motherwell，1915—1991），美国艺术家，生于华盛顿的阿伯丁。马瑟韦尔在斯坦福大学学习哲学，1937年获得学士学位，随后在哈佛学习哲学并获得博士学位。1940年，马瑟韦尔进入哥伦比亚大学学习，受到梅耶·夏皮罗（Meyer Shapiro）的鼓励，投身绘画而不是学术研究。夏皮罗把这位年轻的艺术家介绍给一群流亡到纽约的巴黎超现实主义者，还安排马瑟韦

图3
马克·托比，
枷，1944年

图3.1
杰克逊·波洛克，
蓝色柱子，1952年

图4
德·库宁和他的模特

图4.1
图4.2
德·库宁的作品在展厅展示

图5
马克·罗斯科，
白与红上的紫罗兰色、黑色、橙色和黄色，1949年

尔师从库尔特·塞利格曼（Kurt Seligmann）学习绘画。马瑟韦尔与超现实主义艺术家相处，受到了很大影响。

1941年，马瑟韦尔与罗伯特·马塔（Roberto Matta）一起航行去墨西哥。此行是马瑟韦尔人生中一次重要转折：确定了绘画是自己的主要职业，找到了自己的婚姻伴侣，画出了一批成为后来创作来源的草图，最后是遇到了沃尔夫冈·帕伦（Wolfgang Paalen），创作观念发生了改变。后来，帕伦还写推荐信把马瑟韦尔介绍给安德烈·布雷东（André Breton）。

这种观念转变直观反映在马瑟韦尔的《墨西哥速写集》之中：最开始是一些自动主义方式的速写，借用超现实主义观念。在帕伦的工作室待了几个月后，马瑟韦尔的速写表现出更多平面化的几何韵律、巨大的墨点。作为一种图示，是对透视等传统观念的摒弃以及暗示某种肿胀而转瞬即逝的形状。

从墨西哥回来后，罗伯特·马瑟韦尔的学术背景和文学才能促使他组织论坛、座谈会、小组讨论，并撰写和发表演讲，以传播和阐明20世纪40年代产生的新抽象画的原则。可以说40年代早期马瑟韦尔对抽象表现主义起到了重要的奠定基础作用。50年代，马瑟韦尔在纽约的亨特学院和北卡罗来纳州的黑山学院教授绘画。塞·托姆布雷（Cy Twombly）、罗伯特·劳申伯格（Robert Rauschenberg）和肯尼思·诺兰曾师从马瑟韦尔，并受到他的影响。

马瑟韦尔第三次婚姻是在1958—1971年间，妻子是抽象艺术家海伦·弗兰肯塞勒。1962年，马瑟韦尔和海伦·弗兰肯塞勒在马萨诸塞州普罗文斯敦的艺术家栖息地度过了一个夏天，那里的海岸线激发他创作了《无题——海边》（Untitled—Beside the Sea）系列64幅作品，充分展现了大海撞击海岸的场景。

1967年，马瑟韦尔开始创作《开放》（Open）系列作品。该系列持续创作了近20年。马瑟韦尔自称是受到大大小小的画布偶然并置的启发。《开放》系列亲密而沉思，坚持用有限的几种颜色、松散的矩形结构配以简洁的时断时连的线条。随着系列的深入，作品变得越来越复杂并具有明显的手绘痕迹。

1971年《西班牙共和国挽歌——第110号》(*Elegy to the [Sp]anish Republic No. 110*，1971)被古根海姆博物馆收藏。这是马[瑟]韦尔最有代表性的系列作品，最早从1948年开始创作。这是艺术[家]在西班牙内战结束后，献给西班牙共和国的哀悼。作品中反复出[现]垂直的椭圆形和矩形，以各种压缩和变形的大小、角度，重复出[现]。它们有各种各样的联系，但是马瑟韦尔自己认为是受启发于西[班]牙斗牛场上展示的死去的公牛的睾丸。

《西班牙共和国挽歌》系列和《开放》系列是马瑟韦尔持续时[间]最长的两个系列。《挽歌》系列是纪念碑式、史诗般的宏伟情感，[而]《开放》系列则是一种个体而细腻的情感表达。这两个系列形成[一]种强烈对立的存在，同时也表现出美国社会在20世纪50年代和[60]年代两个十年的巨大变化（图8、图8.1）。

[三]、抽象印象绘画

抽象印象主义（Abstract Impressionism）作为一个术语，是[20]世纪50年代由美国伊莱恩·德·库宁（Elaine de Kooning）创[立]的[6]，用来描述在抽象表现主义大潮流中，一种不一样的趋势。其中较有代表性的艺术家是菲利普·古斯顿，其50年代中期的艺[术]作品具有明显的抽象印象主义特征。艺术家兼评论家路易斯·芬[克]尔斯坦（Louis Finkelstein）认为，古斯顿的作品是抽象表现主[义]的一种延伸，是对抽表霸权的一种对抗。随后芬克尔斯坦用"抽[象]印象主义"这一术语来评价当时在纽约的一批新艺术面貌的艺术[家]，认为他们虽然是在抽象表现主义思潮中成长起来的，但是成功[融]合了传统，突破了当时主导艺术观念的限制，形成了新的艺术创[作]观念[7]。

1958年，策展人劳伦斯·艾洛维策划了第一个抽象印象主义展[览]，在伦敦圣詹姆斯广场的艺术委员会画廊展出。参展艺术家来自[英]国、法国和美国，包括法国的尼古拉·德·斯塔埃尔、美国的塞[缪]尔·路易斯·弗朗西斯等，一共26位艺术家。

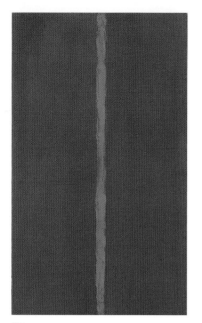

图6

图7

图7

图8.1

图

抽象印象主义与抒情抽象比较接近，其最显著的特点是使用了类似印象派莫奈或后印象派凡·高和修拉的笔触感，来从事抽象绘画。从观念上讲，抽象印象主义在20世纪40年代反抗表现主义的霸权，以及对其他艺术运动的反思。例如：未来主义拒绝以前的艺术观念，抽象印象主义则是从印象派中找思路；立体主义将图像分割或者引入数学精确性，抽象印象主义则是强调图像和色彩的整体化，进而使得形象产生较低的可识别度，追求画面的整体效果。

学术界对抽象印象主义这一艺术运动争论很大。批评意见认为，抽象印象主义与抒情抽象区别不大，不足以单独成为一个流派。同时，不同作品其抽象程度不一样，形成不了一个流派应有的视觉一致性。再有，其中的代表艺术家实际是其他影响力更大的艺术流派主角。本文在这里介绍它，希望提供具有开拓性的思路。

菲利普·古斯顿（Philip Guston，1913—1980），生于蒙特利尔，乌克兰犹太血统，童年时期在洛杉矶度过。1927年，他考入洛杉矶工艺美术高中，师从弗雷德里克·约翰·德·圣弗兰（Frederick John de St. Vrain），学习欧洲现代主义艺术，当时一起学习的还有杰克逊·波洛克。后来，古斯顿在洛杉矶奥蒂斯艺术学院申请了一年奖学金学习绘画。20世纪30年代，古斯顿开始绘制大型壁画，揭露社会问题。文艺复兴时期的艺术风格和墨西哥壁画风格对古斯顿影响较大。

20世纪40年代，古斯顿开始从事教学，先后在爱荷华大学、华盛顿大学以及纽约大学任教。他的学生有画家斯蒂芬·格林（Stephen Greene）、弗里德托夫·施罗德（Fridtjof Schroder）、加里科·马林（Gary Komarin），以及新媒体艺术家克里斯蒂娜·麦克菲（Christina McPhee）等人。

20世纪50年代，古斯顿从具象壁画到第一代抽象表现主义者，已经获得了很高的社会声誉。古斯顿的风格成为抽象印象主义代表艺术家。这一时期的作品通常是一个团块状的笔触群飘浮在画面中心之上，色调朦胧，使用的颜色相对简单，通常为黑、白、灰、红，作品《区域》（*Zone*）是这种风格的代表作。

图6
巴内特·纽曼，
合一，1948年

图7
克利夫特·斯蒂尔
作品展览现场

图7.1
克利夫特·斯蒂尔
作品展览现场

图8
罗伯特·马瑟韦尔，
速写本，1941年

图8.1
罗伯特·马瑟韦尔，
速写本，1941年

20世纪60年代中后期，古斯顿回到具象，开创了一种卡通化的风格，在当时遭受到普遍批评，职业发展进入低谷。只有少数明眼人理解古斯顿的想法，例如，德·库宁认为这些作品关于自由，并表示支持。现在来看，古斯顿卡通风格的具象作品引导了70年代绘画从抽象表现主义向新表现主义的转变，突破了所谓"纯粹抽象"的限制，支持艺术家依据个人发展、创作有自由度的艺术作品（图9）。

米尔顿·雷斯尼克（Milton Resnick，1917—2004），生于布拉茨拉夫（乌克兰地名），1922年随父母移民美国。雷斯尼克以抽象画闻名，一些最大的画作重量超过130千克，几乎全部是颜料。《玫瑰园》是其抽象印象主义风格的代表作品。到了20世纪90年代，作品《无题》（Untitled）可以看到这种风格的延续和变化。雷斯尼克艺术生涯持续约65年，风格多变，至少创作了800幅油画和8000幅纸板作品。晚年专注于诗歌（图10）。

理查德·普塞特-达特（Richard Pousette-Dart，1916—1992），生于明尼苏达州的圣保罗，父亲是画家、教育家，母亲是音乐家和诗人。他们1918年搬到纽约。普塞特-达特少年时期在斯卡伯勒学校学习，10多岁时就对抽象艺术有了很清晰的认识。他在一篇心理学论文里写道："艺术作品越伟大，它就越抽象和客观；它越能体现普遍的经验，它揭示的具体个性特征就越少。"[8] 1936年，他在巴德学院仅学习一学期就放弃了学业，来到纽约开始了职业艺术家的发展。

普塞特-达特一直关注原始艺术，先后受到亨利·戈迪埃-布尔泽斯卡（Henri Gaudier-Brzeska）和约翰·格雷厄姆的影响，绘画风格趋向神秘、原始和宗教仪式感。他在1941年创作的《第一交响曲，先验世界》，成功地将当时主流艺术风格结合在一起：立体主义和有机超现实主义，以及20世纪30年代的壁画风格。这件作品尺寸为217.2厘米×355.6厘米，在当时属于壁画级别的尺幅，也是抽象表现主义艺术家的第一件大幅架上绘画作品，对杰克逊·波洛克的作品《壁画》、阿西尔·戈尔基的作品《肝是鸡的冠》产生过影响。

普塞特-达特的作品在贝蒂·帕森斯画廊展出直到1985年画廊关闭。他的作品被介绍给了年轻一代的艺术家，如艾格尼斯·马丁、理查德·塔特尔、埃尔斯沃斯·凯利、杰克·扬曼等。《野性玫瑰》（Savage Rose）是较有抽象印象主义风格特征的作品。1952年，普塞特-达特在一次演讲中这样说道："我对宗教的定义就是艺术，我对艺术的定义就是宗教。我不相信你能在没有这一个的情况下拥有另一个。艺术和宗教是创造力不可分割的结构和生活的冒险……艺术不是完美的技巧；它是灵魂的生命。"[9]（图11）

四、抽象表象主义雕塑

大卫·史密斯和路易斯·内威尔森创作的抽象雕塑，让我们感受到抽象表现主义在三维空间中的面貌。大卫·史密斯（David Smith, 1906—1965）生于印第安纳州的迪卡特，曾经是一名画家，也从事过金属焊接工作。在艺术观点上，史密斯认为，绘画和雕塑之间没有界限。他非常喜欢抽象表现主义的绘画，还受到毕加索和胡里奥·冈萨雷斯（Julio Gonzalez）焊接钢材雕塑的影响。20世纪50年代开始，史密斯创作了一系列像波洛克滴画风格的抽象雕塑。事先没有草图，史密斯在手头备有大量金属材料。在创作过程中，史密斯像波洛克、德·库宁那样，由身体的各个动作连贯而成的运动趋势，进而形成雕塑的线条走势，例如作品《哈德逊河风景》。

从20世纪60年代开始，史密斯创作了系列作品《立方体》。史密斯定做各种尺寸的长方钢体，再根据作品需要进行焊接。同时，要打磨钢材表面，获得粗糙感。通常这类作品尺寸较大，至少2米以上。再加上艺术家个人情感和直觉的投入，使得作品让人感受到类似图腾或巨人的庄严感。表面的粗糙，使人感受到艺术品的触摸感。作品虽然叫立方体，并不是冰冷和机械的，实际给人产生的是一种意想不到的有机感（图12、图12.1）。

路易斯·内威尔森（Louise Nevelson, 1899—1988），生于乌克兰，20世纪初随家人移民美国。50年代开始用涂成黑色的木材碎

片及其拼装成的盒子创作雕塑。《天空大教堂——给月亮花园加上一种景致》是这种风格的系列作品中的代表作。内威尔森认为，黑色是一种极其包容的颜色，"因为黑色吸收所有的光谱，用黑色涂料覆盖作品，能将所有零件统一在整体中，创造出既隐秘又能不断发现的视觉过程，同时还能呈献整个世界——因为黑色包罗万象"[10]。

内威尔森还创作了白色和金色系列，分别传达不同的艺术理念。1951年《道恩的婚礼庆典》（Installation view of the exhibition, "16 Americans."）大型装置，内威尔森用白色代表情感的许诺、呼唤黎明等意象。1960年创作的金色系列《皇家潮流四号》（Royal Tide IV, 1959—1960），木头碎片及零件被拼放在规则化的盒子内，给人一种隆重感。廉价木头喷金漆则产生奢华感，实际材料的廉价与艺术家营造出的隆重奢华感产生强烈反差，给观者更多思考（图13、图13.1、图13.2）。

抽象表现主义是第一个诞生在美国的大型艺术运动，也是纽约成为世界艺术中心的一个重要因素。美国学者迈克尔·莱杰（Michael Leja）在其著作中这样写道："……这个画派最突出的特点，是它试图把关于人性、意识以及人类生存状态的新知识融入视觉再现——这些新知识正是它从心理学、人类学和哲学当中慢慢收集而来。通过改造欧洲现代主义的传统，纽约画派设法再现了在美国文化当中占据支配地位的主体性——即一种展现人类个体经验的模型——并且用这个主体性展开了创造……那些新知识是一种建构，其中包含着20世纪四五十年代以来的美国主流文化当中各式各样的意识形态。"[11]

图9
菲利普·古斯顿在绘制壁画，1940年

图10
米尔顿·雷斯尼克，
玫瑰园，1959年

图11
理查德·普塞特-达特
交响乐—No. 1，先验世界，1941年

图12
大卫·史密斯，
哈德逊河风景，1951年

图12.1
大卫·史密斯，
立方体—6，1963年

图13
路易斯·内威尔森，
天空大教堂——给月亮花园加上一种
景致，1957—1960年

图13.1
路易斯·内威尔森，
道恩的婚礼庆典，1951年

图13.2
金色系列——皇家潮流四号，1960年

图9

图10

图11

图12

图12.1

图13.2

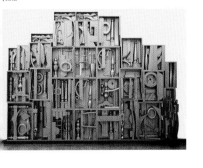

图13.1

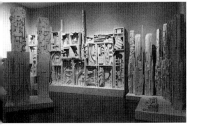

图13

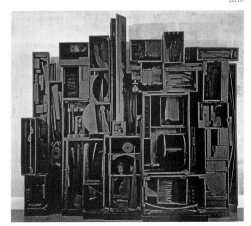

第二节　艺术无形式

在欧洲，20世纪40年代末出现了一场名为"艺术无形式"（Art Informel）的运动。这一运动在"艺术无形式"这个统称之下，由若干规模大小不一的艺术运动组成，其中包括抒情抽象、斑点主义、巴黎画派，以及"眼镜蛇小组"。

一、抒情抽象（lyrique，巴黎，1947）

"抒情抽象"是第二次世界大战结束后出现在巴黎的一个艺术运动。1944年巴黎解放，许多艺术家从欧洲其他地方回到巴黎，开始了艺术创作和展览活动。根据一些艺术家所特有的新的抽象形式，1947年，艺术评论家让·何塞·马尔尚（Jean José Marchand）和画家乔治·马蒂厄将这种艺术现状命名为"抒情抽象"[12]。巴黎的抒情抽象不仅反对之前的立体主义和超现实主义运动，也反对几何抽象（或"冷抽象"），主张以康定斯基的抽象艺术理论和创作经验为基础，呈现一种开放式的个人表达经验。这里的"抒情"是指艺术家在其作品中呈现出人与自然之间的诗意。

二、斑点主义（Tachisme，巴黎，1951）

"斑点主义"源自法语单词"斑点"和"痕渍"，20世纪四五十年代开始流行。根据奇尔弗斯（Chilvers）的说法，1951年，"斑点主义"一词被第一次使用（法国批评家Charles Estienne和Pierre Guéguen都被认为创造了该词）[13]。1952年，法国艺术家和批评家米歇尔·塔皮（Michel Tapié）出版的《另一种艺术》一书中反复使用了该词。塔皮也是这场运动的重要人物。斑点主义经常被认为是欧洲的抽象表现主义，虽然它们风格上有着差异（美国的抽象表现主义比斑点主义更加生猛）。斑点主义热衷于一种更多直觉的表现

形式，特点是自发的笔触，直接使用从颜料管里滴落的颜料，有时还涂鸦，让人想起书法。有点像"行动绘画"。斑点主义反对立体主义、僵化的形式主义，强调非形式化的、但又不是简单随意的或放松的艺术创作过程，更倾向于没有预先的构图、构思或不强调绘画过程的那种仪式感，关注内心和自发感。

三、巴黎画派（巴黎，二战结束）

二战后，"巴黎画派"这个术语通常是指在巴黎的外国艺术家和法国本土艺术家，在艺术风格上经常关联斑点主义和抒情抽象。重要的创建者有让-保罗·里奥佩尔、汉斯·哈同、沃尔茨、尼古拉·德·斯塔埃尔、谢尔盖·波利雅科夫、让·杜布菲、皮埃尔·苏拉热、乔治·马蒂厄、让·梅萨基尔等人。

四、眼镜蛇小组（CoBrA Group）

CoBrA 是1948年至1951年活跃的欧洲先锋派运动。1948年，比利时画家和诗人克里斯蒂安·多特里蒙特（Christian Dotremont）根据小组成员所在城市的首字母创造了这个名字：哥本哈根（Co）、布鲁塞尔（Br）、阿姆斯特丹（A）[14]。

眼镜蛇小组奉行美国抽象表现主义的"行动绘画"风格。它由来自丹麦的"圣体小组"（Host）、荷兰的"本能小组"（Reflex），以及比利时的"先锋超现实主义小组"（Belgian Revolutionary Surrealist Group）共同组合而成，其中有画家、雕塑家和平面设计艺术家多特里蒙特、阿斯格·乔恩（Asger Jorn，1914—1973）、皮埃尔·阿莱钦斯基（Pierre Alechinsky，1927—　　）、卡雷·阿佩尔（Karel Appel，1921—2006）和康斯坦特（Constant，1920—2005）。

这个运动的出发点是反对令人厌恶的自然主义，以及那种枯燥的抽象艺术。他们从儿童画、原始艺术、民间艺术，以及保罗·克利和胡安·米罗（Joan Miró）的艺术中获取灵感，尝试寻找一种无拘无束的自由的符号。他们强调色彩和形式的完全自由，在绘画过

程中处于一种自发状态。这种状态是对文艺复兴以来专业和文明艺术的抵制，是无意识和意识之间的相互作用。色彩不受限制地使用，笔触狂暴，同时也有儿童画的稚气和原始艺术中的拙朴；人物变形或半抽象，既令人恐惧，又可能产生幽默感。

1949年，眼镜蛇小组改名为"国际实验艺术家"，其成员遍布欧洲和美国。该组织于1951年解散。虽然只有3年时间，小组解散后许多成员仍然保持着联系，其中多特里蒙特与其他成员保持着长期合作关系。每个成员也都各自走上了自己的艺术发展道路。

以上介绍的画派和小组是当时理论家或评论家与艺术家一起从不同认知角度进行的关联组合，就好像抽象表现主义又被称为纽约画派。多数情况下，一位艺术家可能参与或被定义到好几个画派之中。下列名单是当时在巴黎"艺术无形式"运动中有代表意义的艺术家。他们或参与创建了艺术小组、提出艺术观念、撰写理论批评文章，或组织相关展览活动、推进抽象艺术的发展。

当时，在"艺术无形式"运动中较有代表性的艺术家有来自俄罗斯的尼古拉·德·斯塔埃尔、谢尔盖·波利雅科夫、安德烈·兰斯基，德国的汉斯·哈同、沃尔茨，匈牙利的西蒙·汉塔，罗马的亚历山大·伊斯特拉蒂，加拿大的让-保罗·里奥佩尔，葡萄牙的维埃拉·达·席尔瓦，瑞士的杰拉德·欧内斯特·施奈德，西班牙的刘易斯·费托·洛佩兹，荷兰的布拉姆·凡·费尔德，土耳其的阿尔伯特·比特兰，中国的赵无极，日本的菅井汲，美国的塞缪尔·路易斯·弗朗西斯、杰克·杨曼、保罗·詹金斯，法国本土艺术家有让·福特儿、让-米歇尔·阿特兰、乔治·马蒂厄、皮埃尔·苏拉热、让·何内·巴扎因、让·梅萨基尔、卡米尔·布莱恩、让·勒莫尔、古斯塔夫·辛格尔、罗吉·比西耶尔、皮埃尔·陶-考特、让·杜布菲。下文将逐一介绍这些艺术家及其创作情况。

这一时期，巴黎的艺术展览比较频繁，Arnaud、Drouin、Jeanne Bucher、Louis Carré、Galerie de France 这些画廊，以及每年都要举办的"Salon des Réalités Nouvelles"和"Salon de Mai"展览活动，可以看到上面提到的所有艺术家的作品。1951年

月，Nina Dausset 画廊举办的大型展览"激烈的对抗"，也是第
一次将法国和美国的抽象艺术家作品同时展出。这次展览是由米歇
尔·塔皮组织的。仅6年，至1957年，艺术思潮转向皮埃尔·雷斯
尼（Pierre Restany）和伊夫·克莱因（Yves Klein）为代表的新
实主义。但是，这些抽象艺术家们依旧坚持自己的风格，并不断
发出更加精彩的艺术面貌。正如我们看到的这些艺术家在随后20
纪60、70、80年代的作品，都是不断深入至炉火纯青、再不断提
或做减法，最终呈现出一个明确、简洁而成熟的艺术面貌。

尼古拉·德·斯塔埃尔（Nicolas de Staël，1914—1955），俄罗
裔法国画家。1932年，在比利时布鲁塞尔皇家美术学院学习艺术。
塔埃尔在他的艺术生涯早期是以拜占庭圣像为创作主题的写实
格。1941年，斯塔埃尔搬到尼斯，遇到了让·阿普和罗伯特·德
内。受这些艺术家影响，斯塔埃尔开始创作抽象艺术。1943年，
塔埃尔和家人搬到巴黎。1944年，斯塔埃尔结识了乔治·布拉
，随后他们成为关系密切的朋友。1946年，斯塔埃尔结识了安德
·兰斯基，并得到其帮助。斯塔埃尔刚到巴黎，还是纳粹占领时
，一切都极其艰难。后来随着结识了一些艺术家朋友、参加展览、
画廊接触，局面逐渐好转。斯塔埃尔签订了画廊代理合同，搬到
大一些的工作室。1947年，斯塔埃尔结识了他的邻居、美国私人
术品经销商西奥多·申普（Theodore Schempp）。申普为斯塔埃
打开了美国市场。一些重要的藏家和机构收藏了斯塔埃尔的作品。
50年开始，斯塔埃尔在美国和英国已经获得了相当大的成功，在
业方面一帆风顺，在评论界好评如潮。1954年，斯塔埃尔在巴黎
画廊举办展览，新作显示其风格从抽象转向了具象，以静物和风
居多。

然而，从1953年开始，斯塔埃尔饱受疲劳、失眠和抑郁之苦，
得不搬到法国南部昂蒂布寻求安宁。1955年3月16日，在与一位
术评论家不愉快的会面后，斯塔埃尔自杀。他从昂蒂布11层工作
的露台上跳楼身亡。

在艺术上，斯塔埃尔形成了自己独特的抽象风格，尤其是画面

中斑块的色彩，构造出整体画面的结构和关系。在他那个时代的美国抽象表现主义、法国斑点艺术的潮流中，斯塔埃尔的艺术既有与之相比较的关系，也是一种独立的存在。根据斯塔埃尔自己的说法，他转向"抽象"，因为他"发现把一个物体画成相似的样子很笨拙，当我面对它的时候会感到很尴尬，因为任何单一物体之中共存着无限多样性"[15]。

斯塔埃尔在其艺术生涯后期又回到有形象的绘画语言，形成了一种更加自由的创作状态。我们看斯塔埃尔20世纪50年代后的作品，人物、静物、风景，基本都是具象的题材。艺术家凭借自身对造型的理解，继续使用色块来塑造形体。既言之有物，避免抽象艺术在长期创作过程中容易出现的枯燥和空洞，又避免具体描绘的平庸和无聊。而这其中的取舍，是艺术家根据自己所感受到的部分，提炼出最具震撼力的，并以此传达一种饱含深情的诗意（图1、图1.1、图1.2）。

谢尔盖·波利雅科夫（Serge Poliakoff，1906—1969），俄罗斯裔法国画家。1906年（或者1900年）生于俄罗斯。1923年在巴黎定居。1929年，进入大茅屋艺术学院学习。1935—1937年在伦敦期间接触到埃及艺术，其中的抽象元素和明亮的色彩，给波利雅科夫以启发。在此之前，他的绘画一直是学院派写实风格。不久，波利雅科夫遇到了康定斯基、索尼娅·德劳内和罗伯特·德劳内，以及奥托·弗伦德利希（Otto Freundlich）。在这些艺术家的影响下，波利雅科夫很快进入抽象创作状态，随后形成了自己的艺术面貌，成为当时法国斑点艺术中有影响力的艺术家。

在波利雅科夫的作品中，颜色、线条、光线、背景、形状之间的相互关系，是其探索的主题。他使用少数颜色，通常三种颜色就够，色调浓郁，往往是同一色调呈现微妙变化。画面质地厚重，多层颜料叠压，粗糙的颗粒感，加上刮、划等手法，给观者产生一种不同的感官感受。波利雅科夫专注于圆形、半圆形、梯形等几何形体，在此基础上创造出自己的几何构成造型（图2、图2.1）。

安德烈·兰斯基（André Lanskoy，1902—1976），俄罗斯裔法

图1
尼古拉·德·斯塔埃尔，
构成，1947年

图1.1
尼古拉·德·斯塔埃尔，
风景，1952年

图1.2
尼古拉·德·斯塔埃尔，
音乐会，1955年

图2
谢尔盖·波利雅科夫，
结构研究，1946年

图2.1
谢尔盖·波利雅科夫，
灰色和红色构成，1964年

图3
安德列·兰斯基，
狂人日记—23，约20世纪70年代

图1.1

图1.2

图2

图2.1

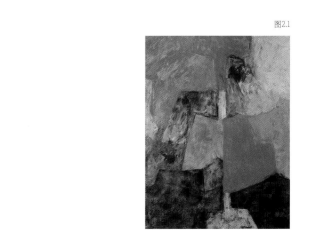

国画家、版画家，斑点艺术的代表艺术家之一。1902年生于莫斯科，1921年来到巴黎，在大茅屋艺术学院学习绘画。巴黎博物馆的大量展品使兰斯基受益匪浅，特别是受到文森特·凡·高和查姆·苏廷（Chaïm Soutine）的启发，用鲜艳的色彩和厚重的颜料描绘肖像和静物画。1923年兰斯基开始参加展览。1924年参加秋季沙龙，作品被收藏。1925年举办个人展览，随后作品陆续被博物馆和藏家收藏。1937年后兰斯基开始转向抒情抽象绘画，专门研究保罗·克利和康定斯基的艺术。兰斯基和尼古拉·德·斯塔埃尔、谢尔盖·波利雅科夫都有交往，相互都有帮助。

1942年后兰斯基完全投入到抽象艺术的创作之中，形式与色彩之间的作用成为其创作主题。艺术家通过自身对自然事物的理解再加以简化或变形处理，赋予变化的色彩关系中的每一笔触都有其自身存在的意义。1962年，兰斯基开始为尼古拉·果戈理（Nikolai Gogol）的小说《狂人日记》画插图和拼贴画。这个项目持续了14年，直到兰斯基去世，共完成150幅拼贴画和80幅石版画（图3）。

汉斯·哈同（Hans Hartung，1904—1989），德裔法国艺术家，法国外籍军团的二战授勋老兵。哈同的艺术特点是以手势形态为主的抽象风格，通常呈现单一色调，以长而有节奏的笔触或划痕组合为画面主要特征。

哈同出生于德国莱比锡的一个艺术家庭，少年时期就接触到伦勃朗、德国画家洛维斯·科林斯（Lovis Corinth）以及表现主义画家奥斯卡·科科施卡（Oskar Kokoschka）和埃米尔·诺尔德等艺术家的作品，形成了一定的鉴赏力。1924年，哈同进入莱比锡大学学习哲学和艺术史，后来在德累斯顿学院学习美术，临摹了一些大师的画作。1926年，他在巴黎的博物馆看到了法国和西班牙的现代主义作品。随后哈同来到法国南部，那里的风景启发他仔细研究塞尚的作品，他对画面和谐、比例法则产生了极大兴趣。

1929年，他与艺术家安娜—伊娃·伯格曼（Anna-Eva Bergman）结婚，并在法国的卢卡特镇安顿下来，然后移居西班牙巴利阿里群岛，最终定居在米诺卡岛。1931年，哈同在德累斯顿首次展出作品

32年，父亲去世，哈同不再和德国产生联系。1939年，哈同成为国外籍军团的一员，在北非贝尔福特附近的一场战斗中失去了一腿。1945年，他获得法国公民身份，并被授予十字勋章。1947年，同在巴黎举办了第一次个人作品展。20世纪50年代末，他的抽象品获得了业界认可。1960年，哈同的抽象作品在威尼斯双年展上得国际绘画大奖。1989年哈同在法国去世（图4）。

沃尔茨，全名阿尔弗雷德·奥托·沃尔夫冈·舒尔茨（Alfred to Wolfgang Schulze, 1913—1951），是一位活跃在法国的德国画和摄影师，是抒情抽象的先驱，也是斑点艺术运动中很有影响力艺术家。

1927年，沃尔茨发现自己对绘画的兴趣浓厚。最令他印象深的是保罗·克利、奥托·迪克斯（Otto Dix）和乔治·格罗茨George Grosz）。这位艺术家从1930年开始当摄影师学徒，并在柏应用艺术学院学习。后来沃尔茨申请并获得了进入包豪斯学习的会，但是莫霍利—纳吉劝说他去巴黎学习艺术。沃尔茨在巴黎画，当过肖像摄影师和德语老师。1937年巴黎世界博览会上，沃尔获得了一份摄影工作。二战爆发时，沃尔茨因为德国人的身份，送进普罗旺斯艾克斯附近的一个拘留营。1940年他设法逃离，藏马赛附近的卡西斯，在那里他用了大量时间画画。

1945年，沃尔茨在巴黎德鲁安画廊举办了第一次水彩画展，是很成功。两年后他在同一画廊举行的第二次展览取得了巨大功，引起艺术界关注。沃尔茨与萨特和波伏娃相遇，进而在其品中呈现出浓厚的存在主义哲学气质，这成为其作品的闪光点图5、图5.1、图5.2）。

西蒙·汉塔（Simon Hantaï, 1922—2008），匈牙利裔法国艺家，曾在布达佩斯美术学院学习绘画，1948年定居巴黎。在"艺无形式"运动大背景下，巴黎的艺术创作氛围自由且激烈，艺术可以使用各种能想到的方法创作艺术。西蒙·汉塔也尝试各种方，如刮擦、涂磨、剪切、粘贴、拓印、泼洒、折叠等都成为其造方式。1955年，汉塔开始一种新的创作方法，在画好的作品上覆

图4

图5

图5.1

图5

图6

盖一层工业涂料，然后通过一系列重复的刮、磨、擦的动作，使得被覆盖的作品颜色重新出现，如作品《杰拉尔德·曼利·霍普金斯》（1958）。这时期的绘画注重手势形态，作品尺幅巨大。

1960—1962年，汉塔开始研究折叠方法。这也是他后来艺术生涯中一直延续的手法。他将画布折叠、揉搓后上色，进而再重新展开，呈现出先前隐藏的部分。1967—1968年，汉塔居住在枫丹白露森林中的一个小村庄。他以村庄名字"默恩"为主题创作系列作品，如1967年创作的《默恩》（Meun）。1969年开始至20世纪70年代中期，《研究》（Study）系列、《留白》（Blanc）系列，运用了折叠、染色手法，使得画面空白部分成为主题，而这些被折叠因而没有染到颜色的空白形成的各种意想不到的形状，在画面上产生了强烈的视觉冲击力，充满活力。70年代后期，在《制造网格》（Tabula）系列中通过巨型网格，赋予色彩延伸感，偶然形成的色块所激发出的各种主观解读，使得观者与画面产生了诗意共鸣。到了90年代《留下》（Laissée）系列作品中，丰富的色彩和复杂变化的造型沉淀为单色和凝练的肌理，给观者更多思考空间。1982年，西蒙·汉塔代表法国参加威尼斯双年展。2013年，西蒙·汉塔去世5周年，其回顾展在蓬皮杜艺术中心开幕，共展出1949—1990年约130多件作品（图6）。

亚历山大·伊斯特拉蒂（Alexandre Istrati，1915—1991），罗马尼亚裔法国画家。1938年毕业于布加勒斯特学院，1947年定居巴黎。伊斯特拉蒂是抒情抽象运动的倡导者。其作品中蕴藏的速度感充满力量，自我指涉的自动表露则使得画面充满戏剧感，颜料堆砌而产生的厚重感使得其绘画作品更像是一件雕塑物体。《抽象构成》（Abstract Composition，1956）、《休眠的地球》（La terre dormante，1963）、《构成》（Composition，1975）、《构成》（Composition，1988）、《圆形》（Tondo III，1991），从20世纪50年代到90年代，这些作品呈现出伊斯特拉蒂极具个人面貌的艺术风格。如果观者面对这40年的作品一路看来，尤其是看到艺术家在1991年，也就是他人生最后一年画的作品时，一定能感受到一种强烈的释然，曾经的复杂、厚

图4
汉斯·哈同，
无题，1960年

图5
沃尔茨，
唐胡安，1944年

图5.1
沃尔茨，
一切都结束了——城市，1947年

图5.2
沃尔茨，
蓝色幻影，1951年

图6
西蒙·汉塔，
杰拉尔德·曼利·霍普金斯，
1958年

重、力量和速度，最终变成一种简单、随性、涂鸦式的轻松画面，但是给人的直接感受却是发自内心的舒畅感。伊斯特拉蒂一生获得无数奖项，如1953年著名的康定斯基奖。其作品在欧洲和美国的诸多重要艺术机构展出（图7）。

让-保罗·里奥佩尔（Jean-Paul Riopelle，1923—2002），生于加拿大蒙特利尔，1947年移居巴黎。这一时期，里奥佩尔经常在大画布上用刮刀、抹刀或泥刀将无数纷乱的立方体和三角形的彩色元素做成纷繁复杂的马赛克状色块，营造一种强烈的气氛。

20世纪50年代早期，里奥佩尔作品中出现的长而细的凸起边缘，经常被认为是使用杰克逊·波洛克的滴画技术而产生的效果。实际相反，这种效果是使用调色刀或刷子，在涂抹堆砌的过程中由边缘产生的凸起效果。光感，在里奥佩尔艺术语言中发挥着重要作用。一方面，颜料堆砌形成一块一块的色块，在画面上并置，在环境中反射不同角度的光线，进而产生不同的光泽度；另一方面，艺术家使用色块对光的明确塑造，使得画面产生了确定的光感。例如作品《无题》（1951—1952）。可以说，色彩、质地和光泽是里奥佩尔艺术语言的三要素（图8）。

维埃拉·达·席尔瓦（Vieira da Silva，1908—1992），生于葡萄牙首都里斯本。1919年进入里斯本美术学院学习绘画。1928年在巴黎大茅屋学院学习雕塑。在随后的岁月，维埃拉往返于巴黎和里斯本。在二战后巴黎的艺术界，维埃拉已经成为最著名的葡萄牙艺术家。在抽象艺术流派中，维埃拉形成了一种独特的风格，例如作品《战争》（1942）。相比主流的几何、抒情抽象，更有一种综合感，即立体派、未来主义和建构主义等现代风格的融合，形成一种抽象的网格语言，并将多个视角统一在一个破碎感的空间中（图9）。

杰拉德·欧内斯特·施奈德（Gérard Ernest Schneider，1896—1986），瑞士裔法国艺术家，第一次世界大战期间移居巴黎，在装饰艺术学院和美术学院学习。1922年开始，施奈德居住在巴黎，直到1986年去世。

施奈德是前卫艺术团体的活跃成员，参与过超现实主义展览和

新现实主义展览。1946年参加巴黎丹尼斯·雷内画廊的第一次战后抽象画展览，其作品中富有表现力的笔法、黑色线条和棱角分明的形状，色彩鲜艳，展示出明确的个人艺术面貌。随后他和汉斯·哈同、皮埃尔·苏拉热等几位抽象艺术家一起倡导抒情抽象，并发挥重要影响。

在施奈德的艺术语言中，是手势（gesture）创造形状，无论出于什么样的目的，抒情或者戏剧性，这些形状是由其色彩和各种技术手段而呈现的，因此不涉及任何外部自然。20世纪50年代，施奈德在作品中呈现出夸张的手势和爆发式构图，充满张力，如1956年的作品《无题》。60年代以后，以相互影响的形状的平衡和爆炸式色彩为特征。施奈德希望观者能像听音乐一样来欣赏他的作品，因此，他的作品被理解为"一个管弦乐队"，表达着激情、愤怒和浪漫等情感（图10）。

布拉姆·凡·费尔德（Bram van Velde，1895—1981），生于荷兰的祖特尔乌德（Zoeterwoude，荷兰西部莱顿市附近），因家境贫困，从小就开始工作。为了养家糊口，费尔德没有参加第一次世界大战，而是在莫瑞特斯博物馆学习古代大师的作品。20世纪20年代早期，费尔德得到一笔津贴，可以周游欧洲参观绘画作品。1924年，费尔德来到巴黎，受到法国画家安德烈·洛特（André Lhote）和剧作家塞缪尔·贝克特（Samuel Beckett）的鼓励。在接下来的几年里，他还是遭受着贫困和缺乏认可的痛苦，后来得到朋友的支持和资助。二战后，费尔德受到法语知识分子的追捧。到了50年代，他的作品被定位在马蒂斯、毕加索这一量级。费尔德在1948年创作的作品《蒙鲁日》，呈现出浓郁的色彩、富于表现力的笔触、有机的几何形体，画面的各个部分被营造在统一的氛围之中（图11、图11.1）。

刘易斯·费托·洛佩兹（Luis Feito López，1929—2021），西班牙艺术家，1950年在马德里接受艺术教育。1955年，洛佩兹移居巴黎，接触到巴黎艺术圈的抽象艺术家，如让·福特儿、汉斯·哈司、谢尔盖·波利雅科夫等人。

图7

图8

图9

图10

图 7
亚历山大·伊斯特拉蒂,
抽象构成,1956 年

图 8
让—保罗·里奥佩尔,
无题,1951—1952 年

图 9
维埃拉·达·席尔瓦,
战争,1942 年

图 10
杰拉德·欧内斯特·施奈德,
无题,1956 年

图 11
布拉姆·凡·费尔德,
蒙鲁日(法国地名),1948 年

图 11.1
布拉姆·凡·费尔德,
吸引力,1978 年

图 12
刘易斯·费托·洛佩兹,
风景,1958 年

图 13
阿尔伯特·比特兰,
减少可视物,1972 年

图11

图11.1

图13

图12

20世纪50年代后期至60年代早期，洛佩兹的作品特点是柔和、单色、对比鲜明的黑、白、灰。这一时期的作品有着明显的材料感，通过使用沙子和厚重的颜料产生粗糙纹理，在光滑的画布上形成强烈的质地对比效果，如1958年的作品《风景》。60年代后期，红色成为其作品中的核心要素，围绕红色展开了一系列构成创作，形式和材料趋于简化。洛佩兹探索画面纹理、光、颜色和形式之间的关系。由于他对光线的痴迷，观者可以从作品中感受到神秘主义的氛围（图12）。

阿尔伯特·比特兰（Albert Bitran，1931—2018），生于土耳其伊斯坦布尔，法国画家、雕塑家，1948年来到巴黎学习建筑，很快就决定投身绘画。1951年，比特兰在圣日耳曼的阿尔诺画廊举办个展，展出了几何风格的抽象作品。1955年，他开始探索风景题材，风景成为其后来绘画创作的核心。1956年创作的《风景的诞生》（Naissance d'un Paysage）大型拼贴画在2006年"抒情的飞行"抽象作品展览中展出，现收藏于日内瓦博物馆。1957年，比特兰为法国北部舍内克教堂完成了10扇彩色玻璃窗。1968年，比特兰搬到巴黎蒙帕纳斯的圣母院街，在那里生活和工作直到2000年。比特兰作品的特征是线性形状在画面的相互关系和相互作用，使用一些建筑元素来支撑构图，对色彩和颜料质感的把握，以及躁动不安的笔触，营造出整体的具有哲学意味的画面，如1972年的作品《减少可视物》（图13）。

赵无极（Zao Wou-Ki，1921—2013），生于中国北京，华裔法国画家。他于1935年进入杭州艺术专科学校师从林风眠，1948年赴法国留学，并定居巴黎。初到法国，赵无极在艺术风格上受到保罗·克利的影响。克利对待抽象艺术的认识，使得赵无极对中国传统的"神似""意境"等观念有了更现代的认识，在中国传统文化基础上，使用西方现代抽象语言，从事抽象艺术创作。

赵无极在法国的早期作品趋于表现的具象描绘。20世纪50年代中期，开始出现大笔触自由涂抹的完全抽象的画面，这也是赵无极抽象语言的一个独具个性和一直延续的艺术面貌，如1955年创作的

作品《夜曲》。其选用题材主要涉及天、地、水、火等自然要素，通过色彩的明暗变化，以及对空间复杂叠加的表现，使得其作品充满了气势和动感（图14）。

菅井汲（Kumi Sugai，1919—1996），生于日本神户，日本艺术家。1952年，菅井汲来到巴黎大茅屋艺术学院学习，受到当时"艺术无形式"运动影响，并结合日本传统文化，创作出一系列具有个人面貌的抽象作品，如1959年的作品《无题》。20世纪60年代中后期，他开始转向印刷体字母和指示方向符号的几何图像，色彩鲜艳，风格上更趋向于硬边和极简。由于这种极具个性的艺术面貌，菅井汲很快在国际上取得了成功，在圣保罗双年展、卡塞尔文献展和威尼斯双年展上展出作品，还在纽约和东京举办过个展（图15）。

山姆·弗朗西斯［Sam Francis，曾用名"塞缪尔·路易斯·弗朗西斯"（Samuel Lewis Francis），1923—1994］，美国艺术家，生于加州圣马特奥，成年后在加州大学伯克利分校学习植物学、医学和心理学。第二次世界大战期间，他在美国空军服役，试飞演习中受伤，在医院住了好几年，一直卧床。一次偶然，弗朗西斯得到了水彩颜料，随意图画之中，感受到自己在绘画中的自由感和对色彩的敏锐，决心从事绘画。

1945年，弗朗西斯病愈离开医院，立刻来到加利福尼亚大学伯克利分校，在艺术家大卫·帕克（David Park）的指导下学习绘画。其间他阅读了大量的中国文学和哲学书籍、中国和日本书法，了解禅宗佛教等知识。对中日传统文化的热情是弗朗西斯艺术创作的灵感来源之一。其早期作品中呈现出来的虚空感，在美国艺术家中是非常少见的。

整个20世纪50年代，山姆·弗朗西斯在巴黎度过，受到斑点主义影响，完成了系列单色作品。后来遇到了让-保罗·里奥佩尔，并受其影响，很快从柔和的单色调转向光感和色彩浓郁的风格。弗朗西斯继续保持着其在画布上留白的特点，敏锐地捕捉光影，用色自由，笔触挥洒，成功发展出自己的艺术风格。

20世纪60年代初，弗朗西斯因肺结核再度住院。他的《蓝色》

图14

图15

图16

系列创作于这一时期。有机抽象形状应该是对生命元素的思考，蓝色，作为曾经的空军飞行员，应该是他最有感知力的颜色。像《蓝色天空》这样的作品，则应该是曾经的飞行经历而保留下来的视觉经验。随着身体康复，明亮鲜艳的色彩又回到了弗朗西斯的画面中。

20世纪70年代，弗朗西斯受到心理学影响，探索潜意识，用绘画记录自己的梦境，画面形式更加多元。冥想式地运用画笔和色彩，没有修饰和改动。弗朗西斯非常熟悉中国宋元水墨山水画，他的挥洒笔触应该是对自然山水意象的抽象呈现。画面中与艳丽色彩相对立、贯穿画面的留白区域是光的象征，也是他对中国画中"气"的理解。其中的取舍则是艺术家依据自身的艺术修养和人生经历，反复锤炼而得。弗朗西斯在生活中也像一位修行者，居无定处，漫游各国。他在多个城市和国家设立了工作室，包括旧金山、巴黎、墨西哥城、纽约、东京等地。他的作品已经被世界上100多所博物馆收藏，包括纽约大都会艺术博物馆、华盛顿国家艺术馆、巴黎蓬皮杜中心、柏林新国家艺术画廊、阿姆斯特丹市立博物馆、伦敦泰特美术馆、东京美术馆等（图16）。

杰克·杨曼（Jack Youngerman，1926—2020），美国艺术家，生于密苏里州的圣路易斯。1929年，杨曼随家人搬到肯塔基州的路易斯维尔。1943—1947年在北卡罗来纳大学学习艺术，其间参加了美国海军的一个培训项目。1947—1949年他就读于巴黎美术学院，在巴黎工作和生活至1955年。其间他结识了埃尔斯沃思·凯利，并建立了长期友谊。在欧洲期间，杨曼接触到皮埃尔·阿利钦斯基（Pierre Alechinsky）和让·阿普的作品，这进一步加深了他对自然形式的程式化的兴趣。亨利·马蒂斯的剪纸作品也影响到杨曼。例如，1952年的作品《无题》，可以看到在"艺术无形式"运动中，这位美国艺术家与众不同的表现。

1956年，杨曼回到美国，与巴内特·纽曼、埃尔斯沃思·凯利和艾格尼丝·马丁在同一个艺术区建立了各自的工作室。随后几十年他一直工作和居住于纽约，在美国和国际上举办多次展览，作品被收藏在芝加哥艺术学院、纽约现代艺术博物馆和华盛顿特区的国

图14
赵无极，
夜曲，1955年

图15
1958 构成

图16
山姆·弗朗西斯，
蓝色天空，1960年

家美术馆等处。杨曼的艺术风格以简洁的抽象有机形式而闻名，通过并置彩色形状来探索形状与背景之间的关系，试图以此种方式来表达抽象形状可能呈现出的各种可能（图17、图17.1、图17.2）。

保罗·詹金斯（Paul Jenkins，1923—2012），美国艺术家，生于密苏里州堪萨斯城。第二次世界大战期间，詹金斯作为航空兵在美国海军服役。1948年，詹金斯来到纽约，在纽约艺术学生联盟师从国吉康雄（Yasuo Kuniyoshi）和莫里斯·坎特（Morris Kantor），学习了4年。在此期间，他遇到了马克·罗斯科、杰克逊·波洛克、李·克拉斯纳和巴内特·纽曼。1953年，詹金斯来到巴黎，这一时期的作品，例如1955年的《弓箭手》，具有明显的斑点艺术特点。从1955年开始，詹金斯就在纽约和巴黎之间工作、生活。也正是从20世纪50年代中期开始，詹金斯的抽象艺术已经在美国和欧洲产生了较大影响力。纽约惠特尼美国艺术博物馆和古根海姆美术馆都收藏有其作品。

詹金斯实验流动的颜料，在不同厚度的颜料流中再次注入颜料，并用白色颜料加以分割。詹金斯早期的作品是帆布油画，之后是纸本的墨水和水彩。1959—1960年，詹金斯研究了歌德和康德的著作。受康德哲学的影响，他开始在作品标题中加上"现象"一词，然后加上一个关键词或短语。对于自己的作品，詹金斯曾经这样说道："我和他们交谈，他们告诉我他们想被称为什么。"（图18、图18.1）

罗吉·比西耶尔（Roger Bissière，1886—1964），法国艺术家，生于罗特加隆的维勒里尔。1905—1910年，比西耶尔在波尔多美术学院学习绘画，后来到巴黎国家高等美术学院继续深造。第一次世界大战后，比西耶尔进入巴黎艺术圈，受到乔治·布拉克和毕加索的影响，开始创作立体主义风格的画作。1925—1938年，比西耶尔担任兰森学院的教授。他的学生有阿尔弗雷德·马内西尔、维埃拉·达西尔瓦、让·勒莫尔等。

1939年，比西耶尔因眼疾回到家乡维勒里尔，开始风景画创作。1945年眼睛几乎失明，便创作了一系列挂毯，使用"拼贴"技术在妻子的帮助下把碎布缝在一起。在接受了青光眼治疗后，比西耶

图17

图17.1

图17.2

图18

图19.1

图18.1

图19

尔主要使用蛋彩在纸、纸板和木头上作画。

20世纪50年代，比西耶尔开始创作完全抽象的作品，丰富的色彩成为主题，重新开始使用油画材料，例如1952年的作品《无题》。1951年，比西耶尔举办了大型个展，获得业界好评，成为第一个获得国家艺术大奖赛的画家。60年代比西耶尔开始为教堂设计彩色玻璃窗，例如1969年的作品《科诺尔教堂（瑞士）彩色玻璃窗》。

1964年，威尼斯双年展向比西耶尔的杰出艺术贡献致敬，并授予他特别奖。此外，巴黎的罗吉·比西耶尔街就是用他的名字命名的街道，以此表示纪念。罗吉·比西耶尔参加过诸多沙龙展、双年展，以及法国和国际上的联展。德国、法国、荷兰、瑞士、美国等地也举办过回顾展。1986年，比西耶尔的全部作品在巴黎现代艺术博物馆展出。英国泰特美术馆、法国蓬皮杜中心、纽约现代艺术博物馆等重要艺术机构都收藏有其作品（图19、图19.1）。

让·福特儿（Jean Fautrier，1898—1964），法国艺术家，生于巴黎，1908年来到伦敦。1912年，他开始在英国皇家艺术学院学习。因为不满死板的教学而离开学校，转而去到以前卫著称的斯莱德学校，但又一次失望，决定自学绘画。在泰特美术馆，福特儿看到印象深刻的作品，尤其是特纳的作品后，受到较大启发。1917年福特儿被征召入伍，由于健康状况不佳，1921年退伍。1927年，他画了一系列暗黑色调的静物画和风景画，例如1927年的《百合花》1928年，应朋友邀请，为但丁的《地狱》绘制了30多幅版画，随后开始制作雕塑。

1940年回到巴黎，再次开始作画，为诗人和作家创作插图1943年1月，被德国盖世太保逮捕，短暂监禁后，福特儿逃离了巴黎，在巴黎远郊避难，开始了"人质"系列作品的创作。这些画作揭露了纳粹对法国公民的迫害行为，例如1943年的《人质》。接下来的几年，福特儿绘制过插图，其中包括乔治·巴塔耶（George Bataille）的《哈利路亚》，并创作了一系列静物画。20世纪50年代前后，福特儿的作品趋于彻底抽象，通常尺幅较小，纸本混合材料1960年，福特儿在威尼斯双年展上获得国际大奖，1961年在东京双

年展上获奖。福特儿是斑点主义的重要开创者之一，其抽象作品的特点是在画布上涂抹厚重的颜料，然后再画出痕迹（线条），创作过程快速而挥洒自如，在画面上保存的是艺术家早已酝酿成熟的情感，例如《藏到丛林中去》（1964）（图20、图20.1、图20.2）。

皮埃尔·苏拉热，（Pierre Soulages，1919—2022），法国艺术家，生于阿维隆的罗德兹。第二次世界大战之前，苏拉热沉浸在巴黎的博物馆里，深度研习大师们的作品。战争结束后，苏拉热在巴黎建立了工作室，开始了自己的职业艺术生涯。1946年，《纸上的核桃仁》是这一时期的代表作品。1947年举办了第一次个人作品展。当时由于红色极简风格的巴内特·纽曼如日中天，美国人认为年轻的黑色极简的苏拉热一定是潜力股，因此苏拉热在美国受到追捧，并产生了较大的影响力，随后在巴黎才开始受到业界重视。苏拉热是二战后巴黎的"艺术无形式"运动中的领军人物，参与抒情抽象和斑点主义运动的创建。苏拉热的作品通常是深色调，尤其擅长使用黑色作画，也被称为"黑色画家"。其创作理念是让黑色从黑暗中出来，变成明亮的颜色。尤其是光线反射到黑色上时，黑色就会发生变化，因此光也成为一种绘画材料。20世纪50年代以后，苏拉热基本以时间为标题，为观者提供更多的想象空间（图21）。

乔治·马蒂厄（Georges Mathieu，1921—2012），法国艺术家，生于布洛涅-比扬古（巴黎西部郊区小镇）。马蒂厄小时候跟随母亲学习绘画，1933年在里尔大学学习英语和法律，后来在学校和军队从事英语教师和翻译工作。在美国航空公司的工作经历和担任巴黎《时事周刊》的主编，使得马蒂厄有机会结识当时的社会名流和重要的艺术品收藏者。

马蒂厄没有受过正规的艺术教育。1942年因爱好明信片上的具象英国风景，开始创作系列风景作品，如《牛津街之夜》。1944年受到爱德华·克兰克肖和约瑟夫·康拉德这两位英国文学家的美学思想的影响，进而意识到风格的重要性。马蒂厄开始了自己的美学沉思，即绘画不需要为了表现而存在。他创作的第一幅抽象作品《开端》（Inception），是一种黑色调的随机无固定形状的抽象风格。

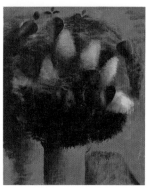

图20

图20.1

图20.2

图2

图

图22.1

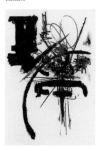

第二年，马蒂厄开始使用滴洒方式创作作品，如作品《逐渐消逝》（1945）。1946年，他的第一批抽象作品在巴黎沙龙展览上展出。

1947年，马蒂厄与沃尔茨、汉斯·哈同、让-米歇尔·阿特兰等艺术家组织起来在卢森堡美术馆进行展览，展览名为"走向抒情抽象"。随着参展人数的增加，马蒂厄与米歇尔·塔皮、皮卡比亚和弗兰克·斯坦利（François Stahly）一起，再次组织艺术家于艾伦迪画廊展览作品。马蒂厄倡导一种摆脱具象绘画束缚的艺术，并定义了"抒情抽象"的概念（图22、图22.1）。

让·何内·巴扎因（Jean Rene Bazaine，1904—2001），法国艺术家。1921—1925年间，在巴黎朱利安学院学习雕塑，在巴黎索邦大学学习哲学和文学，获得艺术史和哲学证书。那一时期，亨利·柏格森的《创造进化论》[16]是巴扎因艺术创作的主要灵感来源。

1942年，巴扎因开始创作抽象绘画作品，例如1947年的《男演员》。1948年，巴扎因撰写了"创作笔记"，综合其艺术史和哲学研究，阐释自己的创作观念，试图超越抽象和具象的边界，形成一种更自由的艺术风格，在当时产生了较大的影响力。

巴扎因虽然是学雕塑出身，与同时期的雕塑家亚历山大·考尔德（Alexander Calder）、亨利·劳伦斯（Henri Laurens）和阿尔贝托·贾科梅蒂（Alberto Giacometti）都是关系密切的朋友，但是他一直坚持抽象绘画的创作。1949—1950年，在梅特画廊举办了第一次个人画展，从那以后，梅特成为其艺术品经销商，帮助巴扎因成为"艺术无形式"运动中的重要艺术家。1952年，卡耐基基金会邀请巴扎因与美国画家威廉·巴兹奥蒂（William Baziotes）一起担任匹兹堡国际当代绘画展览的欧洲评审团成员，"创作笔记"成为他艺术批评的理论基础，而这次评审则是他理论的实际应用（图23）。

皮埃尔·陶−考特（Pierre Tal-Coat，1905—1985），原名皮埃尔·路易斯·雅各布（Pierre Louis Jacob），法国艺术家，生于菲尼斯太尔（法国行政省）的克洛哈斯−卡诺埃特的一个村庄。1918

图20
让·福特儿，
百合花，1927年

图20.1
让·福特儿，
人质，1943年

图20.2
让·福特儿，
藏到丛林中去，1964年

图21
皮埃尔·苏拉热，
纸上的核桃仁，1946年

图22
乔治·马蒂厄，
逐渐消逝，1945年

图22.1
乔治·马蒂厄，
构成，1949年

年陶-考特成为一名铁匠学徒，开始设计和雕刻。1924年他在坎佩尔（Quimper）的陶瓷厂找到一份装饰师工作，创作了布列塔尼（Brittany）乡村人物和风景。1924年，陶-考特来到巴黎，为艺术家制作模具，接触到当时的巴黎艺术圈。1925—1926年，他在巴黎的铁骑军服役，其间接触到两位画廊主并在该画廊使用"Tal-Coat"（布列塔尼的木头面孔）一名字展出作品。他一生都用这个名字来避免与诗人马克斯·雅各布（Max Jacob）同名。

1927—1929年，陶-考特回到布列塔尼，1930年又回到巴黎，与弗朗西斯·皮卡比亚、欧内斯特·海明威、贾科梅蒂等艺术家交往。1932年他加入"新势力"艺术团体，1936年创作了"大屠杀"系列作品抗议西班牙内战。

二战爆发，陶-考特应征入伍，1940年退伍。1941年他参加了让·何内·巴扎因组织的"20位法国传统青年画家"展览，该展于1943年在法国美术馆展出。1946年他遇到了哲学家亨利·马尔迪尼（Henri Maldiney）和诗人安德烈·杜·布切特（André du Bouchet），他们成为密友，至此陶-考特开始创作完全抽象的作品例如1954年的《构成》。陶-考特在巴黎受到了欢迎，当地画廊定期展出其作品。1976年，陶-考特在巴黎大皇宫举行了大型回顾展（图24）。

卡米尔·布莱恩（Camille Bryen，1907—1977），法国艺术家20世纪20年代开始参加展览，与让·阿普、马塞尔·杜尚和弗朗西斯·皮卡比亚共同签署了"维度主义"宣言，组建了一个主张抽象艺术风格的团体。布莱恩与超现实主义关系密切，拉乌尔·乌巴克（Raoul Ubac）是他的好友。在布莱恩40年代的作品中可以感受到超现实主义的氛围，例如1949年的《无题》。1948年布莱恩与汉斯·哈同、沃尔茨、杰拉德·施奈德和乔治·马蒂厄一起参加了首届"抒情抽象"展览。1950年出版文集《异端》（Héréphile），之后不再写作，而是创作更多的绘画和版画作品（图25）。

让·勒莫尔（Jean Le Moal，1909—2007），法国艺术家，192一1929年，先后在里昂美术学院、巴黎国家装饰艺术学院学习绘画

图23

图24

图25

图26

1939年在纽约举行的国际展览会上，法国馆1400平方米的天花板由勒莫尔绘制。1953年勒莫尔获得"评论家奖"，成为二战后欧洲绘画的代表人物之一。其作品在世界各大博物馆展出，例如，1954年的《树》就是其代表作品之一（图26）。

古斯塔夫·辛格尔（Gustave Singier，1909—1984），生于比利时沃内顿，1919年来到巴黎，1923—1926年在布勒学校学习绘画。1927年作为室内建筑和家具设计师，辛格尔边做设计工作边自己画画。1936年辛格尔遇到了法国印象派画家查尔斯·沃尔什（Charles Walch）。沃尔什鼓励他画画，还把他推荐到当时巴黎的艺术圈。从这一年开始，辛格尔参加巴黎各种沙龙展。其间辛格尔结识了阿尔弗雷德·马内西尔和勒莫尔。他们的艺术探索目标一致，关键在于谁能找到不同于以往的抽象色彩变化，或者一种更彻底自由的语言。这种艺术趋向于一种新的印象派风格，类似立体主义者的多种风格变化，通过升华诗意的感觉，形成自己的艺术面貌，例如1944年的《吉他》。

1945年，一批抽象艺术家开始追溯康定斯基、克利的艺术风格。辛格尔也从中发现了一条新的道路，从图片化的形式中解放出来，进而发现了自己的个人气质，艺术语言变得更加流畅。其作品种类多样：壁画、挂毯、彩色玻璃、马赛克、服装和剧院布景设计、雕刻、平版画、插图。1947年辛格尔加入法国国籍，1951—1954年在巴黎兰森学院任教，1967—1978年在巴黎美术学院任教（图27、图27.1）。

阿尔弗雷德·马内西尔（Alfred Manessier，1911—1993），法国艺术家，生于法国北部皮卡第省的渔民和泥瓦匠之家。1929年开始学习建筑学，1935年在兰森学院跟随罗吉·比西耶尔学习绘画，这一时期的作品有1935年的《海神》。1943年，马内西尔开始了专职绘画。在对奥恩的特拉普派修道院进行了3天考察之后，古老质朴深沉的宗教氛围深刻影响了马内西尔，使他感受到某种宗教与自然世界之间的联系。随后马内西尔创作出一系列具有个人风格的绘画作品，碎片化的不规则形状满布画面，浓郁的色彩通常由厚重的黑色网格支撑（图28、图28.1）。

让－米歇尔·阿特兰（Jean-Michel Atlan，1913—1960），阿尔
利亚－犹太血统的法国画家，生于阿尔及利亚的君士坦丁。1930
阿特兰移居巴黎，在索邦大学学习哲学，毕业后成为一名教师。
为犹太人身份，二战期间失去了教学执照，转而开始画画。1942
他因参与法国抵抗运动而被捕，但他通过假装精神错乱逃避了
汇集中营，被关押在圣安妮精神病院。这一时期，阿特兰创作了
集《血色深沉》（1944），获释后出版。战后，阿特兰对原始艺术
式和表达产生了兴趣，与眼镜蛇小组有联系。创作了一系列带有
现特点的抽象作品，这些作品的特点是用厚重的黑色笔画勾勒出
种原始或具有神话特点的造型物，根据不同空间，填充有机彩色
状，例如1943年的《无题》、1956年的《卡吕普索系列之二》。在
命的最后10年里，阿特兰赢得了国际评论界的赞誉，尤其是在巴
"艺术无形式"运动氛围之中，产生了较大影响。其作品被纽约
代艺术博物馆、华盛顿赫什霍恩博物馆和雕塑花园、巴黎蓬皮杜
心等机构收藏（图29、图29.1）。

让·梅萨基尔（Jean Messagier，1920—1999），法国艺术家，
945—1949年间受到毕加索、保罗·克利、安德烈·马松的艺术影
。1947年，梅萨基尔在巴黎的彩虹画廊举办第一次个展。1952年，
参加了巴比伦画廊举办的"巴黎新画派"展览。1953年，梅萨基
受到让·福特儿和皮埃尔·陶－考特两位艺术家的影响，突破已
的表现主义和后立体主义风格，开始形成自己的抽象艺术面貌。
布式的大笔触涂抹，呈现一种漫射的光感，例如1967年的《世界
春》。梅萨基尔更多被联系到抒情抽象。从1962年开始，梅萨基尔
为法国绘画新趋势的代表参加了一系列重大国际展览（图30）。

让·杜布菲（Jean Dubuffet，1901—1985），法国艺术家，生
勒阿弗尔。1918年移居巴黎，在朱利安学院学习绘画，与艺术家
安·格里斯、安德烈·马松和费尔南多·莱热成为好友。6个月
后，因厌恶学院派训练而离开学校开始自学。此后，杜布菲研究音
、诗歌，还游历了意大利和巴西。1934年，杜布菲重新开始绘画，
作了大量肖像画。1942年以日常生活为题材，比如乘坐巴黎地铁

图27

图28

图29

图29.1

图31.2

图31.1

图31

图3C

在乡间散步的人。杜布菲用色强烈、故意使用不协调的色块作画，喜欢在非常狭窄的空间中描绘一个或多个个体，以此对观者产生心理影响，例如1943年的《地铁》。1944年，杜布菲在巴黎的画廊举办了第一次个展。

1945年，让·福特儿的画展对杜布菲产生了重要影响，他开始模仿福特儿。杜布菲使用浓稠的油画颜料，混合泥土、沙子、煤渣、鹅卵石、玻璃片、绳子、稻草、石膏、砾石、水泥和焦油等材料，制造一种糊状物质，可以在这种物质之上产生划痕和割伤等物理痕迹。材料的粗劣、造型的丑陋，激起了评论家们的强烈反对，他们指责杜布菲是"无政府主义"和"刮垃圾桶"。

1947年，杜布菲在美国举办个展，作品受到格林伯格的肯定评价。在美国，杜布菲收到了一些积极的反馈，如克莱门特·格林伯格这样评论道："从远处看，杜布菲似乎是自米罗以来巴黎画派最具创性的画家……杜布菲可能是过去10年里出现在巴黎舞台上的一真正重要的新画家。"[17] 美国的评论界也大多是正面评价。随后，杜布菲几乎每年都会在纽约的画廊做展览。

受汉斯·普林佐恩（Hans Prinzorn）的《精神疾病的艺术》[18]一书的影响，杜布菲创造了"原生艺术"这一术语，意思是"原始的艺术"，通常被称为"局外人的艺术"。这个词指的是那些在美学规范之外工作的非专业人士创作的艺术，比如精神病患者、囚犯和儿童的艺术。杜布菲觉得，普通人的简单生活中包含的艺术和诗歌比学院艺术或伟大的绘画还要多。1948年成立了原生艺术协会，致力于发现、记录和展览这类艺术作品。这些藏品现在存放在瑞士洛桑的原生艺术收藏中心。该中心经常被称为"没有墙的博物馆"，因为它超越了国家和种族的界限，有效地打破了民族和文化之间的障碍。

杜布菲的《卢胡鲁普》系列作品始于1962年，随后几十年一直延续着此种风格。灵感来自他在电话上无意画的一幅涂鸦，线条流畅而随意的穿插使画面产生了运动感，使用有限的色彩，有助于整体化视觉效果。杜布菲认为这种风格是由于意识在头脑中流淌的过程的呈现（图31、图31.1、图31.2）。

图27
古斯塔夫·辛格尔，
吉他，1944年

图28
阿尔弗雷德·马内西尔，
海神，1935年

图29
让·米歇尔·阿特兰，
无题，1943年

图29.1
让·米歇尔·阿特兰，
卡吕普索系列之二，1956年

图30
让·梅萨基尔，
构成，1950年

图30.1
让·梅萨基尔，
世界之春，1967年

图31
让·杜布菲，
地铁，1943年

图31.1
让·杜布菲，
地下的灵魂，1959年

图31.2
让·杜布菲，
卢胡鲁普，1966年

[1] *Abstract Expressionism*, Barbara Hess, Taschen, 2016.

[2]《现代艺术150年：一个未完成的故事》，第334~335页。

[3] 同上，第338页。

[4] *Mark Tobey: Threading Light*, Debra Bricker Balken, Rizzoli Electa, 2017, p 14-17.

[5] *Abstract Expressionism*, Barbara Hess, p 42.

[6] *"Abstract Impressionism"*, The Oxford Dictionary of Art (3 ed.), Edited by Ian Chilvers, Oxford University Press, 2004.

[7] *Morris Louis: The Museum of Modern Art, New York*, John Elderfield, Morris Louis, Little Brown & Co., 1986.

[8] *Richard Pousette-Dart—The New York School and Beyond*, Richard Pousette-Dart, Robert Saltonstall Mattison, Sam Hunter (Editor), Joanne Kuebler (Editor), Skira, 2006

[9] 同上。

[10] *Louise Nevelson*, Arnold B. Glimcher, Praeger Publishers, 1972, p 12.

[11]《重构抽象表现主义》，迈克尔·莱杰(美)，毛秋月/译，江苏凤凰美术出版社，2014年版，第2~3页。

[12] *L'ENVOLEE LYRIQUE: PARIS, 1945-1956 (The Lyrical Flight, Paris 1945–1956)* , Partrick-Gilles Persin, Michel Ragon, Skira Editore, 2006, p 6.

[13] *The Oxford Dictionary of Art and Artists*, Ian Chilvers, Oxford University Press, 2017, p 683.

[14] *Klee and CoBrA: Child's Play,* Michael Baumgartner, Jonathan Fineberg, Rudi Fuchs , Hatje Cantz, 2011, p 59-60.

[15] *Nicolas de Staël, paintings 1950–1955*, Exhibition Catalogue, Mitchell-Innes & Nash, NYC., 1997, p 99.

[16] 柏格森反对科学上的机械论、心理学上的决定论与理想主义，认为人的生命是意识之绵延或意识之流，是一个整体，不可分割成因果关系的小单位。他对道德与宗教的看法，亦主张超越僵化的形式与教条，走向主体的生命活力与普遍之爱。他提出了"时间—绵延"的概念，精神高于理智；理智是空间性的，精神是时间性的、绵延性的。理智为必然，精神则自由。还提出了"生命冲动"概念，生命本质上是一种不断创新、不断克服物质阻力的冲动，即生命冲动。

[17] *I think your work looks a lot like Dubuffet : Dubuffet and America, 1946–1962*, Aruna D'Souza, Oxford Art Journal, Volume 20, Issue 2, 1997, P 61–73.

[18] *Artistry of the Mentally Ill --A Contribution to the Psychology and Psychopathology of Configuration*, Hans Prinzhorn, Springer, 1972.

Mark Tobey-Canticle, 1954

Willem De Kooning-Asheville, 1948

Willem De Kooning-Woman I, 1952

Lorser Feitelson-Untitled
(Black and White Lines on Red
Background, 1965

Robert Motherwell-Open No. 122
in Scarlet and Blue, 1969

Robert Motherwell-Elegy to the
Spanish Republic No. 110, 1971

Philip Guston -Zone, 1953-1954

Philip Guston -Zone, 1953-1954

Richard Pousette-Dart--Savage
Rose , 1951

André Lanskoy-Abstract Compsition,
1955

André Lanskoy-Atrocité des rouges,
1959

Hans Hartung-Untitled, 1938

Simon Hantaï-Meun, 1967

Simon Hantaï-Study, 1969

Simon Hantaï-Laissée, 1995

Simon Hantaï-Blanc, 1974

Simon Hantaï-Tabula, 1976

Alexandre Istrati-La terre dormante, 1963

Alexandre Istrati-Composition, 1975

Alexandre Istrati-Composition, 1988

Alexandre Istrati-Tondo III, 1991

Jean-Paul Riopelle-Untitled, 1951-52

Vieira da Silva-Enigma, 1947

Vieira da Silva- Untitled, 1955

Alfred Manessier-Passion, 1982

Vieira da Silva-Ariadne, 1988

Gérard Ernest Schneider-Composition à fond vert, 1975

Luis Feito López-Sin título, 1969

Kumi Sugai-Untitled, 1965

Sam Francis-Black and Red, 1950-53

Sam Francis-Spleen, 1971

Youngerman-YellowBlack, 1960

Pierre Soulages-Peinture 11 Juillet
1987, 1987

Georges Mathieu-Composition,
1949

Jean Rene Bazaine-Rocks,
Trees and Plain, 1952

rre Tal-Coat-En grimpant, 1962

Camille Bryen-Afocalypse, 1953

Camille Bryen-Volendam

Camille Bryen-Untitled, 1973

n Le Moal-Composition
tracte, 1963

Gustave Singier-Un balcon en fret,
1971

一节　形式—反形式（20世纪60年代以后）

20世纪60年代至70年代，各种艺术思潮蓬勃兴起。与观念艺□、行为艺术、影像、装置艺术这些先锋思潮并行的是一些有着明□倾向的艺术风格流派。在抽象绘画领域作为新的艺术面貌出现的□流有：后绘画抽象、华盛顿色彩画派、硬边绘画、极简主义和以□国为代表的抒情抽象、塑形画布、欧普艺术、后极简主义。它们□同拓展着当代艺术的边界。

、后绘画抽象（Post-painterly abstraction，1964）

后绘画抽象是批评家克莱门特·格林伯格（Clement Greenberg）□造的一个术语，被用在1964年为洛杉矶艺术博物馆策划的展览标□上。该展随后在沃克艺术中心和多伦多美术馆展出。从艺术风格□看，"后绘画抽象"这一术语包含了当时较为活跃的几种流派，如□域绘画、硬边绘画、塑形画布、几何抽象、构成艺术、极简主义。

格林伯格对"绘画"这一术语概念的使用是源自瑞士艺术史学□海因里希·伍尔夫林（Heinrich Wölfflin）。伍尔夫林通过限定□绘画"的五个范畴来描述巴洛克艺术的特征，以此拉开与古典或文□复兴艺术的区别。格林伯格认为：抽象绘画是对"绘画"范畴的□展，转向更清晰的构图和更纯粹的形式。随着抽象艺术发展到抽□表现主义这里，尤其是抽象表现主义后期，在艺术行业内充斥着□平较低的抽象表现主义作品，在社会上引起了大量质疑和批评。□林伯格意识到在抽象绘画领域出现了一种新的趋势，源于20世□五十年代的抽象表现主义，随后主张"开放或清晰"，以此来抵制□象表现主义那种画面稠密、自闭和混沌、令人困惑的绘画风格。□此，格林伯格在1964年的展览上提出了"后绘画抽象"这一概念，□解释道：线性的设计，明亮的色彩，忽略细节和情节，开放式构□（引导眼睛超越画布的界限）。最重要的是无个性特征：这反映了

艺术家们想要离开抽象表现主义追求的那种宏大的叙事和灵性，倾向于情感和情绪的抒发。

格林伯格的学术敏锐度使得他可以用展览的方式在他自己所时代中呈现出这种新趋势，而不是若干年以后的总结。同时，这的展览在学术层面上支持这些不同风格的发展，使这些艺术家更信心继续深入研究和探索自己的艺术语言。

"后绘画抽象"这一术语流行于20世纪60年代中后期，但其综合性很难维系其中具有明确风格的艺术思潮，很快就被硬边画、抒情抽象、极简主义等具有明确特征的术语所取代。这股新势也逐渐分化为独具特色的艺术潮流。同时，这一时期的抽象艺呈现出并行发展以及出现分支的复杂现象。也就是说：一个艺术可能具有几种风格，或者是一种风格分化出几种不同类型的艺术貌。这说明抽象艺术到了20世纪60年代以后，风格更加多样化综合性。

"后绘画抽象"展览要求每位参展艺术家展出3幅作品，大多1961—1964年期间创作的。此处列出31位参展艺术家名单，在网上搜索这些艺术家的英文名可以直接看到他们的作品。在这里重看他们1961—1964年的作品，更能感受到抽象艺术发展至此的状态以及这些艺术家建立个人风格的时代语境。

阿瑟·福特斯库·麦凯（Arthur Fortescue McKay）、艾尔·尔德（Al Held）、阿尔伯特·斯塔德勒（Albert Stadler）、亚历大·利伯曼（Alexander Liberman）、阿尔弗雷德·詹森（Alfre Jensen）、大卫·辛普森（David Simpson）、埃尔斯沃思·凯（Ellsworth Kelly）、爱默生·沃尔夫（Emerson Woelffer）、内斯特·迪林格（Ernest Dieringer）、弗兰克·汉密尔顿（Fran Hamilton）、弗兰克·斯特拉（Frank Stella）、弗里德尔·祖巴（Friedel Dzubas）、吉恩·戴维斯（Gene Davis）、乔治·波利（George Bireline）、海伦·弗兰肯赛勒（Helen Frankenthaler霍华德·梅林（Howard Mehring）、杰克·布什（Jack Bush）、翰·费伦（JohnFerren）、朱尔斯·奥利茨基（Jules Olitski）、

斯·洛赫海德（Kenneth Lochhead）、肯尼斯·诺兰（Kenneth
oland）、路德维希·桑德（Ludwig Sander）、梅森·威尔斯
Mason Wells）、莫里斯·路易斯（Morris Louis）、尼古拉斯·科
尼克（Nicholas Krushenick）、保罗·费利（Paul Feeley）、拉
夫·杜卡斯（Ralph DuCasse）、雷·帕克（Ray Parker）、山
·弗朗西斯（Sam Francis）、山姆·吉列姆（Sam Gilliam）、托
斯·唐宁（Thomas Downing）、沃尔特·达比·班纳德（Walter
arby Bannard）。

、系统绘画（Systemic Painting，1966）

　　1966年，英国策展人劳伦斯·艾洛维（Lawrence Alloway）在
根海姆美术馆策划了"系统绘画"展览，提出了"系统绘画"
ystemic Painting）这一概念。随着参与艺术家及材料的多样化，
个术语也被拓展为"系统艺术"（Systemic Art），随之成为一种
格流派的代名词。

　　系统艺术通常是指艺术家使用非常简单的形状创造出一种有图
感的画面。艺术家选择形状和颜色，以某种艺术家认为最理想的
式将画面呈现出来。其中一个显著特点是画面上的形状有明显的
列感，通过重复的几何形状以及形状之间的空间，并以某种设计
布置来表现，最后创造出复杂的图案或系统。

　　首先，系统绘画的一个重要特征体现为画面呈现的单形象
One Image）。艾洛维认为单形象是非常重要的观念——形式变得
意义，不是因为巧妙的心思或惊喜，而是因为重复和延伸。同
，艾洛维指出，单形象艺术的多样性取决于艺术家的兴趣点。例
，对万字符排列形式感兴趣，像威尔·英斯利（Will Insley）和
里·左克斯（Larry Zox）的画面图像。对形式的重复和延伸所构
的单形象系统，具有一种明显的可识别性，而不同的艺术家则根
自身特点形成了不同的艺术面貌。

　　几何抽象是系统绘画的一个重要源头，从马列维奇的黑色方

块，到20世纪40年代开始，阿尔伯斯坚持创作了10多年的《向方形致敬》系列作品，以及极简、后极简艺术将方形向三维空间的延伸。对于一个形象进行精心制作，并形成传承关系，是系统艺术的建构基础。现代心理学关于人在心理层面对简单图形的感知力，已经形成了大量研究成果。同样，抽象艺术理论研究中也有众多关于简单图形与形式之间关系的论证。在一个平面上，即便只画一条直线，其划分出的不同形状而产生的比较关系，或因节奏和速度而形成的某种冲击力，以及产生的空间位置感，都可以让观者感知到其中的艺术个性，例如巴内特·纽曼的作品。简化不等于简单或无聊，它要求一种更敏锐的视觉感知力。

在系统艺术中，不同的艺术家提供了不同的系统性解决方案。

首先是遵从单形象并注重几何抽象传承关系的艺术家，例如罗伯特·莱曼（Robert Ryman）、阿尔·赫尔德(Al Held)、弗兰克·斯特拉(Frank Stella)。像埃尔斯沃思·凯利（Ellsworth Kelly）和乔·贝尔（Jo Baer）这两位艺术家则是在几何抽象的基础上着重于色彩与图形的一致。迪恩·弗莱明（Dean Fleming）确立了一种神秘主义倾向，这与早期几何抽象的神智学来源有关。肯尼斯·诺兰（Kenneth Noland）的 *Par Transit*、托马斯·唐宁（Thomas Downing）的 *Rivet Lilt* 和埃德温·鲁达（Edwin Ruda）的 *Tecumseh*（特库姆塞，印第安人领袖），是在处理材料和试验颜色组合时所获得的纯粹感，进而专注于色彩的调整以及通过它们的相互作用实现的能量和表达。

其次是以网格结构为主要特征的艺术家。例如，艾格尼丝·马丁（Agnes Martin）的网格画。由于其网格构造比较细密，整体感更强，网格结构在这里不是一种构成手段，而是一种具有团块感的场域。拉里·普斯（Larry Poons）的网格构图则具有明显的构成手段，并且与色彩结合起来，进而具备更多的可能性。

最后一个有趣的系统是唐纳德·贾德（Donald Judd）、大卫·纳夫罗斯（David Navros）提供的。他们作品由一些相同一致的元素组合而成。这些组成作品的零件是由艺术家委托工厂加工而

成。同时，艺术家还绘制安装图纸。贾德要求工人严格按照图纸要求精确组装每一个零件。纳夫罗斯则希望通过安装工人的自我理解来组装这些艺术品零件。

如同后绘画抽象一样，针对当代史，不同的学者给出了不同的学术分类标准。当抽象表现主义独霸画坛的艺术创作潮流，年轻一代艺术家分别从不同角度对之展开批判时，艾洛维敏锐地察觉到这种多结构而又鲜明的艺术潮流转向，例如染色技术替代滴洒技术、对称图式否定无定形形式、清新色调替代浑浊色调、硬边消除手势笔触。然而这种复杂现象却暗藏着一种秩序，艾洛维的系统绘画将这种隐线明确为一个概念，清晰化各种艺术面貌的创作思路。系统的建立，为后来的艺术家提供了一个明确的场域，可以专注于各种单形象、网格和制图组装的艺术创作，而不再受到干扰。

三、华盛顿色彩画派（Washington Color School）

20世纪50年代末到60年代末，以华盛顿地区为中心的一场抽象艺术运动，被称为"华盛顿色彩画派"。1965年，华盛顿现代艺术画廊（现已关闭）举办了"华盛顿色彩画家"展览，并在美国巡展。这使得华盛顿在美国的现代艺术运动中成为重镇，该学派也成为这座城市的标志性艺术运动。展览的组织者是杰拉尔德·诺尔兰德（Gerald Nordland），艺术家包括莫里斯·路易斯、肯尼斯·诺兰、吉恩·戴维斯、霍华德·梅林、托马斯·唐宁、保罗·里德。华盛顿色彩画派是从色域绘画发展而来。就艺术风格的相似之处而言，该画派艺术家大多在画布上使用条纹、晕染和单一颜色的几何形状。

在"华盛顿色彩画家"展览之后，吉恩·戴维斯、霍华德·梅林、托马斯·唐宁和保罗·里德在杰弗逊广场画廊多次展出作品。该画廊在20世纪60年代到70年代期间，是华盛顿特区占据主导地位的艺术机构。华盛顿色彩画派的第二代艺术家也在杰弗逊广场画廊展出作品。后来该运动的部分成员分散到其他地方，一定程度上

扩大了该学派的影响力。

华盛顿色彩画派的艺术家还包括：希尔达·索普（Hilda Thorpe）、安妮·特鲁伊特（Anne Truitt，将在极简艺术中介绍）、玛丽·平肖·迈耶（Mary Pinchot Meyer）、阿尔玛·托马斯（Alma Thomas）、山姆·吉列姆（Sam Gilliam）、罗克尼·克雷布斯（Rockne Krebs）、比尔·克里斯滕贝里（Bill Christenberry）、鲍勃·斯塔克豪斯（Bob Stackhouse）、汤姆·格林（Tom Green）。

2007年，华盛顿特区的艺术机构举办了一场全市范围的色域绘画展览活动，其中就包括华盛顿色彩画派成员的作品展览。2011年，一群华盛顿的艺术品收藏家开始了"华盛顿色彩画派项目"，收集整理并发布有关华盛顿色彩画家和抽象艺术史信息。

这里我们重点介绍下列艺术家：

莫里斯·路易斯（Morris Louis，1912—1962），美国艺术家，出生在马里兰州的巴尔的摩，华盛顿色彩画派的创建人之一。1929—1933年，莫里斯获得奖学金，在马里兰艺术与应用学院（现为马里兰艺术学院）学习艺术课程。1936—1940年，他工作于纽约联邦艺术项目工程进步管理局的架上绘画部门，其间结识了阿尔希尔·戈尔基、大卫·阿尔法罗·西奎罗斯（David Alfaro Siqueiros）和杰克·特沃夫（Jack Tworkov）等艺术家。1940年，他回到家乡巴尔的摩以教学为生。1948年，率先使用麦格纳颜料（丙烯颜料）。1952年，移居华盛顿特区，与肯尼斯·诺兰等一群艺术家创建了华盛顿色彩画派。1953年，莫里斯和诺兰参观了海伦·弗兰肯塞勒在纽约的工作室，在那里他们看到了染色画，对《山与海》这件作品留下了深刻印象。回到华盛顿，莫里斯和诺兰一起尝试各种绘画技巧，莫里斯将颜料稀释，倾倒在未上底漆、未拉伸的画布上，整体画面稍作倾斜，使得颜料在画布表面自动流淌，有时产生半透明的面纱效果，例如1954年的作品《打破色调》。

弗兰肯塞勒和杰克逊·波洛克对莫里斯都有重要影响。莫里斯延续了抽象表现主义的绘画传统，并以此为基础，继续往前走一步，消除手势笔触、构成，喜欢大面积的未经处理的画布，在二维平面

薄的和流淌的颜料，利用一种表现的和心理上的平面规则，如强的色彩、满布式图案、重复式构成。尽管有时这些扁平、薄的颜被调整为波浪和渐变的色调，但是在图像平面的平整度上更为极，进而形成艺术家独特的艺术面貌，例如1960年的作品《某处》、1961年的作品《时间递耗的三角洲》（图1、图1.1、1.2）。

肯尼斯·诺兰（Kenneth Noland，1924—2010），美国艺术家，出生在北卡罗来纳州的阿什维尔。诺兰于1942年高中毕业后加入了美国空军，退役后在黑山学院（Black Mountain College）学习艺，师从教授伊利亚·波洛托斯基（Ilya Bolotowsky），接触到新塑型主义和蒙德里安的作品。诺兰还在约瑟夫·阿尔伯斯的指导下研究包豪斯理论和色彩，并对保罗·克利产生了兴趣，尤其受克利对色彩敏感性之启发。

1948—1949年，诺兰与奥西普·扎德金（Ossip Zadkine）在巴黎合作展览。这是诺兰第一次展出作品。20世纪50年代初他在华盛顿特区的华盛顿艺术中心工作室夜校上课时结识了莫里斯·路易斯，并成为朋友。1953年，克莱门特·格林伯格介绍他们认识海伦·弗兰肯塞勒，并在她纽约画室参观其新作。诺兰和路易斯受到弗兰肯塞勒"浸泡–着色"技法的影响——将稀释的颜料渗透进入未处理的帆布，回到华盛顿特区后就开始使用这种技法创作作品。

诺兰的大部分画作可分为四类：圆形、"V"形线条、条纹和塑形画布。由于专注图像与图像边缘之间的关系，诺兰对同心圆或中心（通常被称为目标）进行了深入研究。例如《从1958年开始》这件作品，使用了不合常规的颜色组合，导致这一年诺兰和莫里斯·路易斯在艺术道路上的分离。

诺兰使用塑形画布，最初是一系列对称和不对称的钻石或"V"形。这些作品的边缘作为结构的一部分与画面中心一样重要。到了20世纪七八十年代，塑形画布趋向更不规则和不对称。由此，画面越来越复杂、结构精密、色调感更强，以及趋向完美的平整度。

由于使用了"浸泡–着色"技法，诺兰也试图通过笔触来消除艺术家。这种观念认为在画面上消除笔触可以消除艺术家存在的痕

迹，进而使得作品与艺术直接产生联系，不再和艺术家关联在一起。诺兰将未染色的、裸露的画布与强烈对比关系的色彩并置，形成视觉冲击效果。同时简化抽象概念，打造绘画语言的符号化，将色彩置于作品的核心（图2）。

吉恩·戴维斯（Gene Davis, 1920—1985），出生在华盛顿特区，曾经从事体育记者职业，1949年开始绘画。他的标志性风格是一种亮色条纹画，1958年开始创作彩色竖条纹丙烯画，大多画在帆布上，通常重复特定的颜色，以创造一种节奏感和变化的重复。1964年创作的《黑灰节拍》，是这一系列的代表作。从标题中就可以感受到与音乐节奏感关联。黑灰条纹组合交替出现在整个画面上，有些地方黑与灰被其他颜色替代，同样可以识别出这种组合与交替出现的节奏感，甚至被强烈对比的色彩扰乱时，也能识别出这种明暗组合的重复结构。

1972年，戴维斯在费城艺术博物馆前街道上绘制彩色条纹，名为《富兰克林的人行道》，成为那个时代世界上最大的艺术品人行道。同年绘制的《尼亚加拉》，成为当时世界上最大的绘画作品（4058平方米），位于纽约刘易斯顿的一个停车场。他的"微型画"小到26厘米×26厘米，从另一个极端实验条纹画的可能性。戴维斯在公共艺术创作中拓展了材料范围。例如为弗吉尼亚州威廉斯堡的威廉和玛丽学院的马斯卡莱艺术博物馆创作的《阳光之墙》，是一组荧光灯照亮的染色水管（图3）。

托马斯·唐宁（Thomas Downing, 1928—1985），出生在弗吉尼亚州的萨福克。1948年，他毕业于弗吉尼亚州阿什兰市的伦道夫-梅肯学院，获得文学学士学位。然后他在纽约布鲁克林的普拉特艺术学院学习到1950年。同年，获得弗吉尼亚美术博物馆的资助去欧洲旅行，并在巴黎朱利安学院短暂学习。1951年，他回到美国，在美国陆军服役后，定居在华盛顿特区，并于1953年开始教书。1954年夏天，他进入天主教大学的暑期学院，师从肯尼斯·诺兰，并成为朋友，诺兰对唐宁的艺术产生了重大影响。20世纪50年代末，唐宁与霍华德·梅林共用一间工作室。唐宁和诺兰、梅林一起参加

图1
莫里斯·路易斯，
打破色调，1954年

图1.1
某处，1960年

图1.2
时间递耗的三角洲，1961年

图2
肯尼斯·诺兰德，
从1958年开始，1958年

图3
吉恩·戴维斯，
黑灰节拍，1964年

图1

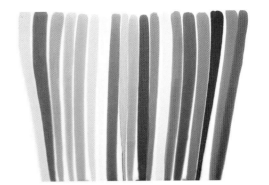

图1.1

图1.2

图2

图3

了1964年格林伯格策划的"后绘画抽象"展览。

1965—1968年，唐宁在华盛顿特区的科克伦艺术设计学院任教。他的学生包括后来成为华盛顿色彩画派艺术家的山姆·吉列姆（Sam Gilliam）。唐宁的斑点画是他最著名的作品。从20世纪50年代开始了唐宁的斑点是一种满布式、绘画笔触感的斑点，60年代中期则转变为精确的图案排列。

唐宁在他的"网格""点"系列作品中，通过建立缜密的、基于数学的几何系统，在画面上呈现出运动感和无限的空间感。为了避免因为精确排列导致的那种冰冷的程式化，唐宁在作品中更注重结构和颜色的效果。例如其作品中的手工痕迹，由画面中一些不规则的行为导致，用湿润的颜料在圆形周围涂抹，网格周围的喷雾效果，进而产生一些微妙的光晕。因此，观者在面对唐宁的作品时，可以感受到一种有直觉力的、强烈的、富有表现力的效果（图4）。

霍华德·梅林（Howard Mehring，1931—1978），出生于华盛顿特区，在天主教大学学习艺术。当时，肯尼斯·诺兰是讲师，托马斯·唐宁也在跟随诺兰学习绘画。1956—1958年间，他与托马斯·唐宁共用一间工作室。他们三人很快成为朋友，一起参与创建了华盛顿色彩画派。同时，也因为关系密切，他们创作的一些作品风格比较接近。20世纪60年代中期左右，随着艺术创作的持续深入，梅林的作品趋向硬边风格，把画满图案的画布剪开，再拼贴到一起，按照一定的构图规则，如"T""Z""E"等形状。梅林也深受克莱门特·格林伯格的影响，1964年参加了"后绘画抽象"展览（图5）。

保罗·里德（Paul Reed，1919—2015），出生于华盛顿特区，1937年在《华盛顿时报》《先驱报》图形部门工作，同时白天在科克伦艺术学院学习艺术课程。之后去亚特兰大和纽约从事平面设计工作。1952年，里德回到华盛顿并永久定居。整个20世纪50年代，里德是自由职业者，以平面设计的收入来维持自己从事绘画创作、参观博物馆和画廊的活动。

里德的每一种系列作品发展到后期，通常尺幅较大，或者画面

现更为复杂的结构。这表明其创作思路从一个想法的产生到完善，经过深思熟虑，最终有条理地呈现在画面上。20世纪50年代开始，新型水溶性丙烯颜料在抽象绘画领域成为一种被普遍使用的材料。里德通过叠加不同颜色的图层来混合颜色，叠加过程还产生一种透明感。这也成为里德个人的艺术特点。例如1965年的《新动式》系列，有反复叠加后形成的混色及各种比例关系的矩形；"之"字形条纹组合，则是单独线条都保持纯色，在线条转折重叠处形成复合色。在1966年的系列作品《连贯》中，里德进一步探索网格效果。1966年的这件《连贯》，高2.6米，灵感来自波洛克的《蓝色柱子》中强烈的线条和重复节奏。不同之处在于：里德的是垂直和硬边风格，去掉了手势姿态（图6）。

希尔达·索普（Hilda Thorpe，1919—2000），美国艺术家，出生于马里兰州巴尔的摩市，1940年结婚并搬到弗吉尼亚州亚历山大市，兼职工作同时抚养三个孩子。1955年，索普36岁时才正式进入美国大学的艺术课程，开始学习绘画、素描和雕塑。索普在学业上成绩优秀。1956年和1958年，以学生身份参加科克伦画廊的年度区域展，1959年在沃特金斯画廊展出油画和雕塑作品。与索普一起参加展览的还有大学绘画专业的学生阿尔玛·托马斯（Alma Thomas，1891—1978），后来也成为华盛顿色彩画派的艺术家。整个20世纪60年代，索普的状态是参加展览、教学和旅行。

随着华盛顿色彩画派在全国知名度的提升，索普也受到了更多的关注。索普积极尝试多种材料，同时也保持布面绘画语言的一致性。其作品有大尺幅的手势抽象绘画（20世纪60年代使用油画材料，70年代以后基本使用丙烯颜料）、醒目的几何形态的帆布作品、在河岸边收集的物品组合，以及青铜、铝、锡等金属材料铸造的雕塑。作为教师，希尔达·索普有一批学生在华盛顿特区成为艺术家。

索普1967年再婚，继续探索各种材料和四处旅行。她绘制了大量的素描和水彩作品，记录下不同地方的风土人情。1976年，索普接触到造纸，并拓展了创作思路。她以纸为媒介，探索光、色彩和空间，以及雕塑的新形式。索普的整个职业生涯，用雕塑和绘画展

图4

图

图

图7

示情感世界，对线条和形式是一种即兴式的敏锐把握，熟练掌控多种材料，对艺术的探索过程充满了一种童趣玩耍的状态（图7）。

第二节　几何抽象的延续

一、硬边绘画（Hard-edge painting）

硬边绘画是指在色彩区域之间出现明确边缘的绘画，每一个色块通常没有渐变。其风格与几何抽象、色域绘画相关，可以追溯到抽象艺术早期，马列维奇、杜斯堡以及蒙德里安的抽象风格。"硬边绘画"这个词是由美国策展人和《洛杉矶时报》艺术评论家朱尔斯·兰斯纳（Jules Langsner）和克莱蒙特学院教授彼得·塞尔兹（Peter Selz）在1959年共同开始使用，描述加州一些艺术家的作品中呈现出的共同特征：几何抽象，色彩明亮，明确抵制抽象表现主义绘画的手势形态，使用非个人化的绘画意图描绘出清晰的色块。

这种方法在20世纪50年代的抽象绘画领域开始被广泛使用。50年代末，朱尔斯·兰斯纳和彼得·塞尔兹在约翰·麦克劳林、洛瑟·费特森、卡尔·本杰明、弗雷德里克·哈默斯利和费特森的妻子海伦·伦德伯格近期作品中发现一个普遍的联系。七人小组聚集在费特森家中，讨论这种抽象绘画风格的集体展览。1959年，由兰斯纳策划的"四名抽象的经典主义者"展览在洛杉矶美术馆开幕，海伦·伦德伯格不在展览之列。

该展览随后巡展至伦敦当代艺术学院和北爱尔兰贝尔法斯特女王大学。策展人劳伦斯·艾洛维将展览题目拓展为"四名抽象的经典主义者——加州硬边"。艾洛维用"加州硬边"来描述当代美国几何抽象绘画的特点："精简的形式""饱满的色彩""光洁的画面"，以及在画面上对形式无关联的安排。这种既有概括性又相对准确的描述使得"硬边"这一术语得到了更广泛的使用。

1964年，第二场大型硬边绘画展由朱尔斯·兰斯纳策划并在加

图4
托马斯·唐宁，
夏天，1960年

图5
霍华德·梅林，
无题，1960年

图6
保罗·里德，
新动式-18层，1965年

图7
希尔达·索普，
无题，1963年

州圣地亚哥巴尔博亚城市公园的展览馆画廊展出。参与这次展览的画廊还有新港展览馆、安克洛姆画廊、埃丝特·罗伯斯画廊、菲力克斯·兰多画廊、费鲁斯画廊，以及洛杉矶的赫里蒂奇画廊。这次展览被简洁地称为"加州硬边绘画"。

参展艺术家包括：洛瑟·费特森、卡尔·本杰明、弗雷德里克·哈默斯利、约翰·麦克劳林、琼·哈伍德、海伦·伦德伯格、弗洛伦斯·阿诺德（Florence Arnold）、约翰·巴伯（John Barbour）、拉里·贝尔（Larry Bell）、约翰·科普兰斯（John Coplans）、多萝西·沃尔德曼（Dorothy Waldman）。

2000年，托比·C.莫斯（Tobey C. Moss）在洛杉矶她的画廊策划了"抽象的经典主义者四加一"。这次展览再次展出了约翰·麦克劳林、洛瑟·费特森、弗雷德里克·哈默斯利和卡尔·本杰明，增加的一位是女性艺术家海伦·伦德伯格。

2003年，路易斯·斯特恩美术学院为洛瑟·费特森举办了"洛瑟·费特森与硬边绘画的发明：1945—1965"回顾展。同年，南加州美术馆策划了"琼·哈伍德：重新审视硬边绘画，1959—1969"展览。2007—2008年在洛杉矶奥蒂斯艺术学院的本·马尔茨画廊，艺术评论家戴夫·希基（Dave Hickey）将六位艺术家组织起来再一次展出作品。参展艺术家有卡尔·本杰明、洛瑟·费特森、弗雷德里克·哈默斯利、琼·哈伍德、海伦·伦德伯格和约翰·麦克劳林。戴夫·希基将"硬边画家"命名为"洛杉矶画派"，认为这些艺术家对美国抽象画的发展作出了深远的贡献。希基说："纽约画派画家将抽象内在化，以弗洛伊德和荣格的方式将其心理化，从而创造出他们自己的风格。加州画家则走了相反的道路，从根本上将超现实主义经验外向化。他们认为超现实主义、视觉焦虑和壮观效果根植于物质世界和社会价值取向，而不是独立的自我。这让西海岸艺术摆脱了当时占主导地位的美国艺术观念中严苛和独裁的部分。"

从更广泛的意义上说，这种强调视觉冲击力的艺术赋予艺术家们在一个狂躁、自恋的文化时期持有一种心智上的特权。加州硬边的艺术家们批判并摆脱了当时的这种狂躁和自恋，为南加州艺术语

在20世纪中后期的发展奠定了基础。

在此我们重点介绍上文多次提及并参加重要硬边绘画展览的六位艺术家：

洛瑟·费特森（Lorser Feitelson，1898—1978），出生于乔治亚州萨凡纳，在纽约成长，南加州硬边绘画的创始人之一。他从小跟随父亲学习绘画并仔细阅读家族收藏的国际杂志，经常参观大都会艺术博物馆。费特森的写实素描基础扎实，但是在参观了1913年军械库的国际现代艺术展览后，开始重新思考绘画风格的问题。当时马蒂斯、杜尚等引发强烈争议的现代主义作品对费特森产生了深刻影响。费特森开始创作一系列形式感较强的实验性的具象素描和绘画。1916年，18岁的费特森在格林尼治村成立了个人画室，成为一名职业画家。

像当时大多数具有学术研究精神的现代主义画家一样，费特森也想在欧洲继续现代主义艺术研究和实践。1919—1927年，费特森多次往返巴黎，以及意大利科西嘉岛，对欧洲造型传统进行深入而系统的学习和创作实践。20世纪二三十年代费特森处于略带夸张变形的具象人体风格，30—40年代中期处于超现实主义风格，之后则开始了完全抽象的硬边风格（图8）。

卡尔·本杰明（Karl Benjamin，1925—2012），生于芝加哥，1943年在西北大学学习。第二次世界大战期间，本杰明辍学加入美国海军，1946年退役并搬到加州，在雷德兰兹大学学习英国文学、历史和哲学，1949年获得文学学士学位和加州教师资格证书。本杰明没有接受过正式的艺术教育，也没想过要成为一名艺术家。1949年他在加州布卢明顿一所小学教书，1952年搬到克莱蒙特，随后30年一直教书。

本杰明是偶然产生对艺术的兴趣的，在一次设计艺术课过程中使用蜡笔，对色彩并置而产生变化的现象十分着迷。为进一步研究色彩，本杰明进入克莱蒙特研究生院（现在的克莱蒙特研究生大学）学习，1960年获得硕士学位。那时他已经是一位专业画家，色彩是其创作的主题。

本杰明的第一次个展于1954年在帕萨迪纳艺术博物馆举办。艺术生涯早期是在博物馆和社区画廊展览作品，因而在南加州受了较大的关注。成为全国知名的艺术家则是因为参加了"四名抽象的经典主义者"展览。该展览被视为以洛杉矶为代表的西海岸艺术家们用清晰的抽象风格对抗纽约抽象表现主义的混沌，在纽约充情感和动作的抽象风格之外，提供一种令人振奋的崭新的抽象风格。在展览画册中，策展人兰斯纳将抽象经典主义者的绘画描述为"边画""颜色和形状是相同的实体"。形状通过颜色而存在，颜色通过形状而存在。关于本雅明的作品，兰斯纳写道："在卡尔·本明的绘画中，细长的形状相互交错，形成一种连续的构成，似乎有起点和终点。每当这些锯齿形中的一个看起来与相邻的锯齿形叠时，它就会把自己塞回其他地方。"（图9）

弗雷德里克·哈默斯利（Frederick Hammersley，1919—2009生于犹他州盐湖城，随后举家搬迁至爱达荷州的布莱克福特，最定居旧金山。1936—1938年他就读于爱达荷州立大学，1940年就于洛杉矶乔纳德艺术学院。二战期间，哈默斯利在美国陆军通信和步兵部队担任平面设计师，1942—1946年在英国、德国和法国地服役。1945年因驻军巴黎，哈默斯利很幸运地参观了毕加索、拉克和康斯坦丁·布朗库西的工作室。1946年哈默斯利回到美国继续并完成乔纳德艺术学院的学业。1947年毕业后他在若干学校事艺术教育工作。1959年哈默斯利参加"四名抽象的经典主义者展览，作品开始受到广泛关注。1971年他停止教学工作，全身心入绘画，于1973年获得古根海姆绘画奖。1975年、1977年获得国艺术基金奖。

哈默斯利在晚年的一份展览目录中写道："硬边通常很难被受，太过冰冷——甚至对训练有素的眼睛来说也是如此……我的品可以分为三种：直觉、几何、有机。我的绘画始于直觉，没有划，没有理论，只是一种创造形状的感觉。它的形状决定下一个体的去向，以此类推……"例如创作于1953—1959年的"直觉"画系列，哈默斯利先设定一个基本形状，然后不断添加形状，根

图9

图10

3

图10.1

2

图11

整体画面需求而发展，最终形成一个完全抽象的画面，但是观者可以联想到静物或风景（图10、图10.1）。

约翰·麦克劳林（John McLaughlin，1898—1976），生于马萨诸塞州的沙伦，幼年时期在父母引导下对艺术产生兴趣，尤其是对亚洲艺术。他参加了两次世界大战。一战期间在美国海军服役。1928年麦克劳林结婚，于1935年举家搬到日本并学习艺术和语言。1938年他回到波士顿，开设"东海道公司"，专门经营日本版画和其他亚洲艺术品，随后在檀香山的夏威夷大学学习日语。二战期间麦克劳林作为翻译在美国海军陆战队服役，1945年因工作出色被授予铜星勋章。

麦克劳林没有接受过正式的艺术训练，20世纪30年代开始画画。他早期画过一些静物画和风景画，很快就开始了抽象绘画创作。在当时的美国，麦克劳林是少数几位从事抽象创作的艺术家之一。日本15、16世纪的绘画作品，以及马列维奇和蒙德里安的艺术观念都直接影响到麦克劳林。从1952年开始，他在作品中不再使用曲线表现出越来越简化的形式和颜色。其作品特点是用精确的几何形式（通常是矩形）来表达简洁。受日本禅宗思想影响，例如认为在促进冥想方面，物体之间的空间（"奇妙的虚空"）可能比物体本身更重要。这把他引向了矩形。麦克劳林利用条状矩形在相邻平面上并置而产生的互动关系，引发观者思考人与自然的关系。他在阐述自己的艺术哲学时说："我的目的是达到彻底抽象。我想要传达的是：在没有任何主导原则帮助的情况下，绘画将引导或强化观者进行沉思的自然欲望。因此，我必须通过省略图像（物体），将观众从特定事物强加的要求或特殊品质中解放出来。我通过使用中性的形式来做到这一点。"（图11）

海伦·伦德伯格（Helen Lundeberg，1908—1999），生于芝加哥，1912年随家人移居加州帕萨迪纳。她从小天赋异禀，立志成为一名作家。成年后她在帕萨迪纳市的斯蒂克尼纪念馆艺术学校参加洛瑟·费特森教授的艺术课并深受启发，决心成为专业画家。193_年，伦德伯格与费特森一起创立了"主观古典主义"，即随后为人所

熟知的"后超现实主义"。与欧洲超现实主义不同，后超现实主义并不依赖随机的梦境意象。相反，是艺术家通过精心布置的画面，在一系列线索的引导下，观众逐渐获取深刻含义。这种工作方法使得伦德伯格在其作品中充分展示出其具有高度智识的敏锐度。

后超现实主义风格一直延续到20世纪50年代，受费特森几何抽象的影响，伦德伯格开始探索抽象风格。她是以现实为基础，介于抽象和具象之间，抒情的气质、反复描绘的形状以及有限的几种颜色。这使得她的作品具有某种独特的情绪氛围。

20世纪六七十年代，伦德伯格探索风景、静物、行星等题材的抽象形状，注重直觉的构成，她称之为解谜。到80年代则是一系列充满自信的风景和建筑元素的绘画。在60年的职业生涯中，伦德伯格使用个人视角，用独特的语言展示出脑海中的想象世界。参考作品《红色星球》（*Red Planet*, 1934）、《沙漠之路》（*Desert Road*, 1960）、《空间中形式》（*Forms in Space November*, 1970）（图12）。

琼·哈伍德（June Harwood, 1933—2015），生于纽约，在锡拉丘兹大学获得美术学士学位。1958年她获得洛杉矶州立应用艺术与科学学院（现为洛杉矶加州州立大学）文学硕士学位，于1964年获得艺术中学教育的终身证书。哈伍德在好莱坞高中教艺术，并成为洛杉矶艺术协会成员。

1964年参加第二场大型硬边绘画展——"加州硬边绘画"，奠定了哈伍德优秀抽象艺术家的地位。这次展览，哈伍德收获了海仑·伦德伯格的友谊、朱尔斯·兰斯纳的爱情。1965年，哈伍德和兰斯纳在罗马结婚，去巴黎度蜜月，回到加州一起居住在惠特利高地地区。然而两年后的1967年9月29日，兰斯纳突然去世，享年56岁。10月3日，兰斯纳去世后的几天，哈伍德在圣巴巴拉艺术博物馆举行个人展览。由于悲痛，哈伍德没有参加开幕式。为纪念兰斯纳，哈伍德向博物馆捐赠了4件作品，是他们都熟悉的"硬边"艺术。

20世纪70年代，哈伍德在洛杉矶艺术学院教授绘画专业，后来担任系主任，1993年退休。2003年，南加州美术馆策划了"琼·哈

伍德：重新审视硬边绘画，1959—1969》展览，重新引起公众对她作品的关注。2006年，哈伍德参加戴夫·希基策划的"洛杉矶画派"展览，这也是哈伍德参加的最后一个机构展览。2015年，哈伍德在家中去世，享年81岁。

在一次访谈中，哈伍德曾这样表述她的艺术观念："我的绘画总是呈现为一体，也就是说没有明显的笔触，创造出完美的平面。这样就不会被'意图'分心，我们的目的就是创造一种相互作用的'色彩形状'（colorforms），朱尔斯使用这个术语来表明色彩和形状是一体的，两者缺一不可。"[1]（图13）

二、极简主义（Minimalism）

1.发展脉络

极简主义始于二战后的西方艺术，到了20世纪60年代和70年代初，成为一种影响力较大的当代艺术思潮，在文学、音乐、戏剧等艺术领域都有出现。在视觉艺术中，"极简主义"这个术语20世纪初首次出现在英语中，用来形容俄罗斯画家卡西米尔·马列维奇1915年创作的《黑色方块》。因此，从广泛意义上讲，极简主义源自欧洲，包括马列维奇、蒙德里安的绘画作品，布朗库西的雕塑作品，风格派和俄国建构主义运动，以及包豪斯几何抽象艺术家的作品。例如，俄罗斯至上主义提出"将艺术缩减到其基本结构"的艺术主张、建构主义将艺术理念落实到工厂生产技术的实践，明显启发了60年代的美国极简主义雕塑家：丹·弗莱文创作了一系列名为《向弗拉基米尔·塔特林致敬》的作品，罗伯特·莫里斯在《雕塑笔记》中提到了塔特林和罗琴科，唐纳德·贾德撰写过一系列关于马列维奇及其同时代人的文章。

极简主义还受到二战后有影响力的抽象和观念艺术家的启发，巴内特·纽曼、艾德·莱因哈特（Ad Reinhardt）、约瑟夫·阿尔伯斯，以及马塞尔·杜尚等。

以艾德·莱因哈特为例，作为抽象表现主义那一代的艺术家

其近乎全黑的绘画似乎是对极简主义的预告。关于自己的创作观念，莱因哈特曾这样表述说："里面的东西越多，艺术作品越忙，它就越糟糕。多是少，少即是多。眼睛对清晰的视觉是一种威胁。裸露自己是下流的。艺术始于摆脱自然。"[2] 这是针对当时汉斯·霍夫曼关于"自然是自己抽象表现主义绘画源泉"的观点的回应和反驳。

到了20世纪50年代后期和整个60年代，纽约两代艺术家都在向几何抽象的方向发展，包括条纹、单色和硬边等风格：弗兰克·斯特拉、肯尼斯·诺兰、吉恩·戴维斯、埃尔斯沃思·凯利、艾格尼丝·马丁、罗伯特·马瑟韦尔、罗伯特·莱曼，阿尔·赫尔等人的绘画作品，以及大卫·史密斯、安东尼·卡罗、托尼·史密斯、索尔·勒维特、卡尔·安德烈等艺术家。

1964年，贾德的雕塑和弗莱文的第一批荧光灯作品在曼哈顿的格林画廊展出。与此同时，利奥·卡斯泰利画廊和佩斯画廊等曼哈顿有影响力的画廊也开始展出关注几何抽象的艺术家作品。1966年，两个影响力较大的博物馆展览："主要结构：美国和英国青年雕塑家作品展"，在纽约的犹太博物馆展出；劳伦斯·艾洛维策划的"博物馆策展人提名绘画和雕塑展"，在古根海姆美术馆展出，集中展示当时已形成一定规模的艺术面貌清晰的抽象艺术。这一系列展览之后，"极简艺术"作为一个艺术运动正式登场。这个术语在评论界被广泛使用，在20世纪60年代的当代艺术中占据了主导地位。

2.艺术主张

一般来说，极简主义具有以下特征：

· 几何与重复：采用最基本的几何形体、重复排列的形式。通常是没有隐喻意味的立方体或长方体等形式，各部分质量相等地排列。

· 无情感：观者在欣赏作品时感受不到有关艺术家的信息，因为艺术家反对将艺术品视为天才个体的独特表达，并认为这是对艺术品的干扰，希望制造出一种尽可能客观和中立的物品。因此，在绘画作品中，是完整的平面、不规则的画布、类似图案设计的条纹

或几何形体，几乎没有手绘的痕迹。在雕塑或装置作品中，艺术家通常选择工业产品或材料，并且给出加工方案，让工人按照设计图纸制作加工。与前10年比较主观的抽象表现主义相比，极简主义艺术家这样的做法，挑战了当时的制作、传播和观看艺术的结构，并认为"重视艺术品"是一种错位，导致一个只有少数特权阶层才能享受的僵化和精英主义的艺术世界。

· 空间意识：艺术家更多关注展览空间与作品的关系。一种是常规陈列作品之外的空间，如角落、墙壁斜上方对角、地板等，使观者注意到平时进入展厅时被忽略掉的空间。另一种是作品本身与四周环境产生互动关系，如折射、延伸、穿插等方式。

从美学角度来说，极简主义艺术提供了一种高度净化的美的形式。它关注真理（因为除了它本身，它不假装是其他任何东西）、秩序、简洁、和谐等品质。

3. 代表艺术家

唐纳德·贾德（Donald Judd，1928—1994），出生在密苏里州埃克塞西尔的斯普林斯，童年曾在祖父母的农场度过，后来跟随父母在新泽西定居下来。成年后，贾德在美国驻韩国军队服役。退役后他在纽约的威廉和玛丽学院、艺术学生联盟和哥伦比亚大学就读，1953年获得哲学学士学位，继续攻读艺术史硕士学位，师从鲁道夫·维特考沃（Rudolf Wittkower）和迈耶·夏皮罗（Meyer Schapiro）等著名学者。1959—1965年为《艺术新闻》等艺术杂志撰写评论文章，以维持生计。1968年，贾德在纽约苏荷区买下一栋五层铸铁结构办公楼，居住和工作了25年。

20世纪40年代后期，贾德开始架上绘画。随着极简主义排除图像和虚构，倾向于观念，以及受到乔治·厄尔·奥特曼（George Earl Ortman，1926—2015，代表作是50—60年代拼贴和切割表面的几何绘画，例如 *Untitled*，1965）作品的启发，1962年，贾德制作了第一件三维作品，从绘画转向雕塑，成为一名"物品创造者"（a creator of objects）。1964年他撰写的论文《特定物品》[3] 成为极简

主义美学的理论基石。贾德反思欧洲传统艺术价值观对绘画和雕塑的分类，在文中提倡一种基于实在物质材料的艺术，为极简主义找到了一个起点，把思想观念具体化到艺术形式之中，并提炼成理性的、结实的、富有哲学意味的几何图形。贾德还专门讨论了特定物品的优越性，简言之，即传统的油画颜料和帆布材料已经比不上商业绘画色彩的视觉冲击力，而商业绘画则比不上特定物品占据现实三维空间而给人带来更强的感知力[4]。

20世纪60年代末至70年代初，贾德的作品体积越来越大、结构越来越复杂，例如钢或铜材料的大型矩形立方体，内部涂上漆或釉质材料，直接放在地板上，以此种方式拉近物体和观者之间的物理和心理距离，重新定义彼此相互间关系：作品与展示环境共同构成一个整体，不再是一件单独存在的艺术品；观者自身作为现象的存在成为展示环境中的组成部分，同时也体验到实际展示空间中的贾德作品的意义。

例如《无题》（1968），一个棕色搪瓷着色的铝制矩形，被直接放置在画廊的地板上，以此种方式表明其朴素和物品的属性。观者只有现场经过这个物体时才能感知到其坚固物质的存在。面对这一物体，观者只能绕行，无法直接穿越。这件艺术品成为一个物体而存在，与观者共享三维空间，不再是作为一种高高在上的权威供观者仰望。20世纪70年代贾德更多使用黄铜材料。这种材料抛光后表面产生镜像效果，折射四周环境，和现场空间产生了更密切的关系，也使得作品看起来更加复杂。内部高度饱和的红色搪瓷材料，使人联想到商业产品，给观者进一步思考提供空间。《无题》（1973），由5个相同的矩形组成，矩形之间空间相等。贾德认为他的作品应该"被视为一个整体"，而不是各部分的组成。颜色、形状和表面构造出整体特征，由重复创造出韵律。这里没有传统作品中被划分的高低等级形式或所谓画面中心。在材料方面，贾德开始使用有机玻璃。透明的或色彩丰富的有机玻璃将观者注意力吸引到形体内部；而高度抛光、反光的黄铜材料则折射外部环境，包括观者自身的形象。观者被迫面对一个反映在亮闪闪的黄铜表面的被扭曲的不真实，与

作为"自在之物"（康德哲学术语）的构成这件作品的实际存在的每一部分而产生的一种真实。这就形成一种悖论，并引发出进一步思考：表面和内部，真实和虚假。虽然这些盒子被悬挂在墙上，但它们仍然作为物体存在于现实空间之中，冲击着观者自己的肉体存在。

1976年，贾德在墨西哥边境附近的普西迪购买了一块约138万平方米的沙漠土地，其中包括前陆军废弃的建筑，建立了奇纳迪基金会（Chinati Foundation）。该基金会于1986年开始运营，包括美术馆、艺术家驻地和研究中心。1994年，贾德罹患淋巴癌在纽约去世，享年66岁。

贾德的艺术目标是制造出独立存在的物体（objects），一种不暗示任何超出它们自身物质存在的东西，以此来扩展艺术创作的边界。也因此，其作品以及其他极简主义艺术家的作品，通常被称为"直译者"（literalist）。贾德给他的作品赋予了一种非人化的和工业制造的美学特征。这体现在作品材料方面，如铁、钢、塑料和有机玻璃等工业材料，以及包豪斯的技术，两者充分结合起来，使其作品与抽象表现主义产生了区别。抽象表现主义强调艺术家的绘制给予画面一种自白式的和人性化的语境。贾德使用系列作品来反映二战后的现状和消费性的文化，以及标准化、去主观化的同一性、多元化的形式或系统。多元化是巩固其物质属性的另一种方式，这个方法同样被视为是一个更加具有普遍性倾向的一个部分。这个倾向就是艺术民主化，也就是让艺术更容易为更多的人所接受，因为这些作品本身就是由被制造的部分所组成的（图14）。

丹·弗莱文（Dan Flavin，1933—1996），生于纽约，从小对艺术感兴趣，喜欢描绘战争场景，灵感来自泡泡糖包装的图卡。1953年他加入美国空军，曾在韩国担任航空气象技术员。其间弗莱文参加了马里兰大学成人继续教育提供的艺术课程，随后访问日本，还购买了一幅罗丹的画作。1956年，弗莱文回到纽约，被重新分配到罗斯林空军基地。为了探索艺术，他经常去纽约的画廊参观，还短暂就读于汉斯·霍夫曼美术学院，在艾伯特·厄本（Albert Urban）的指导下学习艺术。后来，在新社会研究学院学习艺术史。1957年，

弗莱文考入哥伦比亚大学艺术史专业，三个学期后，1959年放弃学业，到社会上打临工，包括在古根海姆美术馆担任收发室职员、在现代艺术博物馆担任警卫和电梯操作员。在现代艺术博物馆，弗莱文遇到了索尼亚·赛维迪加（Sonja Severdija），1961年他们结了婚。索尼亚是纽约大学艺术史专业的学生，当时是现代艺术博物馆的办公室助理经理。

1950—1960年，弗莱文使用现成品做作品，其中有使用金属材料。后来的灯光作品被认为受到这一时期金属反光的启发。1961年，弗莱文和索尼亚共同创作了"圣像"系列作品，在画布周围放置一圈灯泡或荧光灯管，让人联想到天主教教堂的宗教圣像周围环绕的电子守夜灯。画面没有绘画痕迹，保持一种物体属性。画面平涂的几何形状的画布配上荧光灯管，让人联想到马列维奇作品中的灵性和无限空间。弗莱文用灯光装置再现了马列维奇的方块。1964年，弗莱文在卡玛尔画廊举办个展并展出这些作品，受到普遍好评，尤其是唐纳德·贾德，给予了高度评价。贾德当时已经从绘画转向极简主义装置，对弗莱文的创作思想颇有共鸣。这一年，弗莱文放弃画布，开始专注于使用灯管做作品。到了20世纪七八十年代，弗莱文更注重场地的特殊性，作品规模更庞大。

1992年，弗莱文和他的第二任妻子、艺术家特雷西·哈里斯（Tracy Harris）在古根海姆博物馆举行婚礼。1996年，弗莱文死于糖尿病并发症，享年63岁。

弗莱文的光艺术作品在风格上与极简主义完美吻合，但是其材料的短暂性却与极简主义精神产生了严重偏离。弗莱文的荧光灯管最终会燃烧殆尽，这与标准极简主义材料（如钢、铝、混凝土）稳定和持久的工业特性完全矛盾。我们可以说：弗莱文在艺术风格上是极简主义的代表艺术家，同时，他的影响力不仅在极简主义运动之中，而是超越运动之外，为以后的光艺术拓展出了更大的空间。他的作品对以下艺术家产生了重要影响：罗伯特·欧文（Robert Irwin）、拉弗尔·艾力亚松（Olafur Eliasson）、詹姆斯·特瑞尔（James Turrell）、斯宾塞·芬奇（Spencer Finch）、珍妮弗·斯坦

坎普（Jennifer Steinkamp）（图15）。

罗伯特·莫里斯（Robert Morris，1931—2018），生于密苏里州堪萨斯城，小时候喜欢临摹连环漫画，从而被发现具有绘画天赋。上小学时他一直画画，为了提升技能还参加过一个周末拓展项目，可以去当地纳尔逊美术馆画素描，还可以到堪萨斯城艺术学院的艺术工作室画画。

1948年，莫里斯在堪萨斯城艺术学院学习。1951年，转学到加州美术学院，受到当时在加州美术学院任教的克利夫特·斯蒂尔的影响，创作单色抽象风景画。一学期后他加入美国陆军工程兵团，在韩国服兵役。1953年莫里斯回国，进入俄勒冈州里德学院学习心理学和哲学，1956年回到加州开始全职作画。这一时期，莫里斯主要从事抽象绘画创作，使用杰克逊·波洛克的方法，在地板上作画，搭建脚手架把自己悬挂在画布上方作画，但最终在20世纪50年代末放弃了绘画。莫里斯认为绘画过程的行为与最终的画面效果脱节，因而转向电影、行为艺术和雕塑。1959年，莫里斯移居纽约学习雕塑。1963年获得亨特学院艺术史硕士学位，其论文是关于布朗库西雕塑作品的研究。

1966年，莫里斯在《艺术论坛》杂志上发表了系列文章《雕塑笔记》并产生了较大影响，因而成为极简主义理论的核心人物。其中一个重要观点是拒绝艺术客体之唯一性的概念，强调艺术作品与观者之间关系的重要性。这体现在莫里斯《无题》（《L形梁》，1965）等作品之中：若干件相同的"L"形立方体，排列在不同位置；在展览现场，观众的位置将决定这些"L"形立方体呈现出的不同形状和大小。

1968年创作的作品《无题》，是将切成条状的毛毡片随意散落在地板上，由此产生的物体是随机的，没有确定的形状或形式。莫里斯的目标是分解物体，解构艺术客体的传统类别以及形式原则。为此，莫里斯于1968年在里奥·卡斯特利仓库组织了一次具有"后极简"意味的展览，展出了伊娃·黑塞、布鲁斯·诺曼和理查德·塞拉的作品。此后，莫里斯也一直从事反形式和后极简的艺术创作，

颠覆艺术作为一系列行动的有形客体之传统观念，拓展了艺术创作的空间。

莫里斯在极简主义和后极简主义运动（如过程艺术和大地艺术）中的先锋作用使他成为20世纪60—70年代美国艺术中的重要人物。他对重复几何形式、工业材料的使用，以及对观众与艺术作品关系的关注，与贾德一起夯实极简主义的理论基础，并影响到后来的极简主义追随者，如弗雷德·萨迪巴克（Fred Sandback）和乔·贝尔（Jo Baer）。莫里斯对切割和掉落等简单动作的推崇，以及他对非传统材料的使用，在伊娃·黑塞和理查德·塞拉等艺术家的作品中产生了共鸣。例如，黑塞的悬挂绳索作品、塞拉使用橡胶碎片堆积出的作品（图16、图16.1、图16.2）。

约翰·哈维·麦克拉肯（John Harvey McCracken，1934—2011），高中毕业后在美国海军服役4年，退役之后申请加州奥克兰加州工艺美术学院的艺术课程，1962年获得本科学位并完成大部分研究生课程。在校期间麦克拉肯主要师从戈登·昂斯洛·福特（Gordon Onslow Ford）和托尼·德拉普（Tony DeLap），毕业后分别在加州和纽约的几所大学从事教学工作。

麦克拉肯在研究生阶段开始从事雕塑创作，使用工业技术和材料，如胶合板、喷漆、着色树脂，使得作品表面光滑、反射度强，风格极简。1966年，麦克拉肯创造出自己的标志性雕塑形式——木板，一种狭窄、单色的矩形形状，以一定的角度斜靠在墙壁上（悬挂绘画的位置）。作品本身是三维的，同时也进入到观者的物理空间。此时也正是塑形画布盛行时期，艺术家们正在思考绘画和雕塑的各种结合方式。麦克拉肯认为："木板存在于两个世界之间，地板代表站立的物体、树木、汽车、建筑和人体的物理世界……这面墙代表着想象的世界、幻觉主义绘画空间和人类的心理空间。"[5]

色彩是麦克拉肯作品中的基本构成要素。他在1966年的笔记中写道："我认为颜色作为结构中的材料，使我来构建形式，我的兴趣在于……我发现某一范围的主色和次色以及某种色彩组合而产生的强烈和醒目的效果，表面整体装饰使得我可以表现我想要呈现的意

思。"[6] "光滑的表面"和"去人工化"是这一时期的一个重要艺术特征。麦克拉肯认为自己提炼创作思想的过程类似写诗，用最少的东西表达最多的东西。他成功地将极简主义雕塑的极具克制的风格与西海岸的感性融合在一起（图17、图17.1）。

艾格尼丝·马丁（Agnes Martin, 1912—2004），出生在加拿大萨斯喀彻温省麦克林市的一个偏僻农场，父母都是苏格兰长老会移民。马丁从小接触到基督教书籍，2岁时父亲去世，母亲卖掉房产养家，搬了几次家后定居在温哥华。马丁曾在温哥华参加游泳比赛，以及奥运代表队的选拔。

1931年，19岁的艾格尼丝来到美国，1935—1938年在贝灵汉的西华盛顿州立学院学习。毕业后她任教于华盛顿和特拉华州的公立学校，然后进入纽约市哥伦比亚大学教师学院的艺术教育项目，并于1942年毕业，获得学士学位。随后，艾格尼丝在新墨西哥大学攻读研究生，并在那里任教。1947年，她在新墨西哥州陶斯的哈伍德博物馆参加一个研究项目。陶斯是西部风景绘画重镇，有著名的马斯登·哈特利（Marsden Hartley）和欧内斯特·布鲁门沙因（Ernest Blumenschein）等风景画家。

1950年，艾格尼丝成为美国公民。1952年回到哥伦比亚大学，获得硕士学位。其间，她开始参加禅宗学者D.T.铃木（D.T. Suzuki）的讲座，后来终生将禅宗教义作为生活规则。20世纪40—50年代，马丁分别在纽约和西海岸度过。美国西南部尘土飞扬、干燥的土地一直吸引着马丁，在那里她花费了相当多的时间画画。

艾格尼丝在纽约期间的工作室位于曼哈顿下城华尔街附近的一个艺术家社区。她的邻居有埃尔斯沃思·凯利、杰克·杨格曼、罗伯特·劳森伯格和贾斯珀·约翰斯。这些艺术家彼此参观工作室，交往密切。艾格尼丝和巴内特·纽曼成为朋友，纽曼为她策划展览。在这段时间里，艾格尼丝被诊断出患有偏执型精神分裂症，后来一生都有幻听和紧张性精神恍惚的症状。20世纪60年代开始，她曾多次住院，还接受过休克疗法。

1957年，颇具影响力的画廊老板贝蒂·帕森斯（Betty Parsons

图14

图15

图16

图16.1

图19

图18

图16.2

图17

]17.1

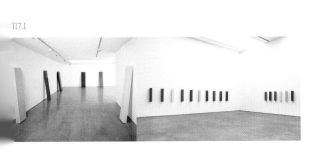

在新墨西哥州看到艾格尼丝的作品并说服她回到纽约，帮助她开启了职业生涯。帕森斯曾帮助的艺术家还有杰克逊·波洛克、马克·罗斯科，以及艾格尼丝的密友艾德·莱因哈特。随着在帕森斯画廊展出作品，艾格尼丝被关联到抽象表现主义和色域绘画，但是她一直在探索自己的艺术语言，直到1961年画出了著名的网格画。1967年，艾格尼丝的作品参加了古根海姆美术馆举办的具有里程碑意义的"系统绘画"展览，以及在弗吉尼亚·德万画廊举行的"10"展览。该展包括卡尔·安德烈（Carl Andre）、乔·贝尔（Jo Baer）、丹·弗莱文、唐纳德·贾德和索尔·勒维特（Sol LeWitt）的作品。这次展览被认为是极简艺术家的一次集体亮相。

莱因哈特去世以及工作室被拆迁，使得艾格尼丝在1967年停止了绘画，并赠送掉自己所有的绘画材料和画布。她驾驶一辆小卡车，带着帐篷穿越美国西部和家乡加拿大，最终在新墨西哥州一个偏远小镇定居下来，建造自己的土坯房，几乎没有什么现代设施，专注于写诗。在中断了7年之后，艾格尼丝于1974年重新开始绘画。1976年还导演了电影《加布里埃尔》，这是唯一一次尝试拍电影。1977年艾格尼丝搬到加利斯特奥，其中一位经常拜访她的人是阿恩·格里姆谢尔（Arne Glimcher），佩斯画廊的创始人。他们于1963年相识，并成为一生的朋友。1992年，艾格尼丝在陶斯山脚下的一个退休社区安顿下来。随着年龄的增长，她变得更喜欢社交，每天8:30到11:30在工作室作画，其余时间会参加一些社区活动。1995年，艾格尼丝83岁时，为了便于绘制，缩小了绘画尺寸。2004年，92岁时，艾格尼丝感到自己画不动了，为不影响绘画质量，便停止了绘画。这一年12月，艾格尼丝离开了人世。她要求一个没有标记的墓碑，这样就不会有人找到她。

艾格尼丝放弃纽约的艺术中心，选择在偏僻小镇过着孤独生活。隐居却使她名声大噪，许多信徒冒险到新墨西哥去寻找她。艾格尼丝在旅行、写作中坚持自己的艺术，其生命最后几十年都以此种方式度过。这是她寻求宁静的途径，而这一切也都呈现在作品之中。在艾格尼丝极简风格的绘画作品之后，是她整个人生的背书，关键

词有：基督教、禅宗、诗歌、精神分裂症、同性恋、隐居。参考作品《这些岛屿》(The Islands, 1961)、《海》(Sea, 2003)（图18）。

安妮·特鲁伊特（Anne Truitt, 1921—2004），出生在马里兰州海岸的伊斯顿镇，童年生活很快乐。特鲁伊特一直视力不好，直到小学五年级父母才发现这一状况。但是特鲁伊特自己觉得近视给她带来了一种独特的观看世界的方式，她后来还回忆道："我生活在一个光、颜色和形状组成的世界，我看不清楚，但是我有直觉……"成年之后，她把这些经历与她对颜色的高度敏感联系起来，她说："因为我看不清楚，我被迫发展出动觉。这也许是一种不寻常的敏锐。"[7] 1943年，特鲁伊特毕业于布尔茅尔学院（位于宾夕法尼亚州的布尔茅尔，距离费城约16千米），获得心理学学位。20世纪50年代开始专职从事绘画。1961年，特鲁伊特来到纽约，看到当时一批抽象艺术家的作品，之后她的艺术创作发生了巨大变化。后来，特鲁伊特回忆道："我看到莱因哈特的黑色油画……然后我……看到巴内特·纽曼的画。我看着他们，从那一刻起，我就自由了，从未有过地意识到可以在艺术上做到这一点。有足够的空间、足够的颜色。"[8]

《第一件》(1961)雕塑作品就是特鲁伊特从纽约回来后的第一件极简风格作品。观看这件作品的第一印象似乎是花园围栏的一部分，但仔细观察便会发现其中的细微差别。三块木条高度、宽度以及尖端形状都有变化，背后的水平横梁起到了连接作用。木板细长而单薄，好像显示出一种脆弱感。那一小条横梁像臂膀一样连接着这一切。这是特鲁伊特根据少年时的一段经历而创作的作品。特鲁伊特从小生活在一个富裕的家庭，有充足的阳光和空间。小镇布局错落有致，房屋之间大多是白色隔板。12岁时，当时的经济大萧条使得家庭陷入贫困，父亲因酗酒和抑郁接受治疗，母亲神经衰弱，特鲁伊特不得不照顾自己和两个双胞胎妹妹。幼年时的幸福感和成长过程中照顾家庭的沉重压力，这种巨大变故在特鲁伊特成年后还难以释怀。特鲁伊特这样写道："我无法回到过去。那段时间被锁在脑海里，好像死了。我强行闯入头脑中，在那里，我发现所有的记

忆变成体积、线条和颜色，一种我独有的感觉。"[9]

20世纪60年代后期，特鲁伊特在其作品中扩大了颜色范围，变得更加生动，有深色组合、印象派色粉般的浅色调，以及糖果般的明亮色调。雕塑使用的主体形态——柱状，是人类文明中的一种基本形态，例如古代石碑或墓碑、具有科幻色彩的巨石阵。《杏墙》（1968），作品高度约1.82米，显示一种人体规模。特鲁伊特敏锐地将底座缩小一圈，营造出一种悬浮感。这种敏感、人性化的品质不同于同时代的其他极简主义艺术家。

《帕尔瓦》（1993—2003）是特鲁伊特去世前10年一直在创作的系列作品，一种纯色方块，坐落在一个薄薄的底座上，使得色块产生了悬浮感，雕塑产生的重量和密度表明持久的永恒感。最后一件红色方块作品是特鲁伊特82岁时所作。作品的坚固感，表明了艺术家坚忍的意志。特鲁伊特用色彩来传达情感、记忆和体验，把自己一生经历浓缩到极简风格之中。

安妮·特鲁伊特被公认为是华盛顿色彩画派的领军人物，也是极简主义的先驱者之一。特鲁伊特将自己的人生体验简化为几何形状，并配合浓烈的色彩关系，进而让观者产生共鸣。对此特鲁伊特曾解释说："我认为……那些成为极简主义者的艺术家们从我作品的外观获得灵感，但却忽略了其中的要点——这一点是指具有严密规则的形式与具有强烈情感的色彩之间的敏锐支点。"[10]

其作品更深层次的理解是人类身体在物理上和知觉上的属性，而这一点对随后的后极简主义艺术家产生了影响。虽然后极简主义艺术家的风格多种多样，但是他们都投入巨大精力着重于极简主义形式。例如，罗妮·霍恩（Roni Horn）的雕塑将诗意的主题与几何形式相结合，菲利克斯·冈萨雷斯-托雷斯（Felix Gonzalez Torres）的强大而具有社会意识的装置作品，以及雷切尔·怀特里德（Rachel Whiteread）对亲密而不朽的日常物品的雕塑（图19）。

一、20世纪60年代

美国的抒情抽象与抽象表现主义中的行动绘画、色域绘画有着很多相似之处：艺术家在创作过程中偏重直觉来营造整个画面效果，因此大多是直接在画面上作画，运用类似中国书法的韵律感绘制线条，应用刷痕、泼溅、染色、倾倒、喷洒等方式在画布上制造效果。行动绘画充满速度感和随机变化的笔触（刷痕），激烈的创作情绪。抒情抽象更加侧重随机的创作感，低调而放松的创作状态，强调在创作过程中的沉浸，重复性的感性状态，延续法国抒情抽象的诗意。抒情抽象与色域绘画差别细微，更像是其升级版的关系。这主要是因为很多抒情绘画的艺术家之前就是色域画家，或者几何抽象或者硬边绘画等风格。这些艺术家和他们风格之间的差别并非泾渭分明，看起来更像是相互交融的状态。

这一时期的抒情抽象更注重的是追随心性，同时也着重于绘画过程、手法、重复的构成方式。其特点是通过一种"格式塔式的整体把握"（overall gestalt），让观者在画面随机产生的各种笔触、刷痕、肌理、质地中产生某种完型的快感，进而使得画面保持某种张力，有时即使笔触不明显，也会极力避免画面构成的那种工整感觉；凭借直觉的、松散的绘画手法，无意识的表达，充满幻想的空间，捕捉画面偶然形成的图像；绘画颜料以丙烯为主，进而形成一种新的、实验的、松散的、绘画的、表现的、图形化的抽象绘画风格。

如果我们看这一批主张抒情抽象风格的艺术家们所持有的批判态度，可能会更直接地感受到他们的创作意图。例如，他们反对20世纪60年代占主导地位的形式主义、极简主义、几何抽象以及波普艺术等风格。实际上，这些艺术家中有些人已经是极简主义者，创作各种单色的、几何风格的作品。纽约、洛杉矶以及其他地方的艺术家经常穿越在艺术流派和艺术风格之间。问题在于：在60年代，极简艺术对艺术的过度无意义化，一些格林伯格主义者和贾德

主义者的形式主义教条化阐释，使得这些艺术风格出现了一些无聊、空洞、缺乏创造力的状况。因此，抒情抽象艺术家重新启用绘画元素进入他们的作品。惠特尼美术馆和其他几个美术馆以及艺术机构也正式命名并确定了这场运动，明确地认为"抒情抽象"就是回归有绘画感的抽象。

这一时期的抒情抽象在北美是以美国为主，出现在纽约、洛杉矶以及华盛顿特区，加拿大以多伦多为代表，在欧洲，英国伦敦较有代表性。

我们重点介绍以下较有代表性的抒情抽象艺术家：

海伦·弗兰肯赛勒（Helen Frankenthaler，1928—2011），出生在纽约市曼哈顿上东区，成长在一个犹太知识分子家庭，受到良好的高等教育，曾在道尔顿学院和佛蒙特州的本宁顿学院学习艺术专业。在本宁顿学院学习期间，受到保罗·费利的指导，有助于弗兰肯赛勒对画面构成的理解，以及她艺术生涯早期立体派风格的形成。1950年，她跟随汉斯·霍夫曼学习。同年，得到保罗·费利的推荐，进入克莱门特·格林伯格的学术视野。1951年，弗兰肯赛勒看了杰克逊·波洛克将稀释的黑色油画颜料浸染在未做底胶的粗帆布作品后，于1952年开始在粗帆布上浸染各种色彩的油画作品。这一时期的代表作是《山与海》。1958年，弗兰肯赛勒与罗伯特·马瑟韦尔结婚，1971年离婚。1994年与一位银行家结婚。

作为一位活跃近60年的画家，她经历了若干种艺术思潮和风格的转变。最初与抽象表现主义联系在一起，是因为她专注隐藏于自然中的形式，使用颜料在画面流淌而形成的形状、抽象的体块和抒情的手势。她的作品通常尺幅巨大，多是简洁的抽象构图。她的风格以强调自发性而著称，将某种转瞬即逝的感觉凝固在画面之中。正如弗兰肯赛勒自己所说："一幅真正好的画看起来就像是刚刚发生的景象。"[11]自20世纪50年代以来，弗兰肯赛勒的作品在世界各地展出。2001年她被授予国家艺术奖章。

《山与海》（1952）是弗兰肯赛勒的代表作，是艺术家从新斯科舍省（加拿大省名）回到纽约后，对旅途中布雷顿角岛（加拿大一

一岛屿）周边地区的深刻印象：“正如我拥抱了它……我正试着感受某些信息——直到它显现出来，我才知道是什么东西。”[12] 作品的色彩成为主要语言，粉色、蓝色和绿色定义山、岩石和水，木炭笔粗略勾勒出色彩形成的形状。尽管画面尺幅很大（约2米×3米），但并没有压迫感，用浸湿染色法泼洒出来的柔和彩色斑点使得画面之中充满安静，散发出轻柔的光辉，让人倍感亲近。虽然抽象但是不空洞，似乎由某种秩序营造出节奏感，整体气质平和。

风景的地形特征常常是弗兰肯赛勒抽象意象的灵感来源。《峡谷》（1965）这件作品中鲜红的颜料占据了大部分画面，被大面积倾倒在画布上。随着20世纪50年代丙烯颜料的普遍使用，这件作品也是使用水稀释后的丙烯颜料，以此替代用松节油稀释的油画颜料，避免了画布腐蚀的问题。

20世纪70年代，弗兰肯赛勒去往美国西南部旅行的经历使得她获取了不一样的灵感来源。《荒凉的山口》（1976）这幅作品是对西部景观的一种高度凝练的呈现，极简的、轮廓分明的形式和概括的颜色，捕捉到该地区的色彩和形式以及气候：沙漠的干燥，强烈的阳光被呈现为金黄色，蓝绿色让人联想到仙人掌的形状和颜色。

20世纪70年代中后期，弗兰肯赛勒与肯尼斯·泰勒版画工作室合作，创作了大量木板作品。《至关重要的深紫红色》（1977）是一幅八色木刻作品，由一个大的蓝灰色区域包含着橙色斑纹，两边由两条大红色宽条纹构成框架。其创作灵感有两种：一个是艺术史上的来源，弗兰肯赛勒在大都会艺术博物馆看到的15世纪褪色的版画；另一个是源于自然，位于纽约新贝德福的肯尼斯·泰勒版画工作室里的一棵桑树。使用深紫红色调表现桑树的浓郁红色，艺术家实现了绘画的品质——反抗图形的自然形态，帮助拓展了媒介的可能性。《至关重要的深紫红色》是弗兰肯赛勒与泰勒版画工作室早期合作印刷的木刻作品，随后他们一起合作了约25年[13]。

《蝴蝶夫人》（2000）这件作品是弗兰肯赛勒与肯尼斯·泰勒版画工作室的最后一次合作。这件作品非常复杂，包含106种颜色、46块木块，长达1.83米。中央的白色图案让人联想到一只蝴蝶，几

乎同时唤起观者对普契尼同名悲剧中日本女主人公的细腻感。弗兰肯赛勒一直对亚洲文化保持关注，体现在这件作品中的主题和浮世绘雕刻技术的使用之中。而反复倾倒的薄层色彩、飘浮形态，似乎是浸湿染色技术在木刻艺术中的实现（图1）。

朱尔斯·奥利茨基（Jules Olitski, 1922—2007），原名杰维尔·德米科夫斯基（Jevel Demikovsky），出生在苏联（现乌克兰）的斯诺夫斯克，1923年随家人移民美国，定居布鲁克林。1935年奥利茨基开始业余学习绘画，高中毕业时获得了艺术奖。在1939年纽约世界博览会上，奥利茨基看到欧洲大师的作品，尤其对伦勃朗肖像画产生了浓厚兴趣。后来奥利茨基获得普拉特学院奖学金，开始学习艺术，随后被纽约的国家设计学院录取。从1940年到1942年，他继续在纽约的博欧艺术学院接受教育。

1945年，奥利茨基从军队退役，随后在巴黎的扎德金学校和大茅屋艺术学院学习艺术。其间他见到了很多欧洲现代主义作品，还进行了严格的自我分析，包括蒙着眼睛画画，摆脱自己所有的习惯和技能。1951年，奥利茨基回到纽约。1952年，获得纽约大学艺术教育学士学位。1954年，获得艺术教育硕士学位。这一时期，奥利茨基的作品特点是画面中心大面积平涂，边缘有一些笔触痕迹的单色画。1956年，奥利茨基在长岛的华盛顿邮政学院从事教师工作。1958年，亚历山大·伊奥拉斯画廊举办了奥利茨基在纽约的第一次个展，其间遇到了克莱门特·格林伯格。

1960年，奥利茨基突然放弃原先那种厚重的硬壳式抽象画面，开始在画布上涂抹大面积薄而明亮的颜料。这些作品在许多地方展出，并开始被博物馆收藏。1965年，奥利茨基已经发展出一种新技术：用罐装喷雾颜料直接将颜色喷在画布上，颜色之间衔接自然看不到色块之间的边缘，最后用刷子或画笔调和丙烯颜料在画面边缘拖动，形成长条形状或点块形状。20世纪60年代末，他在国际上展出作品。1966年，成为代表美国参加威尼斯双年展的4位艺术家之一。1969年，他受邀在大都会艺术博物馆展出大型铝制喷色雕塑，成为第一位在那里举办个人展览的在世的美国艺术家。

杰克·布什（Jack Bush，1909—1977），出生在安大略省的多伦多，年轻时在魁北克省蒙特利尔学习艺术。20世纪40年代他经营一家商业艺术公司，利用晚上时间到安大略艺术学院深造。布什和当时其他加拿大艺术家一样，没有受到欧洲的影响。直到在纽约看到美国抽象表现主义画家的作品后，布什的绘画风格才发生了巨大变化。后来布什遇到了格林伯格，并接受其指导，改进了调色技巧和方法，风格倾向于色域绘画。这一时期布什与朱尔斯·奥利茨基、肯尼斯·诺兰和安东尼·卡罗等艺术家成为朋友，最终成为这群优秀艺术家群体的一员。1967年，布什代表加拿大参加第44届圣保罗艺术双年展。1976年，安大略美术馆举办了杰克·布什大型回顾展。2009年加拿大邮政发行邮票，以纪念杰克·布什。这些邮票展示了布什1964年的作品《条纹柱》（图2）和1977年的作品《筷子》（图3）。

　　保罗·菲力（Paul Feeley，1910—1966），出生在爱荷华州德梅因市，1931年来到纽约，跟随塞西莉亚·博克斯（Cecilia Beaux）学习肖像画，跟随乔治·布里奇曼（George Bridgeman）和托马斯·哈特·本顿（Thomas Hart Benton）学习人物画，还学习壁画创作。1934年，他加入纽约壁画协会，参与若干壁画项目。1934—1939年，菲力在库珀联盟学院教书，后来成为工业设计系的负责人。1940年，他加入本宁顿学院，是该院艺术系的奠基人，一直工作到1966年。从1943—1946年，他自愿为美国海军陆战队服务，这一时期中断了艺术创作。

　　菲力一直致力于帮助同时代的艺术家，同时也把他的学生推荐给那个时代最重要的艺术批评家和艺术家。海伦·弗兰肯赛勒就是得到他推荐的学生之一。1951年，他帮助组织现代主义雕塑家大卫·史密斯的第一次回顾展，并帮助克莱门特·格林伯格组织1952年杰克逊·波洛克的回顾展、1955年汉斯·霍夫曼的回顾展。1961年，菲力和格林伯格还在本宁顿组织了肯尼斯·诺兰的展览。

　　菲力的绘画特点是明亮的色彩，简洁、抽象的形状，对称排列和宁静的构图。虽然菲力与抽象表现主义画家是一代人，但他成熟

图1

图2

图3

图4

图4.5

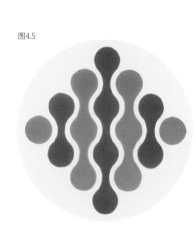

图4.4

图4.3

图4.2

图4.1

风格几乎不是手势形态；相反，根据菲力的说法，他的画"只是静静地坐着，是一种存在，而不是某种焦虑的发作"[14]。最让他钦佩的是埃及大金字塔。其创作灵感大多源自古希腊和摩尔人的装饰图案，以及基克拉泽斯（希腊）和埃及雕像。由于菲力不跟随潮流的艺术创作状态，导致他和第二代色域画家在一起参加展览，20世纪50年代中期以后才引起学术界关注。1954年，格林伯格和莫里斯·路易斯、肯尼斯·诺兰等人在库兹画廊举办的"脱颖而出"展览中展出了菲力的作品了。

1954年，菲力创作了颇具争议的"红色斑点"作品。评论家劳伦斯·坎贝尔（Lawrence Campbell）特别描述了这件作品，"绿色背景上一个奇怪的红色斑点，成功地看起来除了它自己以外什么都不像"[15]。菲力自己认为这件作品是他创作道路上的转折点："所以我想，我之所以能把红色和绿色的图像作为有意义的事物，是因为没有那些纹理变化和所有那些画笔活力。我想事实上我只是把它放在那里，而没有做任何关于动态画笔的工作，而是让颜料待在那里。通过红色和绿色的画面，画布上的形状是一个事件，而不是把画布作为创造一个事件的舞台。"[16]

相对于其他抒情抽象艺术家，菲力更倾向于极简艺术风格，例如其画面语言的简洁、简单的形状，既泰然自若又充满活力，成为菲力的标志性符号。在观念上，他注重转换艺术品和观者之间的关系，即原先那种绘画把自身投射到观者身上，转换为带你进入绘画之中。也就是说将事先设定好的场景转换为不确定和开放的环境。

1964年，菲力被邀请参加"后绘画抽象"展览。2002年，纽约的马修·马克斯画廊举办了菲力的第一次全面回顾展。2015年和2016年，奥尔布莱特·诺克斯美术馆和哥伦布艺术博物馆举办了他的首次博物馆回顾展，名为"偶然的不完美：保罗·菲力回顾展，1956—1966"。一些批评家认为，保罗·菲力的作品在经典的严密性和形式上不同于色域绘画，与抽象表现主义的遗产没有辩证关系，是完全独立的一种艺术创作（图4、图4.1~图4.5）。

罗尼·兰德菲尔德（Ronnie Landfield，1947—　　），出生于布

图1
海伦·弗兰肯赛勒，
山与海，1952年

图2
朱尔斯·奥利茨基，
德米科夫—1，1957年

图3
杰克·布什，
条形柱，1964年

图4
保罗·菲力，
红斑，1954年

图4.1
保罗·菲力，
另一边，1957年

图4.2
保罗·菲力，
日耳曼尼库斯，1960年

图4.3
保罗·菲力，
索玛拉，1963年

图4.4
保罗·菲力，
阿卜苏（美索不达米亚神话中的原始甜水之渊及其人格化形式），
1963年

图4.5
保罗·菲力，
无题，1965年

朗克斯（纽约市最北端的区），童年幸福，喜欢画画。他14岁时开始艺术创作，当时受到抽象表现主义的影响，后来在艺术学生联盟短暂学习。1963—1965年，分别在堪萨斯城艺术学院、旧金山艺术学院，以及加州大学伯克利分校学习。1965年在纽约开始了职业画家生涯。1966年2月，兰德菲尔德19岁时，一场大火烧掉了几乎全部作品。虽然受到巨大打击，但是到了秋天，兰德菲尔德已经完成了一批硬边绘画作品。当时著名的建筑师和收藏家菲利普·约翰逊（Philip Johnson）、收藏家罗伯特·斯库尔（Robert Scull）收藏了兰德菲尔德的大型绘画作品。内布拉斯加州林肯市的谢尔顿纪念博物馆永久收藏了兰德菲尔德的一件绘画作品。兰德菲尔德的社交圈也扩大了一些。

1967年夏天，兰德菲尔德20岁，重新租用画室，继续创作大型抽象画。这年年底他参加了惠特尼年度展，作品《恐怖的嚎叫》挂在拉里·普斯（Larry Poons）作品的对面。他们因此相识并成为朋友。

从1965—1968年秋天，兰德菲尔德做过一系列不同的工作。例如在出版社工作，在那里向读者介绍图像诗歌和观念艺术；在广告公司画广告宣传画，其间遇到了很多优秀的插图画家；为几家艺术画廊（佩斯和科恩布利）工作，悬挂和安装展品。1968年4月，《新闻周刊》杂志刊登了一篇关于兰德菲尔德这一代年轻艺术家的重要文章，以及兰德菲尔德的抽象山水画《欺骗河》（Cheat River）作品的图片。1968年，他被佛蒙特州本宁顿学院绘画专业聘为客座讲师。1969年，22岁时，兰德菲尔德开始在大卫·惠特尼画廊展示作品。他的作品被世界各地的许多机构展出，也被一些艺术杂志和出版物收录。此时，兰德菲尔德发现能够靠自己的艺术谋生。1966—1970年，以及20世纪70年代，兰德菲尔德经常去麦克斯堪萨斯城酒吧、春天圣酒吧和大学广场，遇到了许多伟大的艺术家和那个时代的有趣人物，并结交了他们。

1972年，兰德菲尔德25岁，已经举办了6次个展，参加了2次惠特尼双年展，以及多次参加其他重要博物馆的展览，作品也被若干机构和私人收藏。这一年他加入了安德烈·艾默里奇的画廊。

975—1989年，他受邀在视觉艺术学校教授绘画。1994年开始在艺术学生联盟教书。2007年在美国巴特勒艺术学院举办了大型回顾展"罗尼·兰德菲尔德：50年来的画作"。兰德菲尔德自1969年第一次个展以来，共举办了65次个展，其中26次在纽约。作品被美国若干博物馆和大学永久收藏，以及私人和公司收藏。

兰德菲尔德认为自己的艺术创作灵感源于内心的信念：现代绘画是传统与现实生活相结合的产物。灵性和感觉是作品的基本主题。用颜色作为语言，把各种直觉叙述出来，用风景（上帝的土地）作为象征来表现生活舞台。他希望达到的目标是通过揭示一个原始的图像，使观者立刻获取感知。通过画面传达出一种对生活的洞察力、一种艺术史的感悟力，以及清晰表达出艺术家自己的激情和灵性。他感觉到一种视觉音乐，将其内心和空气中的感觉客观化[17]。

20世纪60年代中期至70年代，兰德菲尔德主要是宽边染色风景，画面边缘有彩色条纹。在镶着宽边的画面里使用染色技术，并尝试书法和手势。通常染色的区域被组织成风景，顶部是天空，中间部分的水平线条看起来像山脉，底部是地面。其作品的两个主要顷向是风景和直线。彩色的风景表达艺术家感受到象征着的真理、美和自由的自然，直线则是代表一种否定态度，对冷漠、过度开发和生态灾难所带来的威胁的痛苦感受。

1972—1985年间，兰德菲尔德在加勒比海、犹他州、亚利桑那州、加利福尼亚州和纽约州北部的旅行直接激发出更多创作灵感。20世纪80年代，颜料表面变得更厚更硬，有一段时间他停止了染色绘画，使用橡皮、刮刀和大而宽的弧形笔触，表现愤怒的火山、遥远而寂静的山脉、深沉阴冷的蓝色海洋、日出前的微弱光亮和日落时的黑暗，以及彩色山谷里的大树，还画了雪、满月、雨。1983年的春天，绘画《天堂的大门》被纽约大都会艺术博物馆收藏。这一时期的作品偏于具象。1984年又回到染色抽象，兰德菲尔德感觉这样做是对的。

兰德菲尔德的作品是直觉的，颜色是艺术家用来表达自身感觉的语言。其绘画中的意象是源于大自然的激发，是精神的表达。艺

术家认为这是由上帝告知和引导。当绘画成功时，他们通过表面、形状和颜色表达精神的神秘、丰富的情感，以及对宇宙的敬畏之情。当他们关联到艺术家内心感受的时候，会通过积极的情绪触动观察者。兰德菲尔德一直很欣赏中国山水画，因为它的美丽、优雅、质朴和复杂，同时还包含多种绘画风格。水墨的肌理和质感与现代艺术中的染色效果非常相似，艺术家本人觉得中国山水画对其作品产生了重要启发（图5）。

理查德·迪本科恩（Richard Diebenkorn, 1922—1993），生于俄勒冈州波特兰市，幼时随家人搬到加州的旧金山，从小喜欢画画。1940年，迪本科恩进入斯坦福大学，在那里遇到了他最初的两位艺术导师：教授兼壁画家维克多·阿纳托夫（Victor Arnautoff），用古典油画形式训练指导迪本科恩学习绘画；丹尼尔·门德罗维茨（Daniel Mendelowitz）推崇爱德华·霍珀（Edward Hopper）的作品，使得迪本科恩在一定程度上受到霍珀的影响。

迪本科恩从1943年到1945年在美国海军陆战队服役。1946年，他就读于旧金山的加州美术学院，即现在的旧金山艺术学院。这个学院在当时有着强烈的抽象表现主义风格氛围。1947年，迪本科恩被邀请到该学院任教，直到1950年。这一时期，迪本科恩的艺术面貌倾向于抽象表现主义。克莱福德·斯蒂尔（1946年至1950年在旧金山艺术学院任教）、阿尔希尔·戈尔基、哈塞尔·史密斯（Hassel Smith）和威廉·德·库宁等艺术家都对迪本科恩产生过影响。迪本科恩成为西海岸重要的抽象表现主义画家。1950—1952年，迪本科恩被新墨西哥大学的研究生院美术系录取，在那里他继续研究他的抽象表现主义风格。

1955—1966年，迪本科恩居住在加州伯克利。这一时期，他放弃了抽象表现主义，和大卫·帕克（David Park）、埃尔默·比肖夫（Elmer Bischoff）以及其他几位艺术家组成了"海湾具象派"，回到了具象绘画。

1964—1965年春，迪本科恩在欧洲旅学。他申请了文化签证，可以到苏联的博物馆参观马蒂斯绘画作品。那里珍藏着欧洲少见的

马蒂斯作品。1965年，迪本科恩带着这些研究成果回到海湾地区并开始绘画时，他的创作思路和感受变得更加丰富了。1966年他回到抽象艺术，开始创作一系列抽象风景，"海洋公园"系列是其中最为著名的绘画作品，约140多幅。从形式上看，这些作品中的直线成为明显标志，有的清晰、有的模糊。有限的几种颜色反复出现在作品之中。他每天步行到工作室，穿过圣莫尼卡公园。作品中的抽象风景将公园和毗邻的海洋中的光线和构图在不同的情绪中表现出来，几乎成为当地一部视觉感知编年史。

与他之前的具象作品相比，迪本科恩认为这一系列的抽象风景允许他使用"一种在具象作品中不可能的满布式的光，相比之下，这种抽象作品整体效果更明亮"。作品中的风景简化为平面和色彩碎片；由颜色变化的浓度和构图中不断减少的线条来暗示出深度和空间感；使用和谐的色调，去除刺目感，传达"在含蓄之中的强烈感，平静之下的张力"[18]。

迪本科恩从来就不是一个教条主义的抽象画家或现实主义画家，他拒绝认同任何一个流派。以"海洋公园"系列作品为例，艺术家在材料方面使用丙烯、水粉、蜡笔和木炭，在画面上产生不同的质地纹理。既不局限于几何抽象的完美平面，也没有强调具象艺术中的笔触感，而是侧重这些材料在绘画过程中自然形成的纹理和绘画感。这种方式可以被看作是抽象、现实主义和加州艺术气质的结合（图6）。

约翰·霍伊兰德（John Hoyland，1934—2011），出生于英国约克郡谢菲尔德。1946年，霍伊兰德11岁，进入谢菲尔德工艺美术学校初级艺术系学习艺术。战争年代，人们对于手工艺的重视度远超纯艺术，但是霍伊兰德对现代艺术充满了热情。面对战争留下的断壁残垣，霍伊兰德从中看到了"凡·高的星空"。1951年，霍伊兰德进入谢菲尔德艺术学校学习。1956年，进入伦敦皇家学院专业学校学习艺术。1960年毕业展览时，校长查尔斯·惠勒爵士下令将霍伊兰德的作品全部撤掉，因为这些作品都是抽象绘画。幸亏彼得·格林汉姆老师提醒校长，霍伊兰德的造型基本功扎实，他的具

图5

图6

图7

图7.1

象绘画得到过好评，这些抽象画并不是胡乱画的，至此霍伊兰德才得以毕业。从1960年开始，霍伊兰德担任绘画教师，先后任教于弘赛艺术学院、圣马丁艺术学校、斯雷德美术学校，以及皇家学院专业学校，并于1999年被任命为该校教授。

霍伊兰德酷爱旅行，1953年快20岁时，他第一次出国去法国南部。相对于家乡谢菲尔德的阴冷气候，法国南部温暖宜人的气息激发出霍伊兰德对色彩的强烈表现欲望。在他随后的人生中，大多去那些气候宜人的沿海地区。他回忆道："我太怀念那片一望无际的广袤天空、海的颜色，空气中弥漫着野生鸟兽的气息，甚至是树叶的根茎，也都处处彰显着生命力。"[19]

这似乎表明，人对环境的敏感度可能源于一种匮乏，生活在相对恶劣环境中的人更能体会到宜居环境之美。

自1960年从伦敦皇家艺术学校毕业以来，霍伊兰德一直在创作大型抽象画。像《1961年4月》这样的早期绘画作品，使用传统帆布油画材料，在单色调背景上画出精细的彩色线条，以此来推敲光学问题。1963年，受美国抽象表现主义画家的影响，霍伊兰德放弃了油画，开始使用丙烯颜料在棉帆布上画画，并于1964年搬到纽约，与罗斯科、纽曼、罗伯特·马瑟韦尔、艾德·莱因哈特有密切联系，他们都坚持巨大尺寸的画布和消除具象参考。他和纽曼一样，对色彩的情感力量很感兴趣，但他正在尝试寻找一种不同的结构来实现这一点。

霍伊兰德关注的形式问题源于传统绘画和具象绘画的相同问题——构图、绘画、空间、色彩和技巧。他在作品中优先考虑的是色彩和空间，摒弃现代主义对画面平面平实的坚持，用色彩来营造一种虚拟的虚幻空间感。霍伊兰德曾经这样描述自己的创作："我的工作从一开始就是这样……形式问题，但只是作为情感的载体……"也解释说："色彩的使用是出于直觉，而不是出于理智。一旦做出直觉的选择，颜色往往会作为一个长序列被呈现出来。把颜色放在哪里是一个关键的问题，考验艺术家的决断力，而且一直是问题……如果你有一个矩形，不断地去丰富它是一件很有趣的事，通过丰富

图5
罗尼·兰德菲尔德，
无题，1965年

图6
理查德·迪本科恩，
海洋公园129号，1984年

图7
约翰·霍伊兰德，
17.3.69，1969年

图7.1
约翰·霍伊兰德工作室

的和复杂化形状的内部区域，进而赋予形状以独立的生命，避免它们被无休止地限制在整体图像平面的统一要求之中。"[20]

《17.3.69》属于20世纪60年代大多数巨幅作品中的一件。霍伊兰德通常是在墙上（而不是在地板上）作画，偶尔旋转画布，让颜料垂直地流向顶部。从1964年到20世纪末，红色和绿色是主要的背景色。《17.3.69》以两大块单色调的红色为主，绿色、黄色和棕色被参差不齐地压缩到周围狭窄边缘。棕色沿着画的顶部形成一个更宽的带，大约向下延伸四分之一。在20世纪60年代中期，霍伊兰发明了一种方法：在画布上涂一层薄薄的颜料，使得画布的某些区域呈现出半透明效果，这些通常与矩形、正方形或色条结合在一起；在较薄的颜色区域再涂上乳液状、光滑的颜料层。《17.3.69》的两个红色块是稠密的颜料区域，被放置在较水润的背景色之上。它们的高度是一样的，但是左边的色块比右边更宽的色块延伸得稍微低一些，或者说更接近画的底边。这种不平等和绿色在左边和右下角的平衡创造了一种强烈的视觉动态，吸引人们的目光。作品的大尺度增强了包围空间的感觉，由充满红色的块状物的棕色水润区域共同营造出氛围。

霍伊兰德还创作了大量版画作品，色彩丰富，构图大胆。虽然看起来像是一种自发创作，但实际上做了很多准备和思考来处理色彩和形式的平衡。由于印刷中的每一种颜色需要创建单独模板，霍伊兰德通常关注一个中心元素，使得作品有一个明确的结构和中心点，在逐步建立图层的过程中来完成图像，这需要大量的预先考虑，通常这类作品暗示着自然中的有机形态，如某种生物、植物或恒星的形式。

20世纪60年代，霍伊兰德的作品以简单的形状、高饱和度的色彩和平面图像的画面为特点。70年代，他的画变得更加有质地（texture）。80年代的作品中呈现出一种热带风情。90年代以后作品更多关注微观空间和宇宙世界。霍伊兰德曾这样描述这种变化："一个人当你年轻的时候，总是想画一幅作品展示自己有多么牛；长大一点后，就想展示自己有多么智慧；而当你真正变老了，你就总

想画一些自己不知道的东西了"。[21] 这种变化也体现在作品尺寸上，从大尺幅的画面转向手掌大小的作品。

从1964年开始举办个人作品展，霍伊兰德一生参加过若干重要展览，作品被重要的艺术机构收藏，并且获得了各种艺术奖项。霍伊兰德对英国当代艺术的贡献是革命性的，对英国的达米恩·赫斯特（Damien Hirst）等年轻一代艺术家产生了重要影响（图7、图7.1）。

二、20世纪60年代以后

1970年4月到6月，"抒情抽象"巡展从康涅狄格州的奥德里奇当代艺术博物馆开始，到纽约的惠特尼美国艺术博物馆结束。拉里·奥德里奇（Larry Aldrich，康涅狄格州里奇菲尔德市奥德里奇当代艺术博物馆的创始人）在1969年将"抒情抽象"作为一个术语来使用，用来描述他在当时许多艺术家的工作室里看到的东西。奥德里奇是一位成功的设计师和艺术收藏家，他定义"抒情抽象"这一趋势，并解释自己是如何获得这些作品的。他在展览序言中说道：很明显，绘画中有一种运动，远离几何、硬边和极简，朝向更抒情、感性以及浪漫的抽象，其色彩更温和并且充满生机……这种类型的作品有着明显的笔触，即便是在使用过喷枪、海绵或其他物体之后，依旧能看到艺术家在画面上留下的绘画痕迹。正如我对这种抒情趋势的研究，发现一些年轻艺术家的作品是如此吸引我，以至于我收藏了他们的大部分作品。本次展览的大部分绘画作品基本是1969年创作的，这些作品也是我的收藏品。"[22] 在巡展结束时，奥德里奇将这些作品捐赠给了惠特尼美国艺术博物馆。

1971年5月，惠特尼美国艺术博物馆举办的"抒情抽象派艺术展"上，馆长鲍尔（John I.H.Baur）这样说道："通过一次展览来调查当前美国艺术的一种趋势，这是非常不同寻常的体验。奥德里奇先生定义抒情抽象这一趋势，以及他是如何获得这些作品的……"[23]

1989年，联合大学的艺术史教授丹尼尔·罗斯宾（Daniel

Robbins）发现，"抒情抽象"作为一个术语被使用在20世纪60年代后期，是用来描述回归绘画性表现的艺术家的，他们遍及全国。也正因此，罗斯宾说道："这个术语今天应该被使用，因为它经历了历史的验证。"[24]

1993年6月1日至8月29日，谢尔登美术馆举办了"抒情的抽象：色彩和心境展"。参展艺术家包括海伦·弗兰肯赛勒、山姆·弗朗西斯、罗尼·兰德菲尔德、莫里斯·路易斯、朱尔斯·奥利茨基等。当时，谢尔登美术馆印制的展览画册中这样阐述"抒情抽象"："作为一场运动，抒情抽象扩展了战后现代主义美学，并在抽象传统中提供了一个新的维度，这显然得益于杰克逊·波洛克的'滴画'和马克·罗斯科的色彩形式。这个运动产生于一种通过绘画的巨大尺幅和对色彩的强调，来创造一种直接的身体和感官体验的欲望——迫使观者把绘画当作事物来仔细'阅读'。"[25]

2006年4月至8月，巴黎的杜·卢森堡美术馆举办"抒情的飞行，巴黎1945—1956"展览，展出了60位艺术家的作品，其中包括抒情抽象运动中有代表性的画家：乔治·马蒂厄、皮埃尔·苏拉热、吉拉德·埃内斯特·施奈德、赵无极、阿尔伯特·比特兰、谢尔盖·波利亚科夫。

2009年，佛罗里达州博卡拉顿美术馆举办了"扩展边界：抒情抽象的馆藏作品展"，展览方是这样阐述"抒情抽象"的："随着对极简主义和观念艺术的挑战，抒情抽象跨越20世纪六七十年代。很多艺术家开始从几何、硬边，以及极简风格转向更多抒情的、感性的、浪漫的抽象，手法更加松散的风格。这些'抒情抽象作品'试图拓展抽象绘画的边界，复兴美国艺术中一种绘画上的'传统'。同时，这些艺术家试图将线条和色彩作为首要元素依据美学规则来创作作品，而不是将绘画作为社会政治现实或哲学理论的视觉再现。"[26]

这个展览中的抽象作品的特点是直观松散的画法、自发的表达、幻觉空间、丙烯着色、着重绘画过程、意想不到的图形，以及其他绘画的技巧，传达出丰富流动的色彩和使人平静下来的能

量。参展艺术家包括纳塔瓦·巴萨尔（Natvar Bhavsar）、斯坦利·博克瑟（Stanley Boxer）、拉马尔·布里格斯（Lamar Briggs）、丹·克里斯滕森（Dan Christensen）、大卫·迪奥（David Diao）、弗里德尔·祖巴斯（Friedel Dzubas）、山姆·弗朗西斯（Sam Francis）、多萝西·吉莱斯皮（Dorothy Gillespie）、克里夫·格雷（Cleve Gray）、保罗·詹金斯（Paul Jenkins）、罗尼·兰德菲尔德（Ronnie Landfield）、帕特·利普斯基（Pat Lipsky）、琼·米切尔（Joan Mitchell）、罗伯特·纳特金（Robert Natkin）、朱尔斯·奥利茨基（Jules Olitski）、拉里·普斯（Larry Poons）、加里·李奇（Garry Rich）、约翰·西利（John Seery）、杰夫·韦（Jeff Way）、拉里·左科斯（Larry Zox）。

抒情抽象绘画的艺术家从20世纪60年代开始形成各自的创作面貌后，大多一直持续着抒情抽象的主张和观念。随着时间的推移，他们的艺术面貌越来越成熟，或深入或简出，让观者不断感受到这种绘画风格的精髓。与之相辅相成的学术展览活动则进一步巩固了抒情抽象在艺术领域的地位。作为架上绘画，抒情抽象在强调观念和形态综合的当代艺术中持续地产生着社会影响力。

第四节　综合风格

一、塑形画布（Shaped Canvas）

塑形画布作为抽象艺术的一种创作方式，在20世纪60年代为一群抽象艺术家使用，并形成一个显著特征。可以明确的观点是：塑形画布不是雕塑，而是以墙壁为载体的一种雕塑和绘画的混合体。绘画和雕塑曾经有着各自清晰的概念，但是随着塑形画布的出现，绘画和雕塑的边界不再清晰，两者之间的距离被拉近。

艺术家通过改变传统的矩形画布，批判传统画框限定的幻觉主义，将不规则的画布和画布所处的真实空间结合起来，有时作品周围的空间也成为作品的一部分。也就是说，塑形画布作品在展览时，需要将展览空间和作品结合起来统一考虑，从而将绘画带入真实空间，产生一种运动感；原先抽象艺术中图像的空间也被拓展。可以说塑形画布扩展了绘画领域的边界。塑形画布作为一种物质载体关联到20世纪60—70年代若干抽象风格，主要是形式主义、几何主义、硬边主义，具有客观理性和极简的特征。

改变矩形画布的想法最早可以追溯到中世纪和文艺复兴时期，在西方艺术史中专门有一个术语"Tondo"，是指圆形画布和浮雕。拉斐尔（Raphael）和文艺复兴时期的一些画家会选择这种圆形画布来画圣母像。到了20世纪，俄罗斯的建构主义运动推动并发展了对画布常规形态的改变。从20世纪20年代开始就有艺术家使用塑形画布，他们有的决定制作浮雕，有的用其他材料代替帆布，有的则是两者兼具。我们从这一时期艺术家作品以及相关联的艺术小组中可以看到丰富多样的艺术面貌。

彼得·拉兹洛·佩里（Peter Laszlo Peri，1889—1967），生于匈牙利布达佩斯，犹太人。佩里青年时期的求学经历包括当泥瓦匠学徒，在美术、表演、建筑领域有过学习经历。1921年，他辗转移居至柏林，开始创作抽象几何浮雕。1922年，他和莫霍利-纳吉在柏林的德斯特姆画廊举办联展。1923年，德斯特姆出版社出版了佩里

品集，其中包括12件浮雕作品。1921—1924年，佩里创作了"多剪裁"系列绘画。佩里的作品外观不规则，使之与周围空间产生系，并突破了墙壁的平面。混凝土材料的使用，使得作品轮廓坚，产生了不一样的质感。根据创作需要，有时还会在混凝土上着。非传统的材料和非传统的作品外观，在当时的建构主义阵营里为一种新的趋势，即创建一种视觉媒体，使之在浮雕和建筑之间生联系（图8、图8.1~图8.3）。

亚伯拉罕·乔尔·托拜厄斯（Abraham Joel Tobias，1913—96）是纽约的一位画家、壁画家和教育家。继欧洲之后，托拜厄是在美国较早使用塑形画布的艺术家。1934—1935年，托拜厄斯作并展出了一组他称之为"雕塑绘画"的作品。这组作品将原有矩形画布和处理过的塑形画布组合在一起，形成浮雕感。1987年，拜厄斯在罗格斯大学的简·沃里斯·齐默尔利艺术博物馆举办了场名为"亚伯拉罕·乔尔·托拜厄斯：雕塑绘画"的回顾展，明了托拜厄斯早期"雕塑绘画"的观念对20世纪60年代塑形画布的响[27]（图9、图9.1）。

麦迪艺术小组（the Grupo Madí）。1946年，在布宜诺斯艾利（阿根廷首都），古拉·科西兹、卡梅洛·阿登·奎恩、马丁·布斯科与罗德·罗斯福斯一起创立了麦迪艺术小组。科西兹声称"麦迪"这个词是编造出来的，没有任何意义。这个团体主要关注的跨越艺术边界，鼓励各领域的艺术家（如舞蹈家、建筑师和演员）扬"麦迪"精神，从事跨领域的艺术创作。他们把发表在期刊上相关诗歌、文章、艺术理论、音乐事件报道、展览的照片和"麦字典"都编录成刊。在接下来的几年里，麦迪艺术小组和这群艺家共同举办了一系列国际展览。科西兹撰写了《麦迪宣言》，他解说："麦迪艺术是作品的存在和主题的'绝对价值'，它只能通过作学科的独特形式特征来表达，仅此而已。"

麦迪艺术小组存在了一年多后被解散，但是其中一个重要的艺特征，即塑形画布的使用一直延续到现在，我们可以从"几何和迪艺术博物馆"的藏品看到这一运动的规模和持续性。该馆2003

年成立于美国得克萨斯州的达拉斯市。其藏品涉及欧洲、俄罗斯、日本、南美和美国；从麦迪运动开始，并持续到当代的几代艺术家，时间跨越半个世纪。这些作品基本都是抽象的，在风格上以几何、硬边、塑形画布为主。

古拉·科西兹（Gyula Kosice，1924—2016），出生于匈牙利。1928年科西兹跟随家人移民到布宜诺斯艾利斯，成年后在这里学习绘画和雕塑。20世纪40年代初，科西兹开始抽象绘画和雕塑的创作，是麦迪运动的创始人之一。这一时期，科西兹还创作了跨学科艺术的文本和诗歌。他最有代表性的作品是将水和氖气作为艺术作品的一部分，制作出发光和具有动感的雕塑或装置（图10、图10.1、图10.2）。

卡梅洛·阿登·奎恩（Carmelo Arden Quin，1913—2010），乌拉圭艺术家。20世纪40年代阿登·奎恩加入布宜诺斯艾利斯的知识分子群体。1946年8月，奎恩向公众宣读他所撰写的麦迪宣言，该宣言发起了麦迪运动。这一时期，奎恩开始试验弯曲木材，交替凸和凹的形式，并称之为"弯曲"和不规则的形状。

马丁·布拉斯科（Martín Blaszkowski，1920—2011），生于柏林犹太家庭，1933年迁往波兰，其间曾师从亨利克·巴尔钦斯基（Henryk Barczyński）和扬克尔·阿德勒（Jankel Adler），还遇到了画家马克·夏加尔（Marc Chagall）。1938年，布拉斯科迁往法国。1939年，移民到阿根廷。20世纪40年代中期，布拉斯科开始在布宜诺斯艾利斯年轻、前卫的艺术群体中崭露头角。在包豪斯学习过的摄影师葛蕾特·斯特恩（Grete Stern）家中举办的一场展览上，布拉斯科与阿登·奎恩成为朋友。布拉斯科回忆道："……就是在那里，发现那些冰冷的、计算过的画，用直线渲染，没有任何曲线，这对我有巨大的影响。我迷上了这些作品的逻辑和宁静。这是我第一次接触到阿登·奎恩的作品。"

1945年，布拉斯科成为奎恩的助手，并参与创立麦迪运动。第一个麦迪艺术画廊就是在他的公寓里成立的。几个月后，阿登·奎恩和古拉·科西兹通知布拉斯科，他们打算成立麦迪艺术小组。该

图8
彼得·拉兹洛·佩里，
房间（空间建构），1921年

图8.1
彼得·拉兹洛·佩里，
空间建构，1922年

图8.2
彼得·拉兹洛·佩里，
空间建构—10，1923年

图8.3
彼得·拉兹洛·佩里，
空间建构—3，1938年

图9
亚伯拉罕·乔尔·托拜厄斯，
直接行动，1935年

图10
麦迪绘画，1948年

图11
卡梅洛·阿登·奎因，
职业对角线，1936年

图12
马丁·布拉斯科，
平面的蓝色构成，Plano Azul-
Composicion Madi，1947年

图8

图8.1

图8.2

图8.3

图9

图12

图11

图10

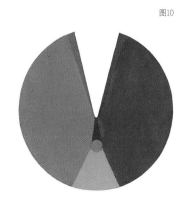

组织于1946年正式成立。与这些艺术家一起，布拉斯科推动了对艺术传统界限的激进反思。他在这个时期的绘画反映了麦迪小组不规则形状框架和多层次画面平面的使用，以及一种活跃的几何形体。该组织于1947年分裂，阿登·奎恩和科西兹建立和发展了各自的艺术观念。布拉斯科与阿登·奎恩结盟，致力于在"黄金分割"理念下建立秩序。布拉斯科说："在寻找比例的和谐方面，古希腊的'黄金分割'对我很重要。当我考虑我们周围各种可以使用的比例时，发现黄金分割对我控制作品中的结构仍然是最有帮助的。"

在麦迪小组分裂的那一年，布拉斯科开始创作雕塑，继续在这些雕塑中寻找和谐的比例。在这个过程中，他提出了"两极"原则理论，这是基于相反方向的力量和比例的和谐结构安排："当我的视线聚焦在雕塑中对立的两极形式时，我自动体验到一种解脱和解放的感觉。生活中的两极现象及其在雕塑中相应的表现成为我以后所有作品的精髓。"因此，布拉斯科的雕塑被定义为内在的对抗，反映在宇宙层面的秩序、生长和变化的大结构，游走在秩序和混沌之间（图12）。

罗德·罗斯福斯（Rhod Rothfuss, 1920—1969），生于乌拉圭首都蒙得维的亚。1938年他进入美术界，师从贵勒莫·拉伯德（Guillermo Laborde）教授和何塞·库尼奥（José Cúneo）教授学习绘画。1939年，他遇到了卡梅洛·阿登·奎恩。罗斯福斯于1942年来到布宜诺斯艾利斯，遇到了古拉·科西兹。1944年，罗斯福斯加入Arturo杂志编辑团队，并发表了文章《框架——今天的造型艺术问题》（*El marco-un problema de la plástica actual*）。

1946年，罗斯福斯参与麦迪小组的创建，并一起筹划了第一届麦迪展览（First MADÍ Exhibition），在凡瑞尔画廊展出作品。展览上，科西兹发表的《麦迪宣言》引起了轰动，绘画、雕塑、建筑模型，以及诗歌、音乐、舞蹈表演同时在展厅中呈现。同年，罗斯福斯还参与组织并参展了第二届和第三届麦迪艺术展览，以及12月在蒙得维的亚由AIAPE（知识分子、艺术家、记者和作家协会）组织的第一届国际麦迪展览。1948年，他作为阿根廷代表参加了巴黎

的沙龙艺术展。1945—1950年期间，罗斯福斯开始在绘画中使用菱形和不规则的几何图形，并研究相邻多边形在感知中产生的位移，于1948年在麦迪杂志第2期发表了文章《重叠的一个方面》（*Un aspecto de la superposición*）。1952年，蒙得维的亚大学的建筑学院举办非具象展览，专门拿出一个展厅展出了麦迪艺术，罗斯福斯参加了该展。

罗斯福斯独具个人特点的艺术面貌、筹备并参加有影响力的展览、撰写重要的理论文章，使其成为20世纪四五十年代乌拉圭麦迪运动的领导人之一。他的作品曾在佛罗伦萨、巴黎、马德里和布宜诺斯艾利斯展出，并被专业艺术机构和博物馆收藏（图13、图13.1、图13.2）。

二战后在美国，巴内特·纽曼的比例极度夸张的长条画使他被冠以"塑形画布之父"的头衔。贾斯伯·约翰斯（Jasper Johns）的"星条旗画"探讨图像与画布形状的一致性，进而表明"图形决定画布形状"这一观念，产生的效果是"图像拥有一种形状"。1964年，策展人劳伦斯·艾洛维在古根海姆美术馆策划了"塑形画布"展览，从艺术史学术研究的角度正式讨论塑形画布这个艺术现象。参展艺术家有：保罗·菲力、斯文·卢金、尼尔·威廉姆斯、弗兰克·斯特拉。艾洛维承认他的选择很有限，以至于忽略了像查尔斯·何曼这样的艺术家。实际上，塑形画布的确具有丰富的艺术面貌，我们还可以关注以下这些艺术家：查尔斯·何曼、罗纳德·戴维斯、大卫·诺夫罗斯、李·邦泰克、伊丽莎白·默里、理查德·塔特尔。

虽然都是对矩形的突破，他们采取了不同的思路。尼尔·威廉姆斯和弗兰克·斯特拉是把他们绘画的元素延伸到塑形画布上，向真实空间拓展了一步。斯文·卢金则是制作一种合成物，直接把画布延伸到空间中。而李·邦泰克和伊丽莎白·默里这两位女性艺术家将"结构和形象视为一体"，没有深奥的理论支撑，作品却浑然天成。对建筑结构的几何抽象呈现，是塑形画布艺术家非常感兴趣的一个内容。例如，大卫·诺夫罗斯的"场所绘画"（painting-in

图13

图13.1

图13.2

图1

图15

place）观念，在作品中呈现建筑部件，如门廊、连梁柱等。埃尔斯沃思·凯利探讨建筑实体占据的空间以及建筑镂空部分的空间关系，如塞纳河上的拱桥与桥洞的空间对比。斯特拉的里程碑式的作品《量角器》则是受到伊斯兰建筑中门户造型的启发。下文将依次介绍这些艺术家的作品。

尼尔·威廉姆斯（Neil Williams, 1934—1988），出生在犹他州，1959年获得加州美术学院学士学位，后来搬到纽约，是20世纪50年代第一批研究塑形画布的美国艺术家之一。威廉姆斯在1964年、1966年分别参加了劳伦斯·阿洛维在纽约古根海姆美术馆策划的"塑形画布"和"系统绘画"展览，以及1967年、1973年在惠特尼美术馆举办的两次美国艺术年度展览。1970年，威廉姆斯和斯特拉共用一个工作室。

作为塑形画布的先驱，威廉姆斯用色大胆，依据画面的几何形状来决定画布的形状。随后威廉姆斯的作品越来越复杂，据说是源自原子物理学的哲学思考。威廉姆斯最终远离纽约，去了他更喜欢的萨格港，然后是巴西。这一时期，构图和用笔变得松散，威廉姆斯从巴西森林中植物的颜色中汲取灵感，更趋向于表现力的、充满活力的抽象。1988年因意外事故去世（图14）。

弗兰克·菲利普·斯特拉（Frank Philip Stella, 1936— ），生于马萨诸塞州的马尔登，父母是意大利后裔。斯特拉在马萨诸塞州安多弗菲利普斯学院上高中，接触到约瑟夫·阿尔伯斯和汉斯·霍夫曼的抽象作品。后进入普林斯顿大学，主修历史，同时接受艺术教育，其间遇到了达比·班纳德（Darby Bannard）和迈克尔·弗里德（Michael Fried）。大学期间参观纽约的艺术画廊促进了其艺术发展，受到以杰克逊·波洛克为代表的抽象表现主义的影响。1958年毕业后，斯特拉搬到纽约，开始了艺术创作之路。

此时，斯特拉开始反对抽象表现主义普遍的那种夸张的绘画表现力，更倾向于纽曼作品的"平面"和贾斯珀·约翰斯的"射击靶"绘画，认为画面本身就是作品，不再是再现其他事物（物质世界或情感世界）的载体。1959年，"黑色绘画"系列就是这种美学

图13
罗德·罗斯福斯，
红色边界，1948年

图13.1
罗德·罗斯福斯，
麦迪绘画，1948年

图13.2
罗德·罗斯福斯，
无题，1950年

图14
尼尔·威廉姆斯，
无题，1963年

图15
弗兰克·斯特拉，
印度女皇，1965年

观念的产物。黑色条纹均匀等宽分布于画面，条纹之间形成白色细线，实际是预留出的画布本身。条纹的宽度通常是由画框木料厚度决定的。把画面表面的元素和画布下面起支撑和固定作用的物理存在的画框统一考虑，说明斯特拉对画面结构的设定不是完全主观的，而是依据画布既有的物理结构做出的客观选择。这些做减法的作品，与抽象表现主义行动绘画的那种充满能量的高度主观性形成强烈对比，更倾向于色域绘画的特点。斯特拉的黑画很快引起了业界的关注。在纽约普瑞斯特艺术学院给学生做讲座时，斯特拉曾这样描述自己的创作观念："绘画的空间问题，即是对各部分的平衡关系的处理，以一种贯穿始终的节奏来处理规则图案，可以彻底清除视觉幻象。"[28]

1960年开始，斯特拉使用塑形画布和彩色颜料，出现了圆形、曲线等元素。这些作品尺寸巨大，通常在5米以上，给人一种宏大的面积感。单色、条纹构成的完美平面画面彻底消除了空间。随着画布被塑造成不同形状，画面条纹也配合画布形状而发生了变化，如"V"形画布上分布着"V"形的线条，产生一种新的运动感。虽然斯特拉作品越来越立体，画面结构也越来越丰富，但是斯特拉依然强调："你看到的就是你看到的。"[29] 在这里，绘画本身独立出来，切断了各种隐喻、指涉的关联（图15）。

埃尔斯沃思·凯利（Ellsworth Kelly，1923—2015），美国艺术家，出生在纽约。从小喜欢观察鸟类，经常看到两色和三色的鸟，受到动物绘画画家约翰·詹姆斯·奥笃本（John James Audubon）的影响。在凯利后来的绘画中，如两色和三色绘画作品，可以看到这种影响力的持续。凯利曾就读于布鲁克林的普拉特学院，1943年应征入伍。1946年退伍后，凯利在波士顿的博物馆美术学校学习艺术。1948年他来到巴黎，在巴黎艺术学院设计学院学习，对罗马和拜占庭艺术产生了兴趣。超现实主义的自动绘画所产生的偶发性对凯利启发很大。这一时期，凯利还受到让·阿尔普、弗朗西斯·皮卡比亚、阿尔贝托·贾科梅蒂和乔治·梵顿格勒等艺术家的影响。

凯利一直与抽象表现主义保持着距离，在吸收感兴趣的运动

和艺术家的艺术滋养的过程中，凯利意识到"我在决定一幅画中不想要什么时，只是不断地扔掉东西——像符号、线条和画的边缘……"，这使得凯利在探索绘画语言的过程中形成了自己的抽象艺术风格。在一次参观博物馆展览的过程中，凯利没有关注展览作品，而是被博物馆的窗户所吸引。这次观察经历让凯利创造出了自己的窗户，"我所熟悉的绘画对我来说已经完成了。我看到的每一处地方，我看到的每一件东西，都变成了要被制造的东西，而且必须按照它原来的样子来制造，不能添加任何东西"[30]。这种观点随后成为凯利艺术创作的整体视角，以此将现实物体转换为抽象艺术中的内容、形式和色彩，呈现艺术家自己对空间的独特理解。

1951年，凯利创作的《多色大墙》是其早期探索多画面组合的代表作，由64幅单色正方形画布组成。将艺术品当作物体来对待，凯利和唐纳德·贾德持有同样的观念。《多色大墙》作为一个大的物体，同时也是由若干小物体组成的，而且是一种随机组合的偶发效果。在随后的创作中，凯利的诸多作品源自这件《多色大墙》，不同尺寸的形状、颜色、材料，以千变万化的方式被并置在一个平面上。同年创作的《引用》，最初由切割出来的不规则黑白条纹拼贴在20块方形之中，然后把整个画面倒置，再重新绘制到20块木板上，并拼合到一个大的平面之中，形成最终的作品形态。这件作品是凯利在巴黎期间，受到约翰·凯奇（John Cage）和汉斯·阿尔普的鼓动，在艺术作品中尝试偶发效果。凯利认为，最初黑白条纹的拼贴存在着艺术家个人的痕迹，而随机摆放再倒置之后的效果则摆脱了艺术家的控制。

1954年，凯利回到纽约，与杰克·杨曼和艾格尼丝·马丁、罗白特·印第安纳（Robert Indiana）等艺术家工作和生活在科恩迪斯-斯利普。这是一个艺术家自发的聚集地，在南大街海港周围破旧不堪的建筑群之中，形成一个远离上东区和抽象表现主义艺术家的小艺术社区。他们没有组建艺术联盟，而是给予彼此支持和批判意见，并相互帮助走上了各自的艺术道路。

1956年，贝蒂·帕森斯画廊为凯利举办了个展。1959年，他参

加了"16个美国人"展览，参展艺术家还有贾斯珀·约翰斯、弗兰克·斯特拉等。1963年，凯利创作了《红蓝绿》，探讨形状的颜色和周围颜色之间的平衡关系。这件作品源自凯利对自然事物的观察，例如桥和桥洞的空间关系。也就是说，物体自身占据的空间、物体周围的空间，以及物体与空间之间的关系，被凯利用一种极简的方式呈现出来。这件作品为凯利的塑形画布作品奠定了一个稳定的基础。这一年，凯利创作了《蓝色之上的黑》，黑色条块超出了蓝色方形画布，与周围墙壁产生了某种联系。画面和墙面产生互动，是凯利创作这件作品的关注点。随后，凯利创作了一系列塑形画布作品，突破了传统画框的限制，深入研究二维平面画面与三维现实空间之间的关系。

20世纪70年代以后，凯利搬到纽约北部，开始创作体积较大的雕塑作品，材料涉及钢、铝和青铜。1987年，凯利创作了雕塑作品《克雷艾达·德尔科》，高3.65米，运用极简的抽象手法传达古希腊男性青年雕塑的美学理念；作品表面平整的亚光黑色则呈现出二维质感。凯利对传统二维和三维空间意识的反思，引发观者进一步展开思考（图16）。

查尔斯·何曼（Charles Hinman，1932—　），生于纽约州锡拉丘兹市，1955年获得锡拉丘兹大学学士学位。除了艺术天赋，何曼还致力于体育运动，上大学期间参加职业棒球运动。大学毕业后他移居纽约，在艺术学生联盟学习，之后在军队服役了两年。1960—1962年何曼在史泰登岛学院担任机械制图老师，并在长岛任德米尔学院担任木器工作室讲师。20世纪60年代初，何曼在科恩迪斯-斯利普艺术区，与詹姆斯·罗森奎斯特合租了一间废弃的造帆阁楼，空间宽敞开放，租金适中。1965年，何曼和罗伯特·印第安纳离开科恩迪斯-斯利普艺术区，合租了一幢位于春街2号的建筑。1971年，他搬到一个街区外的包厘街定居下来。

何曼早期的塑形画布受到埃尔斯沃思·凯利的影响。1963—1964年创作的偏重三维体积感的塑形画布作品，呈现出何曼自己的艺术面貌。其作品特点是专注于空间的穿插关系，将色彩、阴影和

际物体与虚幻空间联系起来，产生更加复杂的空间感和体积感。
世纪70年代以后，何曼充分尝试塑形画布的各种可能性：加强画
对外部空间的延伸，几何化和凸起感，色彩的强烈对比，以及对
围墙体的反射，利用阴影产生的幻觉感，单色画布的物理塑形。
塑形画布的可能性进行了充分探索（图17）。

罗纳德·戴维斯（Ronald "Ron" Davis, 1937—　），出生在加
福尼亚州的圣莫尼卡，1955—1956年进入怀俄明大学学习。1959
开始，戴维斯对绘画产生了兴趣。1960—1964年就读于旧金山艺
学院，当时盛行的抽象表现主义艺术思潮对他产生了重要影响。
63年，戴维斯的绘画风格变得硬边、几何化和光效应化。1964年
始，他的作品在重要的博物馆和画廊展出。

1965年，戴维斯在洛杉矶的尼古拉斯·怀尔德画廊举办了第一
个人画展。1970年，艺术家兼艺术评论家沃尔特·达比·班纳德
Valter Darby Bannard）在《艺术论坛》的一篇文章中评论道：
虽然戴维斯被'系列'理念所困扰，还没有把握住自己风格的特
，但他年轻、有灵感，这些东西会自然演变。"[31] 1966—1972年，
维斯使用聚酯树脂和玻璃纤维创作了几何形状的幻觉绘画。在此
前，幻觉一直是几何抽象极力避免的效果。戴维斯应用新材料将
何与幻觉结合起来，形成了新的视觉语言。

1989年，戴维斯在洛杉矶举办了"十二边形系列"展览。芭芭
·罗斯（Barbara Rose）深入研究了戴维斯20世纪60年代的绘画
品，在展览画册中写道："戴维斯发现了一种方法，可以将杜尚的
视研究以及《大玻璃》中的透明平面用于绘画。他使用玻璃纤维
造了一个同样透明的平面，摆脱了现实幻象。他将彩色颜料混合
一种流体树脂中并迅速变硬，可以多层次叠加颜色，并且不会弄
颜色。他的作品本质上是对早期绘画大师作品的分层罩染和上光
的颠倒。在他同时代的人当中，罗纳德·戴维斯同样关注传统的
画问题，如空间、尺寸、细节、色彩关系和想象，就像他在加州
调高科技工艺和工业材料一样。如何整合新技术产生的新含义与
统的先验隐喻之间的矛盾成为整个60年代的问题。"

图16

图

图

图20

图19

戴维斯的作品融合了杰克逊·波洛克的自由、文艺复兴时期的空间透视和蒙德里安精确的绘画风格，其作品中的幻觉效果拓展了抽象艺术的表现范围。戴维斯应用当时的新技术将聚酯树脂和玻璃纤维材料与色彩结合，成功地将几何透视、绘画手法、色彩和空间结合到塑形画布风格之中。从20世纪90年代开始，戴维斯使用计算机三维渲染技术创作作品，大多是塑造几何形体。例如2021年戴维斯用三维渲染技术绘制的静物，再喷绘到磨砂金属板上，整幅作品既漂亮又不媚俗（图18）。

斯文·卢金（Sven Lukin，1934—2022），生于拉脱维亚的里加，1949年移民到美国，1953—1955年在费城宾夕法尼亚大学接受艺术教育，其间受到现代主义建筑师路易斯·康（Louis Kahn）的光滑曲线的影响。1958年卢金来到纽约，生活并居住在这里。20世纪60年代，卢金的硬边抽象和极具视觉冲击的塑形画布作品，很快在艺术界产生了影响力，在诸多有影响力的画廊和博物馆展出作品。

在卢金的作品中，几何抽象的硬边图案，配合波普的鲜艳色彩，再用塑形画布的空间观念呈现出来，形成极具特征的艺术面貌。作为战后第一批打破矩形画布的艺术家之一，卢金成功地将绘画引入现实三维空间之中，但始终保持着绘画的正面性，始终与墙壁保持着联系（图19）。

李·邦泰克（Lee Bontecou，1931—　　），生于美国罗得岛州普罗维登斯，雕塑家、版画家，20世纪60年代纽约艺术界的先锋人物。邦泰克1952—1955年参加纽约艺术学生联盟，在那里她跟随雕塑家威廉·佐拉赫（William Zorach）学习。1954年夏天，她在缅因州的斯科维根绘画和雕塑学校学习焊接。1957—1958年，获得美国—意大利富布赖特委员会的富布赖特奖学金，前往罗马学习。1971年邦泰克开始在布鲁克林学院艺术系任教。1988年她搬到宾夕法尼亚州的奥比森尼亚教书，保持着活跃的艺术创作，但很少露面。2003年洛杉矶哈默博物馆和芝加哥当代艺术博物馆联合举办了一场回顾展，并于2004年在纽约现代艺术博物馆继续展出，邦泰克重新引起公众关注。2010年现代艺术博物馆举办了邦泰克作品回顾

展，名为"一切意义上的自由"。2014年她的作品在梅尼收藏组织的"李·邦泰克：描绘世界"展览中展出，并被送往普林斯顿大学艺术博物馆。2016年豪泽与沃斯画廊共同举办了"酝酿中的革命：女性创作的抽象雕塑，1947—2016"展览，其中展出了邦泰克的作品并收录到画册中。

20世纪60年代，邦泰克作为一名优秀艺术家与贾斯珀·约翰斯、弗兰克·斯特拉等人一起参加纽约的各种展览。这一时期的作品是邦泰克个人艺术生涯中最有代表性的成果。她深受二战影响，父母都参加过战争，母亲为潜艇导航安装发报机，父亲为军队出售滑翔机。在她成长过程中，夏天会和祖母一起在新斯科舍的雅茅斯度过，在那里对自然世界的充分接触使她产生了对自然的热爱。因此，我们可以感受到邦泰克的作品既是机械的又是有机的。邦泰克把雕塑作品像绘画一样挂在墙上，这也正是60年代塑形画布崛起的显著特征。这些作品由焊接的钢框架组成，上面包裹着回收的帆布（如传送带或邮袋）以及其他废旧物品，抽象地唤起人们对残酷战争的印象（图20）。

伊丽莎白·默里（Elizabeth Murray，1940—2007），出生在美国伊利诺伊州芝加哥市，父母都是爱尔兰天主教徒。默里从小受到母亲鼓励，学习绘画。1958年进入芝加哥艺术学院，1962年毕业并获得美术学士学位。1964年她在米尔斯学院获得美术硕士学位。默里在求学期间受到塞尚、毕加索、蒙德里安、德·库宁、贾斯珀·约翰斯的影响。其中对默里影响最大的是德·库宁和贾斯珀·约翰斯这两位艺术家。谈到德·库宁，默里说："我受到他20世纪60年代早期作品的影响，非常欣赏他的画笔在画面上行走的方式——好像他在用绘画说话。德·库宁可以用画笔诉说或做任何事情。"谈到贾斯珀·约翰斯，默里这样说道："他使我震惊。约翰其将情感激情和智力激情打包进作品里，通过作品展示的方式来强迫你看到作品的质地，好像在说：看，我就是'这么'画的。"[32]

毕业后，默里成为德门学院艺术课程的老师。1967年默里搬到纽约，开始进入纽约艺术圈。1971年首次在惠特尼美国艺术博物馆

年度展览中展出作品。1978年的油画作品《儿童聚会》被惠特尼博物馆收藏。这件作品充分使用抽象元素来传达出聚会的现场感和质感：绿色的斑渍代表孩子们最常有的状态，紫色的有机色块则表明孩子们的可爱样子，神经质的粉色折线呈现出孩子们在一起的运动速度和让人发疯的不规律折返行为。红黄蓝背景色试图说明作为三原色，孩子们的世界也有某种普世规律。画面上有机色块互相叠压、线条的动感穿插，预示了她后来塑形画布的风格。

20世纪80年代，默里朝向一种指涉性的抽象风格发展。在一种全然抽象的风格之下，会发现一系列让人产生具象联想的元素，每个人可以构造出不同的故事情节。例如1983年的《意料之外》，默里试图揭示隐藏在日常生活中的心理压力以及某些表面和谐实际尖锐矛盾的人际关系。2007年，默里死于肺癌。《纽约时报》在她的讣告中写道："默里将现代抽象主义重塑为一种活泼、卡通化的形式语言，其主题包括家庭生活、人际关系和绘画本身的本质……"[33]

默里去世后，为了纪念她并为女性艺术家提供更多展示作品的机会，A.G.基金会、哥伦比亚大学、美国艺术档案馆建立了"伊丽莎白·默里视觉艺术女性口述历史项目"（Elizabeth Murray Oral History of Women in the Visual Arts Project）。A.G.基金会的艾格丝·冈德这样评价她："通过记录这些艺术家的生平来纪念伊丽莎白·默里似乎是再合适不过了，这些坚持视觉艺术创作的女性艺术家们通过她们的作品扩展和丰富了世界。"（图21）

理查德·塔特尔（Richard Tuttle, 1941—　），生于新泽西州，在康涅狄格州哈特福德的三一学院学习艺术、哲学和文学。1963年获得学士学位后搬到纽约，在库珀联盟学院度过了一个学期，并在美国空军短暂服役，随后在贝蒂·帕森斯画廊工作，担任助理。1965年，塔特尔在该画廊举办了第一次个人展览。

塔特尔的作品以小巧、偶然、细腻、私密著称，侧重比例和线条之间的关系，作品涵盖雕塑、绘画、素描、版画、艺术书籍、装置等多种媒介。20世纪60年代，塔特尔的塑形画布作品呈现出明显的个人特点。相对于那个时代多数艺术家喜欢的大尺幅，塔特尔的

小尺幅立刻产生了完全不同的视觉效果。对塑形画布的使用，则一直贯穿在塔特尔的艺术生涯之中。

1971—1972年，塔特尔用铁丝作为自己对线条思考后选取的材料而创作作品。《洛杉矶时报》的艺术评论家克里斯托弗·奈特（Christopher Knight）说："有人可能会说，就艺术而言，从来没有比这更少的了……总体上被认为是他对艺术史最独特的贡献。"[34] 1975年，惠特尼美术馆为塔特尔策划学术展，该展引发了较大争议。当时著名的批评家希尔顿·克莱默（Hilton Kramer）引用路德维希·密斯·凡·德罗（Ludwig Mies van der Rohe）的格言"少即是多"批评道："在塔特尔先生的作品中，少无疑是少……"这次展览的策展人玛西娅·塔克（Marcia Tucker）因此丢掉了工作[35]。

20世纪80年代早期，塔特尔创作了一系列活页笔记本素描和水彩，直接画在低档活页纸上，颜料渗出或聚集，使得纸张变形产生凹凸感。檀香山艺术博物馆收藏了5套活页笔记本素描（1980—1982）。这些活页纸作品激发观众去思考艺术和垃圾之间的区别。

2004年，塔特尔创作并安装了大型壁画《有光的色块》（Splash），尺幅为27米×45米，由约14万块彩色玻璃和白色瓷砖组成。这是他的第一个公共艺术项目。2019年，塔特尔的个展"日子、缪斯和星星"在佩斯画廊展出。针对这个展览，莎伦·巴特勒（Sharon Butler）在题为《颜料的两面性》文章中评论道："塔特尔总是有一种特殊的新鲜感，不是对过去生活和经验的发现和锤炼。他的美学特征是对当下的敬畏。他的作品尽管可能会传达一种侘寂之美的不稳定感，但都是由原始材料制成，反映直接的制作经验。"（图22、图22.1、图22.2）

大卫·诺沃斯（David Novros，1941— ），生于美国加州洛杉矶，1963年获得南加州大学学士学位，1965年搬到纽约，随后在欧洲短暂逗留了一段时间，这对诺沃斯的艺术观念产生了很大影响。诺沃斯发现意大利文艺复兴早期的壁画具有一种让人身临其境的力量。这种给人强烈感受力的艺术成为其艺术创作的目标。在他后来的艺术创作中，将建筑元素应用到抽象几何之中，使得空间更具有现实

图21

图22

图22.1

图22.2

图23

图24

感知力。1966年，诺沃斯在纽约公园广场画廊举办了首次个展，随后参加极简艺术的诸多重要展览。作品被纽约现代艺术博物馆、惠特尼艺术博物馆等重要机构收藏。现在工作和生活于纽约（图23）。

雷·伯格拉夫（Ray Burggraf，1938— ），生于美国俄亥俄州，从小在农场长大，1968年获得克利夫兰艺术学院文学学士学位。这一时期，伯格拉夫受到德国包豪斯运动和20世纪60年代欧普艺术的影响。1970年他获得加州大学伯克利分校文学硕士学位，进一步深入研究包豪斯风格的色彩理论。毕业后伯格拉夫来到佛罗里达州立大学教授绘画和色彩理论。2007年伯格拉夫以名誉教授的身份退休，继续绘画和展览作品。

伯格拉夫的作品表达了加利福尼亚人对光和颜色的欣赏，以及佛罗里达人对大气和海洋情绪的体验。其作品的特点是在木材上喷绘丙烯颜料，尺幅巨大，色彩微妙而艳丽。例如《蓝色天空》系列作品中使用的蓝色总是相同的，但并不完全是柔和的天空蓝色。它更加尖锐和明亮，强调人为的特性、构建的现实世界。

特雷弗·贝尔（Trevor Bell，1930—2017），生于英国利兹，1947—1952年在利兹艺术学院学习，并获得奖学金。1955年，在特里·弗罗斯特（Terry Frost）的鼓励下，他搬到康沃尔郡的圣艾夫斯。作为英国抽象艺术的中心，圣艾夫斯聚集了一批重要的抽象艺术家，例如前文提到的纳姆·盖博、本·尼克尔森、芭芭拉·海普沃斯等。特别是本·尼克尔森给予贝尔艺术上的建议，并为他介绍画廊经纪人。贝尔也由此走向了抽象艺术。

1958年，沃丁顿画廊为贝尔举办了他的第一次个展。1959年，贝尔获得巴黎国际绘画双年展奖，并获得意大利政府奖学金。1960年他获得利兹大学绘画格雷戈里奖学金。正是在这一时期，贝尔开始使用塑形画布。1976—1996年间，贝尔在佛罗里达州立大学从事绘画教学。他的工作室很大，时间也很充裕，因而创作大尺幅的、色彩强烈的作品。在美国的20年，贝尔参加了一系列重要机构的展览。199_年，他从佛罗里达回到康沃尔的彭赞斯附近，建立了自己的工作室，继续在伦敦、美国和圣艾夫斯展出作品（图25、图25.1～图25.5）。

图25
图25.1
图25.2
图25.3
图25.4
图25.5
特雷弗·贝尔作品展示现场

图25

图25.1

图25.2

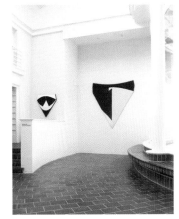

图25.3

图25.4

图25.5

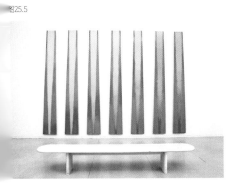

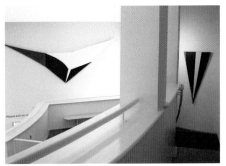

理查德·史密斯（Richard Smith，1931—2016），出生于英国哈特福郡的莱奇沃思市。在香港英国皇家空军服役后，他就读于圣奥尔本斯艺术学院。1954—1957年在伦敦皇家艺术学院进行研究生学习，1957—1958年在汉默史密斯艺术学院担任教师。1959年史密斯获得哈克尼斯奖学金，前往美国，其间创作艺术作品并和从事美术教育工作。1961年，史密斯在纽约格林画廊举办了第一次个展。1970年，作为英国艺术家代表参加了威尼斯双年展。1975年，其作品回顾展在伦敦泰特美术馆展出。1976年，史密斯定居纽约。

史密斯早期作品使用商品包装和商业广告元素，后来更倾向于美国色域绘画风格，试图将"高雅"艺术和流行文化联系起来。1963年，史密斯开始研究绘画的二维属性。在《钢琴》和《礼物包》等作品中，他将绘画的表面延伸到三维空间。尽管这些作品具有三维元素，但史密斯坚持它们作为绘画的身份，他说："因为我一直保留着一堵墙，所以不存在多面雕塑的问题。"史密斯没有延伸到雕塑领域，更喜欢在绘画和雕塑之间的领域工作，挑战绘画的传统。1972年"风筝画"系列作品，表现出史密斯对画布边缘的浓厚兴趣。该系列作品不再使用传统的木框作为画框，而是用绳索和铝管结构来固定画面，使得作品边缘更富有变化（图26）。

方谨顺（Anthony Poon，1945—2006），出生于新加坡，1964年毕业于南洋美术学院，在旧国家图书馆举办了首次个人展览。1968年，他在李氏基金会和学校奖学金的资助下，来到伦敦的比姆肖艺术学院继续深造，1971年毕业后回到新加坡。方谨顺最早涉足新加坡艺术界是在阿尔法画廊。该画廊由建筑师林昌济（Lim Chong Keat）设立在新加坡亚历山德拉大道7号。在画廊第一任经理邱穗和的指导下，像方谨顺这样的年轻艺术家可以发展自己的艺术，并定期在画廊举办展览。

20世纪70年代，方谨顺开始创作系列塑形画布的几何抽象作品。80年代他创作了波浪系列，回到方形框架，但空间和技法仍然是塑形画布的逻辑，更注重三维效果。在此期间，其《色彩理论》系列作品探讨了色彩之间的关系。方谨顺很快形成一种独特的风格，

图26
理查德·史密斯，
钢琴，1963年

图27
方谨顺，
色彩舞蹈，1987年

图27.1
作品制作现场——助手协助完成作品

图26

图27

图27.1

集中于他对线条和色彩之间的空间关系的探讨。90年代后的雕塑作品则是将之前在二维平面画布上塑造的浮雕空间感延伸到现实三维空间之中（图27、图27.1）。

二、欧普艺术（Op art）

欧普艺术，是光学艺术（optical art）的缩写，是一种使用光学错觉来创作艺术作品的抽象艺术风格。早期代表作品大多是黑白色调，在平面上制造动感、扭曲、凹凸等效果，以及格式塔的图像模式。例如弗兰克·皮卡比亚的作品《光声机》、莫霍利-纳吉的作品《黑影照片》（图28、图28.1）。

如果从图形和色彩效果来讨论，欧普艺术可以追溯到构成主义和达达主义，摄影中失真的图像，以及心理学研究的格式塔理论。建构主义者在包豪斯的实践，例如莫霍利-纳吉制作的摄影欧普艺术，并在包豪斯的课程中讨论这一主题。1937年，维克多·瓦萨雷利的《斑马》完全由曲线状的黑白条纹组成，既是条纹的有序组合，形状又从背景中凸显出来。在当时，这样的作品被认为是达达主义风格。

包豪斯学院在1933年被纳粹关闭时，一部分教师逃难到美国。建构主义运动也随之来到芝加哥，莫霍利-纳吉创办了"新包豪斯"，即后来的"芝加哥设计学院"。安妮和约瑟夫·阿尔伯斯将建构主义观念带到了黑山学院。约瑟夫·阿尔伯斯在耶鲁任教时，后来成为欧普艺术家的朱利安·斯坦扎克和理查德·阿努什凯维奇都是他的学生。

1955年，巴黎的丹尼斯·勒内画廊举办了"运动"展览，维克多·瓦萨里和庞图斯·赫腾（Pontus Hulten）在他们的"黄颜色宣言"中提出了一些基于光学和发光现象类似绘画幻觉的新的动感表达。1964年，朱利安·斯坦扎克在玛莎·杰克逊画廊举办了"光学绘画"（Optical Paintings）展览，提出了"欧普"（Op art）一词，意为一种利用视错觉的抽象艺术。

1965年，由威廉·塞茨（William C. Seitz）策划的"灵敏的眼

曹"展览在纽约现代艺术博物馆举行，随后在圣路易斯、西雅图、帕萨迪纳和巴尔的摩巡展。展览主要关注艺术的感知方面，即动感产生的错觉与色彩关系的相互作用。展览作品风格涉及极简主义，硬绘画抽象，以及一批关注光学效果的艺术家，如维克多·瓦萨雷利、理查德·阿努什凯维奇、蔡文英、布里吉特·莱利。

这次展览对公众影响力较大，参观人数超过了18万人次。评论界普遍反响不佳，认为欧普艺术不过是一种欺骗眼睛的把戏。但是欧普艺术的图像被用于很多商业场合，对现代设计产生了重大影响。从风格发展过程看，抽象艺术中的欧普似乎可以对应到具象艺术中的洛可可阶段。不论是抽象还是具象，似乎都有这一发展规律——从质朴、严肃、神性转向华丽、轻松、魔性。

根据上文欧普艺术的发展脉络，这里重点介绍以下6位艺术家。

维克多·瓦萨雷利（Victor Vasarely，1906—1997），匈牙利裔法国艺术家。1925年瓦萨雷利在布达佩斯的罗兰大学学习医学。1927年放弃医学，开始学习绘画和设计。20世纪30年瓦萨雷利定居巴黎，从事平面设计工作。二战后瓦萨雷利开设了自己的工作室，从事平面设计教学，以及抽象绘画和雕塑作品创作。70年代以后，瓦萨雷利先后在法国和匈牙利建立了自己的两座博物馆，共收藏约1000件作品。1982年，其创作的丝网版画被法国宇航员带入太空（图29）。

朱利安·斯坦扎克（Julian Stanczak，1928—2017），波兰裔美国艺术家，出生在波兰的博罗尼卡。二战开始时，斯坦扎克被迫进入西伯利亚劳改营，不幸失去右臂。1942年，13岁的斯坦扎克逃离西伯利亚，加入在伊朗的波兰流亡军队。退伍后，他在乌干达的波兰难民营度过了少年时代，其间学会了用左手写字和画画。随后在伦敦待了几年，1950年来到美国，在俄亥俄州的克利夫兰定居下来。1954年，斯坦扎克在克利夫兰艺术学院获得美术学士学位，之后在耶鲁大学艺术与建筑学院接受约瑟夫·阿尔伯斯和康拉德·马卡-雷利（Conrad Marca-Relli）的指导。1956年获得美术硕士学位。1957年，斯坦扎克成为美国公民，在辛辛那提艺术学院任教7年。

图28

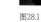

图28.1

图29

图30

图30.1

图32

图31.1

图33

图3

2007年，斯坦扎克在一次采访中回忆战争和失去右臂的经历，以及这两件事对他的艺术产生怎样的影响时说："从右手（主要的手）变成左手的转变是非常困难的。我年轻时经历过第二次世界大战的暴行，但我想忘掉它们，过一种'正常'的生活，更充分地适应社会。在寻找艺术的过程中，你必须把情感和逻辑分开。我不希望每天都被过去轰炸，我通过非有所指的抽象艺术寻找行动的匿名性。"（图30、图30.1）

理查德·阿努什凯维奇（Richard Anuszkiewicz，1930—2020），波兰裔美国艺术家，出生在宾夕法尼亚州的伊利，从小热爱艺术。1948—1953年他在俄亥俄州克利夫兰艺术学院学习，获得学士学位。1953—1955年在耶鲁大学艺术与建筑学院师从约瑟夫·阿尔伯斯，获得硕士学位。20世纪60年代，阿努什凯维奇开始参加展览，作品被重要的艺术机构和美术馆收藏。1965年在纽约现代艺术博物馆展出的"敏锐的眼睛"展览上，阿努什凯维奇的作品被《纽约时报》称为"最耀眼的明星之一……一位艺术大师，其炽热的色彩以对称的条纹构造画面，居中的方形几乎直接跳到人们眼前"。

《荧光的互补》是阿努什凯维奇早期较有代表性的绘画作品。这一时期，他的绘画风格以冷暖色对比为主要特征。在1963年现代艺术博物馆《美国人》的展览画册中，阿努什凯维奇阐释了他的艺术："我的工作属于实验性质，主要研究饱和度最高的互补色并置时的效果，以及由此产生的视觉变化。此外，还研究光在变化条件下对整体画面产生的动态效果，以及光对颜色的影响。"[36]

20世纪70年代，阿努什凯维奇的画面上出现了一种明显的光感，最著名的作品《深紫红方块》创作于1978年，通过对比色关系生动地描绘出震荡的运动感，让人产生一种视觉错觉。80年代的《神庙》系列和90年代的《天光》系列可以明显感受到画面中的光闪烁着灵性（图31、图31.1）。

蔡文英（Wen-Ying Tsai，1928—2013），出生于中国福建省厦门市，1950年移民美国。1953年，蔡文英获得密歇根大学机械工程学士学位，毕业后搬到纽约，开始了建筑工程师的职业生涯。结束

图28
弗兰克·皮卡比亚，
光声机，1922年

图28.1
莫霍利-纳吉，
黑影照片，1943年

图29
维克多·瓦萨雷利，
斑马，1937年

图30
朱利安·斯坦扎克，
相互作用，1964年

图30.1
朱利安·斯坦扎克，
渐变，1975年

图31
理查德·阿努什凯维奇，
深紫红方块，1978年

图31.1
理查德·阿努什凯维奇的作品
展示现场

图32
蔡文英，
光学绘画，1964年

图33
布里吉特·莱利，
白色上的黑，1952年

白天的工作后，晚上在艺术学生联盟学习艺术，同时在新社会研究学院学习政治学和经济学课程，还参加埃里克·霍金斯的现代舞课程。1963年，蔡文英获得惠特尼绘画奖学金，便决定离开工程，全身心投入艺术。在欧洲旅行了三个月后，他回到纽约，开始用光学效果、荧光涂料制作三维装置作品。1965年，蔡文英参加了由威廉·塞茨策划的"灵敏的眼睛"展览，由此名声大振，成为欧普艺术的代表人物。蔡文英认为只有闪光是不够的，还要与观众产生互动。受到纳姆·盖博的动力雕塑的启发，蔡文英使用频闪仪与反馈控制系统相结合的想法创作出了动力装置作品（图32）。

布里吉特·莱利（Bridget Riley，1931—　），出生在伦敦郊区的诺伍德，1955年获得皇家艺术学院学士学位。莱利早期作品受到新印象派画家修拉的点彩技法影响。她曾经这样评价说："修拉的作品使我感受到观者积极参与的重要性。生理感觉成为媒介。"[37]1960年开始，通过对光学效果和视觉现象的研究，莱利把自己感兴趣的生理感觉结合一种非常精细的绘画技法，进而发展出自己的欧普艺术风格，以黑白图案为主，在画面制造运动感。20世纪70年代以后，莱利发展出多色、多形状的欧普作品（图33）。

三、后极简主义（post-minimalism）

"后极简主义"一词是由罗伯特·平卡斯−威腾（Robert Pincus-Witten，1935—2018，美国艺术批评家、策展人和艺术史学者）于1971年创造的术语。该术语被用于各个艺术领域，是指受到极简主义美学影响以及发展和超越其观念的作品[38]。在视觉艺术中，从空间观念上讲，以贾德和路易斯为代表的极简主义者的空间是中性的，强调观者身处其中的个人体验，强调一种逻辑关系。后极简主义中有一种空间观念是诗意和隐喻的领域，受到法国思想家加斯东·巴什拉的著作《空间中的诗意》的影响。例如，艾丽丝·埃科克（Alice Aycock）、乔尔·夏皮罗（Joel Shapiro）、索尔·勒威特（Sol LeWitt）等艺术家。他们的作品更多是对记忆、幻想和梦幻世界的隐喻。

从时间观念上讲，后极简艺术家中有一种简洁性是指由时间简化的形式，即随着时间推移，事物会被自然之力侵蚀，最终形成某种最基本的形状。他们将深邃的远古文明与现代工业相结合，思考过去、现在、将来之间的关系，试图呈现出某种人造物的永恒感，同时也隐喻一切终将化为灰烬的虚无感。极简主义者并不关心永恒问题，而是更多关注现场展示过程中存在的此时此地感，即一种当下的存在感、一种理想主义的纯粹形式感。早期极简主义发展到20世纪60年代中后期，已经受到质疑和抵制，例如当时被贴上"贾德主义"标签的一种僵化而空洞的极简形式。后极简主义者对待几何造型不再是理想主义态度，而是关联到一种悲观主义氛围之中。这可能与60年代末美苏冷战及核威胁有关——核爆炸会将人类文明带回石器时代。例如，迈克尔·海泽（Michael Heizer）在其1984年的展览画册中直接呈现的其创作参考图片：一边是马列维奇的各种创作构图，另一边是各种远古文明的符号和雕塑[39]。其中较有代表性的作品是1972—1974年创作的《复杂的一》，建造在沙漠之中。这件作品具有简洁的几何形式、统一的整体性、一种明确的远古气质。1976年，罗伯特·史密森（Robert Smithson）创作的《螺旋形堤》也是采取一个最基本的形，一种类似鹦鹉螺壳的形状。一方面是挖掘机在大盐湖中挖掘、堆砌岩石和恐龙化石的整个过程——现代工业的暴力手段象征；另一方面是大盐湖水中的盐会在岩石上形成晶体，最终吞没螺旋堤。与迈克尔·海泽一样，史密森用另一种方式将这种永恒与毁灭的共存感呈现了出来。

实际上，后极简主义包含了多样化和迥然不同的艺术家群体，例如上文提到的大地艺术的代表艺术家，其他群体还有身体艺术、装置艺术、过程艺术等。涉及造型观念方面，有一种深层影响是来自波洛克艺术中那种浑厚朴素的气质，注重创作过程，以及其作品呈现出来的整体感对后极简艺术家产生了重要影响。波洛克对待作品创作过程的态度以及对材料直截了当的使用，也成为后极简主义者们改造极简主义的方式。在此，我们重点介绍伊娃·何塞与理查惠·塞拉这两位艺术家，从他们迥然不同又似乎有某种联系的风格中感受后极简的多样感。

伊娃·黑塞（Eva Hesse，1936—1970），德裔美国雕塑家，1939年移民到纽约市。黑塞1952年毕业于纽约工业艺术学院，进入普拉特设计学院学习，一年后退学。18岁时在杂志社实习，其间参加了艺术学生联盟的课程。1954—1957年黑塞在库珀联合大学学习，1959年获得耶鲁大学学士学位。在耶鲁期间，黑塞师从约瑟夫·阿尔伯斯，深受抽象表现主义的影响。毕业后，黑塞回到纽约，与一些年轻且思想活跃的艺术家成为朋友，其中有索尔·勒威特、唐纳德·贾德、草间弥生等。

1963—1964年，黑塞与丈夫汤姆·多伊尔（Tom Doyle）在德国参加一个艺术项目，工作室安置在一家废弃的纺织厂里。工厂里废弃的机器部件、工具为黑塞的艺术创作提供了灵感。其间何塞创作了14件浮雕作品，例如《环状阿罗西》（Ringaround Arosie），在材料方面，使用硬绿泥石板上布面覆盖电线构造凸出形状，以此暗示男性和女性的身体部分。作品名称使用双关语的方式暗示了英国那首著名的童谣[40]。

1965年，黑塞陷入创作思考的困境，受好友索尔·勒维特的建议："停止（思考），去做！"开始专注于雕塑创作，乳胶、玻璃纤维和树脂合成塑料成为其创作的主要材料，探讨纹理、半透明和柔韧性效果的呈现。例如她对乳胶的使用，是像使用油漆那样，一层一层地刷，形成一个光滑但不规则的表面，令人惊悚地感觉到某些隐藏其中的包块感和外皮感，隐喻人类的身体。

对于极简主义重复方式的改造，黑塞采用了一种不那么理性和不那么确定的调性，倾向于有机感和随机方式。例如她用整齐的绳子缠绕排列的重复性，一组物体随机摆放；利用重力来呈现松散和未经雕刻的材料。黑塞在材料的物质层面上很少做处理，着力点在于改变材料自身原有的意义。亚瑟·丹托（Arthur Danto）将后极简主义与极简主义区分开来，其特点是"欢乐与玩笑""明确无误的色情气息"和"非机械的重复"，黑塞正好符合这些特点。

巴里·施瓦布斯基（Barry Schwabsky）在描述黑塞在伦敦卡姆登艺术中心的作品时说："折叠的东西、堆积的东西、扭曲的东

西、缠绕的东西、解开的东西；钝的东西和纠缠的东西连接到一起；看上去凝固的材料，似乎是被丢失、遗弃或虐待过的；形状看起来象肉和躯体，但不应该是——你可以看看这些东西、这些材料，这些形状和不寒而栗的难以形容的微妙感觉……"

黑塞的艺术作品常常与她一生的奋斗联系起来。黑塞出生在德国汉堡的一个犹太家庭，2岁的时候，为逃离纳粹德国，和姐姐海伦·黑塞一起被送到荷兰。她们与父母分离了6个月后，重聚在英格兰，然后再来到美国。1944年，黑塞的父母离婚。父亲1945年再婚，母亲1946年自杀。1962年，黑塞与雕塑家汤姆·多伊尔（1928—2016）相遇并结婚；他们1966年离婚。1969年10月，黑塞被诊断出患有脑瘤，一年内进行了三次失败的手术，于1970年5月9日去世。在黑塞34年的短暂生命中经历了逃离纳粹、父母离婚、10岁时母亲自杀、自己失败的婚姻和父亲去世。2016年，一部名为《伊娃·黑塞》的纪录片讲述了她的痛苦经历。同时，这部电影更多关注黑塞在最后10年职业生涯中快速发展的艺术状态和强烈的创造力。例如，她对乳胶、玻璃纤维和合成塑料等材料的创造性使用，对极简主义运动的当代反应，以及她引领后现代和后极简主义艺术运动的能力，使得黑塞成为后极简主义艺术运动的代表艺术家之一（图34、图34.1~图34.7）。

理查德·塞拉（Richard Serra，1938—　　），出生于旧金山。他的父亲是西班牙人，母亲出生在洛杉矶，他们都是来自敖德萨的俄罗斯犹太移民。塞拉父亲在钢厂和造船厂工作过。塞拉说，父亲的工作经历对他以后的工作产生了重要影响，后来从事艺术创作的所有原材料都储备在这段记忆中。

塞拉1961年毕业于加州大学圣巴巴拉分校，获得文学学士学位。随后在加州大学圣迭戈分校学习艺术。1961—1964年间，塞拉在耶鲁艺术学院攻读艺术硕士，学习绘画。受到在学校教书的艺术家的重要启发，包括菲利普·古斯顿、约瑟夫·阿尔伯斯。其间，塞拉为阿尔伯斯的书《颜色的互动》（1963）进行校对。1964年硕士毕业后，塞拉获得了耶鲁大学的旅行奖学金，前往巴黎。随后获得佛罗伦萨富布赖特奖学金，开始在纽约工作和生活。

图34

图34.1

图34

图34.7

图34.6

图34

图34.5

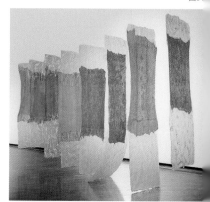

图34

1967年，塞拉创作了作品《四散的碎片》，主要使用橡胶碎片和乳胶。这些材料是塞拉从街道上捡拾回来的垃圾。塞拉赋予这些材料一种令人精疲力竭的功能、一种工业社会物质泛滥和浪费的现状，用一种无用主义精神来终结功利主义。在这里，材料不再是极简主义的中性，而是被表达出明确的含义——过度污染和污秽。

　　随后塞拉关注过程艺术，创作泼洒系列作品，其中较有影响力的是1969年在一个仓库展览中现场泼洒热铅的作品。塞拉准备了一箱热铅、一个长把勺。在展厅里，塞拉用勺子舀出热铅泼洒到角落里。这里，塞拉借用波洛克作品中的动力感，以此来反对极简主义的静态停滞感。塞拉的泼洒类似波洛克的倾倒，不同的是：泼洒是在三维空间里，最终形成铸造效果。泼洒过程随机感是一种失序，热铅则让人感觉危险，用一种带有危险感的失序来消除有节制和有规律的行为，进而产生一种破坏性力量、一种对理性自身的暴力。同时，这种泼洒、铸造的手法，结合装满热铅的容器也是对现代社会缺乏人性的工业生产的一种反讽和搞笑式模仿、一种针对貌似强大的生产力提出徒劳无用的批判态度。

　　这一时期，塞拉重新引用几何抽象中的构成观念，利用切割、支撑、堆叠等方式来创建结构。一些材料尺寸非常大，仅由其自身重量来保持平衡。例如《一吨重的支撑物》，是由4块钢板相互支撑而构造出一个立方体，这个立方体明显是对极简主义的批判。贾德的立方体是作为物体般的真实存在，具有实用功能——在展示现场与观者直接产生互动关系。塞拉的立方体则是一种永恒与毁灭之间的平衡关系——人造之物的力量与自然（物理）力量之间的抗衡，是一种安静的动力学存在方式，不再追求美学上的趣味，而是倾向于呈现物理上的力。塞拉给出的真实是一种不稳定的危险感。

　　1971年以来，塞拉开始使用日本的手工造纸和比利时亚麻布，绘制大尺寸绘画作品。他主要是用木炭和颜料棒。通常是融化几根颜料棒，形成大块的颜料块，在纸面上延展开。这种色块具有密集的纹理，在画面产生厚重和神秘的特质。在二维平面上实现其雕塑的那种体量感、物质存在感。

[1] *June Harwood: Hard-Edge Painting Revisited, 1959-1969*, exhibition catalogue, NOHO MODERN, 2003.

[2] *Art as Art: The Selected Writings of Ad Reinhardt*, Ad Reinhardt, Barbara Rose (Editor), University of California Press, 1991.

[3] *Specific Objects*, Donald Judd , Arts Yearbook 8, 1965, p 74-82.

[4] 同上。

[5] *John McCracken: Sketchbook*, John Harvey McCracken, Neville Wakefield (Contributor), Radius Books, 2008, p 66-67.

[6] 同上。

[7] *Daybook: The Journal of an Artist*, Anne Truitt, Scribner, 2013.

[8] *Originals: American Women Artists*, Eleanor C. Munro, Da Capo Press, 2000, p 314.

[9] *The Art of Richard Diebenkorn*, Jane Livingston, John Elderfield, University of California Press, 1997, p 64.

[10] *Minimalism*, James Meyer, Phaidon press, 2010, p 63.

[11] Frankenthaler, Barbara Rose, H. N. Abrams, 1975, p. 85.

[12] 同上，p 102.

[13] 同上，p 106.

[14] Lives of the Great Twentieth Century Artists, Edward Lucie-Smith, Thames & Hudson, 2009, p 257.

[15] 同上，p 258.

[16] 同上。

[17] *Seeking the Miraculous*, Ronnie Landfield, Exhibition Catalogue, The Butler Institute of American Art, p 5-6.

[18] 同 [9]。

[19] *John Hoyland: Power Stations: Paintings 1964–1982*, Barry Schwabsky, Other Criteria Books, 2016.

[20] 同上。

[21] *John Hoyland: The Last Paintings*, Contributor: Natalie Adamson, David Anfam, Matthew Collings, Mel Gooding, Ridinghouse, 2021.

[22] *Lyrical Abstraction*, Foreword by John I. H. Baur, exhibition catalogue, 1971.

[23] 同上。

[24] *Larry Poons: Creation of the Complex Surface*, Daniel Robbins, Exhibition Catalogue, Salander/O'Reilly Galleries, 1990, p 10.

[25] *Lyrical Abstraction: Color and Mood*, Sheldon Museum of Art, Exhibition Catalogue, 1993.

[26] *Expanding Boundaries: Lyrical Abstraction -- Selections from the Permanent Collection*, Boca Raton Museum of Art, Exhibition Catalogue, 2009.

[27] *Abraham Joel Tobias : sculptural paintings of the 1930s*, Jeffrey Wechsler, Abraham Joel Tobias, Jane Voorhees Zimmerli Art Museum, 1987.

[28] www.geometricmadimuseum.org/madi-facts.

[29] 同上。

[30] *A Giant of the New Surveys His Rich Past*, The New York Times, October 13, 1996.

[31] *Notes on American Painting of the Sixties*, Walter Darby Bannard, Artforum, vol. 8, no. 5, January 1970, p. 40-45.

[32] *Elizabeth Murray, 66, Artist of Vivid Forms, Dies*, Roberta Smith, The New York Times, 13 August 2007.

[33] 同上。

[34] *Alternative Art New York, 1965-1985* (Volume 19, Cultural Politics), Julie Ault, Univ Of Minnesota Press, 2003, p 205.

[35] 同上。

[36] *Americans 1963*, Dorothy C. Miller, ed. (1963, PDF) Museum of Modern Art, p 6.

[37] *Abstract Art*, Text by Stephanie Strained, Thames & Hudson Ltd, London, 2020. P.109.

[38] *A Dictionary of Modern and Contemporary Art*, Ian Chilvers, John Glaves-Smith, second edition, Oxford University Press, 2009, p 569.

[39] *Michael Heizer Sculpture in Reverse, Interview with Julia Brown*, by Julia Brown ed., Museum of Contemporary Art, 1984, P 16.

[40] 一般认为这首儿歌的起源与1664年的伦敦有关，当时死亡人数超过了10万人。玫瑰花环象征皮肤损害、感染瘟疫的初期症状，玫瑰花束象征感染瘟疫的宿命，燃烧尸体的灰烬导致打喷嚏预示病情加重，"我们都倒下了"则象征着"死亡"。童谣歌词如下：

Ring Around The Rosie
Ring around the rosies, A pocketful of posies,
Ashes, ashes, We all fall down。

Kenneth Noland-Corners and Sides, 1978

Kenneth Noland-Mysteries Tide, 2002

Gene Davis-Franklin's Footpath, 1972

Gene Davis-Niagara,1973

Gene Davis-Micro Painting 1, 1968

Gene Davis-Sun Sonata, 1983.

Thomas Downing-Grid #9 Saranac, 1971

Howard Mehring-Blue Note, 1964

Paul Reed-Preliminary study - Inside out, 1966

Paul Reed-Coherence, 1966

Paul Reed-Tukoman, 1998

Hilda Thorpe-Blue Wave, 1969

Hilda Thorpe-Sound, 1972

Hilda Thorpe-Babylon the Great, 1974

Hilda Thorpe-River Walk, 1986-87

Lorser Feitelson-Untitled (Black and White Lines on Red Background, 1965

Karl Benjamin-20#, 1977

Frederick Hammersley-Again is a Gain, #6, 1971

John McLaughlin-Untitled, 1974

Helen Lundeberg-Red Planet, 1934

Helen Lundeberg-Forms in Space Novembe, 1970

June Harwood-Untitled, 2010

Donald Judd-Untitled, 1967

Donald Judd-Untitled, 1968

Donald Judd-Untitled, 1973

George Earl Ortman-Untitled, 1965

Dan Flavin-A Primary Picture, 196

Dan Flavin-Untitled (to my dear bitch, Airily), 1981

Agnes Martin-The Sea, 2003

Anne Truitt-A Wall for Apricots, 1968

Anne Truitt-Parva LXV, 2003

Helen Frankenthaler-Canyon, 1965

Helen Frankenthaler-Desert Pass, 1976

Helen Frankenthaler-Essence Mullerry, 1977

Helen Frankenthaler-Madame Betterfly, 2000

Jules Olitski-First Position, 1967

Jack Bush-Chopsticks, 1977

Ronnie Landfield-The Howl of Terror, 1967

Ronnie Landfield-Cheat River, 1968

Ronnie Landfield-For William Blake, 1968

Ronnie Landfield-Portal to Paradise, 1982

Ronnie Landfield-Edge of the River, 2019

Richard Diebenkorn-Berkeley #8, 1954

Richard Diebenkorn-Woman on Porch, 1958

John Hoyland-Grey Blue on Green, 1971

John Hoyland-Grey Blue on Green, 1971

Abraham Joel Tobias-Sky Formation, 1935

Gyula Kosice- Planos y color liberados, 1947

Gyula Kosice-Hydrospatial Cities, 2009

Carmelo Arden Quin-Négal, 1943

Carmelo Arden Quin- Mad II, 1945

Carmelo Arden Quin-Peinture Madi, 1946

Martín Blaszkowski-Pareja, 1975

Martín Blaszkowski-Pared MADI, 1992

Martín Blaszkowski-Hacia el infinito, 2004

Martín Blaszkowski-Constelaciones, 2005

Martín Blaszkowski-Antagonismos, 2006

Neil Williams- Untitled, 1965

Neil Williams- Untitled, 1987

Frank Stella-Harran II, 1967

Frank Stella-A.P II, 1995

Frank Stella-Die Fahne Hoch! 1959

Ellsworth Kelly-Cite, 1951

Ellsworth Kelly-Colors for a Large
Wall, 1951

Charles Hinman-Watkins Glen,
1987

Ellsworth Kelly-Creueta del Coll,
1987

Ellsworth Kelly-Red Diagonal, 2007

onald Davis-1987, 1987

Ronald Davis-Yellow Hinge, 2001

Ronald Davis-Cone, Block, And
Sphere, 2021

Sven Lukin-Untitled, 1965

ven Lukin-Detour, 2012

Elizabeth Murray-Chidren Meeting,
1978

Elizabeth Murray-Everybody
Knows, 2007

Richard Tuttle-Wave, 1965

ichard Tuttle-Drift III, 1965

Richard Tuttle-44th Wire Piece,
1972

Richard Tuttle-Loose Leaf
Notebook

David Novros-Untitled, 2000–2001

Richard Smith-Gift Wrap, 1963

Richard Smith-Kite Paintings, 1972

Richard Smith-Four Knots, 1976

Anthony Poon-Untitled (Pink Relief), 1989

Anthony Poon-Cheers, 2000

Anthony Poon-Breeze, 2005

Victor Vasarely-Yapoura, 1954

Victor Vasarely-Folklore, 1963

Victor Vasarely-Kezdi-Ga, 1970

Victor Vasarely-DVA-DVA, 1978-1986

Victor Vasarely-Harlequin, 1936

Julian Stanczak-Interaction, 1964

Julian Stanczak-Seethrough Dark, 1983

Richard Anuszkiewicz-Fluorescent Complement, 1960

Richard Anuszkiewicz-Translumina-Trinity II, 1986

Richard Anuszkiewicz-Translumin Marriage of Silver and Gold, 1992

Wen-Ying Tsai-Harmonic Sculpture, 1969

Wen-Ying Tsai-Square Tops, 1969

Wen-Ying Tsai-Upward-Falling Fountain, 1979

Bridget Riley-Movement in Squares, 1961

Bridget Riley-Movement in Squares, 1961

Bridget Riley-Carnival, 2000

Bridget Riley-RA 2, 1981

Bridget Riley-Red with Red 1, 2007

Bridget Riley-Rose Rose (London 2012 Olympic Games Poster), 2012

Richard Serra-Scatter Piece, 1967

Richard Serra-Richard Serra Throwing Hot Lead, 1969

Richard Serra-One Ton Prop (House of Cards), 1969

Richard Serra-One Ton Equl (Corner Prop Piece), 1970

Richard Serra-No Mandatory Patriotism, 1989

Richard Serra-Hours of the Day, 1990

图书在版编目（CIP）数据

抽象艺术简史 / 齐鹏著. -- 南京：江苏凤凰美术
出版社, 2023.11
　ISBN 978-7-5741-0768-7

　Ⅰ.①抽… Ⅱ.①齐… Ⅲ.①抽象表现主义 - 艺术史
Ⅳ.①J209.9

　中国国家版本馆CIP数据核字（2023）第215846号

选题策划　毛晓剑

责任编辑　王　煦

责任校对　吕猛进

扉页题字　邵大箴

书籍设计　周伟伟　张云浩

责任监印　生　嫄

责任设计编辑　陆鸿雁

书　　名　抽象艺术简史

著　　者　齐　鹏

出版发行　江苏凤凰美术出版社（南京市湖南路1号 邮编：210009）

制　　版　南京千万次平面设计有限公司

印　　刷　苏州市越洋印刷有限公司

开　　本　787mm×1092mm 1/16

印　　张　15.5

版　　次　2023年11月第1版 2023年11月第1次印刷

标准书号　ISBN 978-7-5741-0768-7

定　　价　88.00元

营销部电话 025-68155675 营销部地址 南京市湖南路1号
江苏凤凰美术出版社图书凡印装错误可向承印厂调换